화가의
숨은 그림
읽기

화가의
숨은 그림
읽기

모나리자부터 몽유도원도까지

마음을 뒤흔든 세계적 명화를 읽다

전준엽 지음

중앙books

머리말

화가의 눈높이에서 본 그림

화가가 글을 써서 책으로 펴낸다는 것이 왠지 주제넘어 보인다. 한때 글을 써서 생계를 꾸렸던 인연이 여기에 닿은 것이리라. 그 인연에서 생긴 욕심을 아직도 버리지 못하고 있다.

미술 에세이풍으로 엮은 이 글들은 그동안 주간 경제지 〈이코노미스트〉에 연재했던 것을 바탕으로 수정, 보완한 것이다. 필자의 역량으로는 본격적인 미술 해설이나 분석을 할 수 있는 입장이 못 된다. 단지 화가의 입장에서 왜 이렇게 그렸을까 하고 접근해본 것이다. 따라서 주관적인 해석이될 수도 있다. 미술 용어나 기법, 사조(思潮)도 가능하면 쉽게 이해할 수 있도록 풀어서 쓰려고 노력했다. 그런 까닭에 전문가의 눈으로는 억지스러워보이는 부분도 있으리라. 화가의 입장으로 도발적인 풀이까지도 마다하지 않았으니까.

회화 위주로 작품을 선별한 것은 어쩔 수 없는 능력의 한계였다. 또 서양 회화가 많은 비중을 차지하게 된 것이나, 우리 미술도 조선시대 회화만을 다룬 것 역시 같은 이유다. 작품은 미술사적으로 중요한 것 중심으로 뽑을 수밖에 없었다. 그런 탓에 유명한 그림들이 대부분을 차지한다. 많은 이

들이 거론한 작품들이라 가능하면 다른 각도에서 보려고 노력했다. 그래서 그림을 그리며 터득한 경험을 바탕으로 구성, 구도, 색채 같은 것의 의미를 찾아내는 데 초점을 맞춰보았다.

글을 쓰면서 경계했던 것은 화려한 수사의 유혹에 빠지는 일이었다. 작심하고 한 호흡으로 쓴 글이 아니라 2년여에 걸쳐 나온 것이기에 일관성이 부족한 것도 사실이다. 현학적 수사나 감성적 말장난의 흔적이 배어든 부분도 있었다. 그럴 때마다 바흐의 음악을 들으면서 마음을 다잡았다. 예쁘게 포장하지 않은데도 아름다울 수 있는 그의 음악 같은 글을 생각했던 것이다. 그러면서 배운 것이 있다. 성과라면 성과인데, 무릇 글 쓰는 일이나 그림 그리는 일에서 담백해지자는 것이다. 그래야만 공자가 말한 '가장 위대한 예술은 반드시 쉬워야 한다'는 가르침을 실천할 수 있으리라.

글이 모일 수 있도록 터를 마련해준 중앙일보플러스에 감사를 전한다. 그리고 이 글들의 최초 감수자인 아내에게 고마움을 보낸다. 아내의 격려와 채찍이 없었다면 불가능한 일이었을 것이다.

2020년 여름 전준엽

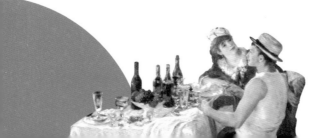

CHAPTER #4

연인은 가고, 사랑의 화석이 된 그림

천재거나 문제거나, 그림 한 점의 혁명

그림, 들리고 스미고 떨리다

CHAPTER #7

시詩와 낭만이 너울대는 우리 그림

절대적 아름다움에는
이유가 있다

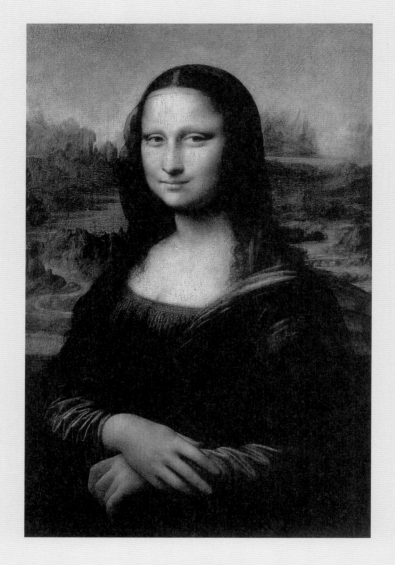

레오나르도 다빈치 <모나리자>
패널에 유화, 77×53cm, 1503~1506년, 파리 루브르 박물관

세상에서 가장 비싼 여인

● ●

레오나르도 다빈치 <모나리자>

세상에서 가장 유명한 그림으로 <모나리자>를 꼽는 데 이의를 제기할 사람은 없을 것이다. 기네스북에도 세계에서 제일 비싼 그림으로 올라 있는데, 추정가가 무려 40조 원에 이른다고 한다. 77×53cm 크기의 이 작은 그림은 10만 개가 넘는 웹사이트를 갖고 있으며, 이 그림을 보려고 매년 세계 각국에서 550만 명 이상이 루브르를 찾는다. 6,000점이 넘는 루브르의 전시품 중 유일하게 방을 갖고 있는 <모나리자>는 두 겹의 방탄유리와 경호원을 거느리는 등 최고 VIP로 대접받고 있다. 500살이 넘은 <모나리자>가 그동안 먹여 살린 사람은 통계가 불가능할 정도로 엄청나며, 그녀의 부가가치

는 세월이 흐를수록 그 무게를 더하고 있다.

　그런데 아이러니하게도 이 작품에 대해 확실하게 알려진 바는 거의 없다. 레오나르도 다빈치(1452~1519)가 1503년부터 그리기 시작했다는 〈모나리자〉는 서명도 없으며, 그가 죽을 때까지 지니고 있던 그림이었다. 그래서 대부분의 학자들은 이 그림을 미완성으로 보고 있다. 레오나르도는 만년에 프랑수아 1세에게 몸을 의탁한 뒤 프랑스의 앙부아즈에서 생을 마쳤기 때문에 〈모나리자〉는 프랑스 혁명 전까지 프랑스 왕실에서 소장했다. 이후 나폴레옹이 자신의 침실에 걸어두었다가 1804년에 루브르의 소장품이 됐다. 〈모나리자〉가 유명해진 것은 18세기에 들어서면서부터다. 시간이 지나면서 명성이 더욱 높아졌는데, 1911년에는 이탈리아인들에 의해 도난당해 2년여를 이탈리아에 머물다가 제자리로 돌아왔다. 희대의 도난 사건에는 기욤 아폴리네르와 파블로 피카소가 연루됐다는 에피소드도 전해진다. 조사 결과, 아무 관련이 없는 것으로 밝혀졌지만, 이 때문에 아폴리네르는 구금되기까지 했다. 〈모나리자〉는 그동안 세 차례 외국 나들이를 했다. 1963년의 미국 전시, 1974년의 일본과 러시아에서의 전시회가 그것이다.

　레오나르도 역시 〈모나리자〉만큼이나 수수께끼로 가득 찬 인물이다. 서양 미술사상 최고의 화가로 알려져 있지만, 그가 완성한 회화는 10여 점에 불과하다. 오히려 레오나르도는 현대 문명을 낳은 온갖 기기의 원리를

창안한 과학자이자 해부학자, 수학자, 음악가, 시인 그리고 도시설계가와 무기발명가로서 더 많은 업적을 남겼다. 이러한 흔적을 빠짐없이 기록한 것을 '코덱스(연구 노트)'라 부른다. 현재까지 확인된 것만 7,000여 장에 달하는데, 유럽 여러 나라의 박물관에 소장돼 있다. 특이한 점은 코덱스에 적힌 그의 글씨가 모두 거꾸로 쓰여 있어서, 거울에 비춰봐야 제대로 읽을 수 있다는 것이다. 또 여기에는 레오나르도의 가계부 기록까지 들어 있어, 그의 냉철한 경제관념을 엿볼 수 있다는 것이 재미를 더한다.

〈모나리자〉의 많은 수수께끼 중에서도 가장 관심을 끄는 것은 그녀가 누구냐는 것이다. 《미술가 열전(列傳)》을 쓴 조르조 바사리의 해석에 따르면, 〈모나리자〉는 피렌체의 프란체스코 델 조콘다의 아내를 그린 것으로 되어 있다. 정식 이름이 리사 게라르디니였던 그녀는 조콘다의 아내가 된 후 '조콘다'('모나리자'는 영어 제목이고, 이탈리아에서는 '라 조콘다'로 부르는데 웃고 있는 여자라는 뜻이다)로 불렸다. 조콘다가 음악을 좋아해서 레오나르도는 그녀의 초상을 그리는 동안 줄곧 가수와 연주자를 곁에 두고 음악을 들려줌으로써 미묘한 미소를 짓게 만들었다고 한다.

그러나 바사리의 기록 외에는 이 그림의 주인공이 '조콘다'임을 뒷받침해주는 자료가 달리 없다. 물론 레오나르도 자신의 기록도 없다. 그래서 이 그림의 주인공에 대한 학설이 분분한 것이다. 심지어 〈모나리자〉가 레오나

르도의 자화상이라는 설까지 나왔는데, 1992년 미국에서는 컴퓨터 기술을 이용해 레오나르도의 자화상과 〈모나리자〉를 합성한 결과, 두 초상화의 얼굴 면면이 놀랍도록 일치한다는 점을 밝혀내기도 했다. 그러나 아직까지도 바사리의 해석을 따라잡을 만한 설득력 있는 자료가 없어 그의 해석이 정설로 되어 있다.

〈모나리자〉의 가장 큰 수수께끼는 미소에 있는데, 여전히 풀 수 없어 신비감을 증폭시킨다. 게다가 눈썹 없이도 미인이 될 수 있다는 미스터리한 미감을 보여준다. 미완성작이기 때문이라는 견해와 당시 미인의 기준을 넓은 이마로 여겨 이마를 강조하기 위해 눈썹을 그리지 않았다는 해석이 팽팽한데, 두 가지 모두 속 시원한 느낌을 주지는 못한다.

이 그림의 신비로운 분위기를 더욱 돋보이게 하는 것은 레오나르도가 즐겨 썼던 스푸마토 기법이다. 이탈리아어로 '흐릿하다'라는 뜻을 가진 이 기법은 밝은 톤에서 어두운 톤으로 변화시켜 윤곽선을 없애는 것으로, 부드러운 깊이감을 나타내는 데 효과적인 방법이다.

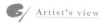
Artist's view

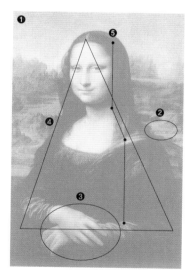

❶ 배경의 풍경은 수묵 산수화를 보는 듯한 느낌이 든다. 당시에는 혁신적인 공기 원근법(근경은 진하게, 원경은 흐리게 그려 공간을 나타내는 방법)을 사용했기 때문이다.

❷ 전체적으로는 레오나르도의 머릿속에서 나온 관념적 풍경이지만, 실제 장소를 차용해온 부분도 있다. 오른쪽에 보이는 다리는 지금도 남아 있는 아레초 지방의 부리아노 다리로 보고 있다.

❸ 왼손이 다소 어색해 보인다. 이를 보완하는 것이 그 위를 덮고 있는 오른손이다.

❹ 얼굴과 양쪽 팔꿈치를 잇는 삼각형 구성이 완벽에 가까운 안정감을 주는 요소다.

❺ 얼굴 양옆으로 늘어뜨린 머릿결의 곱슬곱슬한 부분과 가르마의 유려한 곡선적 요소는 그녀의 옷과 팔목 부분의 주름으로 반복되며 인물의 단순한 자세에 변화와 통일감을 주는 요소다.

<금동미륵보살반가사유상>
높이 93.5cm, 7세기 전반(삼국시대), 국립중앙박물관

인류가 창조한 가장 빼어난 미소

••

\<금동미륵보살반가사유상\>

서양 미술에서는 여성의 나신을 통해 시대의 아름다움을 담아내왔다.

그중 대표적인 것이 비너스다. 서양 미술사 첫 장에 등장하는 \<빌렌도르프의 비너스\>는 결코 아름답다고 할 수 없다. 오스트리아 빌렌도르프에서 발견된 이 돌조각은 짜리몽땅하고 뚱뚱하기까지 하다. 구석기 시대 것으로 그 시대 아름다움의 상징인 '풍요와 다산'을 나타내고 있다. 그런가하면 그리스 시대의 아름다움은 이상적인 비례를 찾아내는 것이었다. 황금비(1 : 1.618)나 팔등신 비례의 발견이 그러한 노력의 결과다. 가장 널리 알려진 \<밀로의 비너스\>(그리스 밀로스 섬에서 발견)는 그 시대 미의 척도인 이상적

아름다움을 담아낸 대표적 조각품이다.

　인물화가 그리 많지 않았던 동양권에서는 불상을 통해 시대의 아름다움을 표현했는데, 불상은 서양의 영향을 받아 태어났다. 진정한 세계 국가 건설을 꿈꿨던 알렉산더 대왕이 동방 원정 때 인도 간다라 지역에 그리스의 형상 문화를 심었고, 그 결과 나타난 것이 간다라 불상이다. 그래서 초기 불상들은 서양인의 모습을 많이 닮아 있다. 그에 비해 삼국시대 우리나라 불상들은 풍만한 아름다움을 지니고 있는데, 이는 당나라 영향 탓이다. 당나라의 아름다움은 글래머 스타일이었고, 당대 최고 미인으로 꼽혔던 양귀비는 뚱뚱한 몸매를 지닌 여인이었다.

　이 시기에 태어난 명품이 있다. 〈금동미륵보살반가사유상〉(국보 83호)이 그것이다. 개인적인 생각으로는 지금까지 인류가 창조한 조각 중 가장 빼어난 작품의 반열에 올려놓아도 손색이 없다는 생각이다. 이 작품은 몸체가 풍만하지는 않아도 충만한 아름다움을 느낄 수 있다. 생명력 넘치는 어린 아기의 몸에서 선을 따왔기 때문일 것이다. '생각'이라는 추상적 주제가 인체로 나타난 것이다. 56억 7,000만 년 후 세상에 나타나 중생을 구제한다는 미륵보살이 윤회의 마지막 단계인 도솔천에서 다시 태어날 먼 미래를 생각하며 명상에 잠긴 모습을 형상화한 것이다. 즉 생각하는 모습을 사실적인 형상을 바탕으로 변형시킨 것이다. 모나리자의 미소를 능가하는 신비

한 미소, 유려한 선으로 단순화시킨 세련된 형태, 손가락이나 발가락 등에서 보이는 섬세한 움직임이 빚어내는 아름다움은 시대를 넘어서는 감동을 주기에 전혀 모자람이 없다. 무엇보다도 맑고 청아한 생각의 이미지가 잘 나타나 있다.

걸림이나 막힘이 없는 정신 상태, 한마디로 맑은 생각이다. 군더더기 없이 물 흐르는 듯한 형상으로 이런 생각을 보여주고 있는 것이다. 그래서 이 작품은 입체를 나타내는 조각임에도 선처럼 보인다. 유기적으로 이어지는 선의 움직임이 빼어나기 때문이다. 분명히 변형된 형태인데도 과장이 없다. 형태를 설명하는 선들은 거의 직선에 가깝다. 정제된 곡선이기 때문이다. 힘을 빼고 흘러내린 선이다. 그러나 힘이 빠져나가지는 않는다. 손가락이나 발가락 같은 데서 맺힌다. 이를테면 뺨에 댄 손가락이나 무릎에 올린 발가락에서 보여주는 파격적인 움직임이 그것이다. 그런 움직임은 입꼬리나 눈꼬리에서도 보인다. 자유분방하게 무장해제시킨 정신이 아니라 절도와 질서 속에 들어선 바른 정신인 것이다. 따라서 이 작품을 보고 있으면 미술에 특별한 조예가 없더라도 마음이 차분하게 가라앉는 것을 느끼게 된다. 이것이 예술의 힘이다.

이 걸작은 당시 일본에도 영향을 주어 거의 똑같은 모습으로 제작되었다(〈목조반가사유상〉, 일본 아스카 시대. 교토 고류지). 독일의 철학자 카를 야스퍼

스가 보고 한눈에 반했다는 바로 그 조각이다. 나무로 만든 것인데, 우리의 금동불에 비하면 한 수 아래로 보인다. 긴장한 모습이 역력하고 다소 딱딱해 보인다.

'생각하는 사람'의 주제는 19세기 프랑스의 조각가 로댕에 의해 세계적으로 알려졌는데, 〈금동미륵보살반가사유상〉보다 자그마치 1,200여 년 후에나 제작되었다. 로댕의 〈생각하는 사람〉은 매우 사실적인 모습으로 고뇌에 가득 차 있다. 단테의 《신곡》에 매료되어 만들었다고 한다. 지옥으로 들어가는 문 꼭대기에 앉아 있는 인간의 모습으로서, 지옥의 고통을 보고 고뇌에 찬 생각을 표현한 것이다. 지옥은 어디일까. 사실주의자인 로댕의 기질로 보면 아마 현실일 것이다. 그러니까 온갖 현실적 고통에 시달리는 인간의 생각을 생생하게 나타낸 것이다. 살아 있는 것처럼 보이는 인간의 육체를 아무 가감 없이 드러낸 로댕의 솜씨는 역시 일품이다. 그래서 이 작품이 세계적 명성을 얻게 된 것일 게다. 그런데 안타까운 점은 로댕의 작품이 예술성 높은 조각으로 대접받는 동안 〈금동미륵보살반가사유상〉은 불교적 유물 정도로나 알려져왔다는 것이다. 우리의 서구 추종적인 미술 교육 탓이리라.

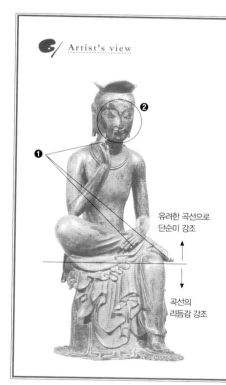

유려한 곡선으로
단순미 강조

곡선의
리듬감 강조

• 이 작품이 시대를 초월한 아름다움을 보여줄 수 있는 것은 조형의 보편적 요소를 갖고 있기 때문이다. 직선의 힘을 담은 유려한 곡선과 섬세하고 아기자기한 곡선이 주는 리듬감의 완벽한 조화가 그것이다. 무릎 위의 몸체와 얼굴은 유려한 곡선으로 단순미를, 아래 부분의 주름은 곡선의 리듬감을 강조하고 있다.

❶ 이처럼 상반되는 요소가 일체적 아름다움으로 나타나는 부분이 손가락, 발가락 등이다.

❷ 얼굴 표정은 온갖 감정을 포괄적으로 보여준다. 그러나 은은한 미소가 전체를 지배하고 있다. 인간의 모든 번뇌를 극복한 생각의 깊이에서 우러나오는 미소를 표현했기 때문이다.

조반니 로렌초 베르니니 <성 테레사의 법열>
대리석, 높이 3.5m, 1645~1652년, 로마 산타 마리아 델라 비토리아 성당

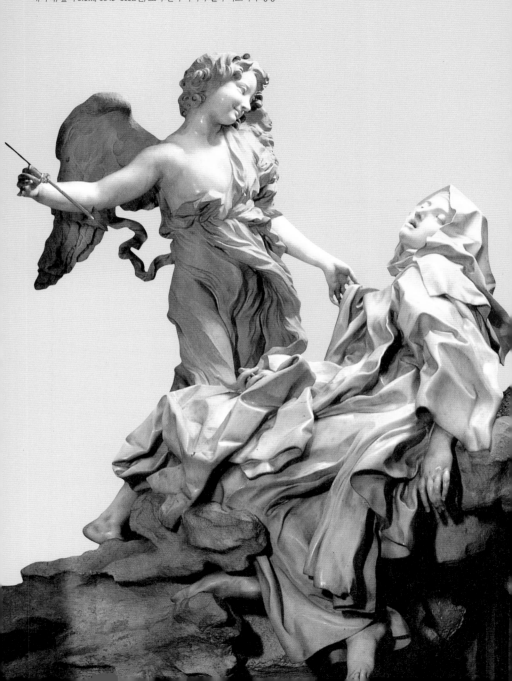

신이 만든 표정

● ●

조반니 로렌초 베르니니 <성 테레사의 법열>

르네상스 이후 서양 미술에서는 인간의 감성을 중시하는 예술 흐름이 두드러지게 나타난다. 그중 대표적인 것이 '바로크 양식'이다. 바로크라는 말은 거칠거나 울퉁불퉁하게 생긴 것을 뜻하는 포르투갈어로, 원래 진주 채취업계에서 쓰던 말이 예술 용어가 된 것이다. 따라서 이 말은 뭔가를 업신여기거나 비꼬기 위한 표현에 쓰이는 경우가 많았다.

17세기 로마에서 나타난 이 새로운 예술 양식은 인간의 진솔한 감정과 상상력을 표현하는 데 초점을 맞추고 있다. 특히 바로크 회화는 인간적인 이야기를 필수 소재로 택하고 있는데, 강렬한 명암 대비와 풍부한 색채, 자

유롭고 유연한 움직임, 과장된 표현 등을 특징으로 한다. 또 고도의 형식미와 관능성을 강조하는 바로크 예술은 음악에서 바흐와 비발디, 회화에서는 렘브란트, 루벤스, 페르메이르 같은 탁월한 예술가를 탄생시켰다.

이 예술 사조는 조각에서도 많은 예술가를 배출했는데, 특히 이탈리아가 그 중심에 서 있다. 조각의 가장 훌륭한 재료인 대리석 생산지라는 자연적 조건, 종교 권력의 중심지라는 정치적 조건 그리고 동방 교역을 바탕으로 쌓아온 자본력 등을 두루 갖추고 있었기 때문이었다.

바로크 조각의 창시자로는 조반니 로렌초 베르니니(1598~1680)를 꼽을 수 있다. 서양 조각사에 있어 최고의 기량을 갖춘 작가로 평가되는 베르니니는 로마의 명물 나보나 광장의 분수 조각을 만든 주인공이기도 하다. 미켈란젤로 이후 이탈리아 최고 조각가로 불리는 그는 대리석에 생명의 따스함과 피부의 미세한 경련까지도 표현해 당대에 이미 명성이 높았다. 특히 그림에서만 가능한 것처럼 보였던 생생한 느낌을 처음으로 조각에 도입해 회화보다 더욱 극적인 장면을 연출해냈다. 옷주름 표현에서 베르니니 솜씨의 진면목을 볼 수 있는데, 마치 실제 천을 두른 것 같은 착각이 들 정도다.

베르니니의 여인 조각은 너무나 생생한 관능미를 갖고 있어 종종 구설수에 오르곤 했다. 그중 가장 대표적인 작품이 〈성 테레사의 법열〉이다. 로

마 산타 마리아 델라 비토리아 성당에 있는 이 작품은 베르니니가 1645~1652년에 제작한 것이다. 어두컴컴한 성당 내부에 천장 창문에서 내려오는 빛을 받을 수 있게 의도적으로 배치함으로써 신비한 느낌을 준다. 더구나 이 작품은 여인의 표정이 오늘날 선정적인 영화에서 흔히 볼 수 있는 여인들의 표정과 너무도 비슷해 놀랄 지경이다. 실제로 영화감독들은 에로 영화의 여주인공들에게 이 조각의 표정을 참고할 것을 권한다고 한다.

이 작품의 주제는 성 테레사 수녀의 꿈을 묘사한 그녀의 일기에서 유래했다.

"천사는 타오르는 금화살로 가슴을 꿰뚫었다. 하지만 그 고통은 지속되기를 바랄 만큼 감미로운 것이었다. 육체적으로 고통스럽기는 해도 그것은 신의 사랑에 의한 달콤한 애무였다."

이는 성녀의 환상이 지극히 감각적이라는 사실을 보여주는데, 순교자들이 육체적 고통 속에서도 느낄 수 있는 정신적 엑스터시를 표현하고 있다.

이 작품이 성당에 건립될 당시, 주교는 성녀의 표정이 성행위 절정에서 나타나는 것 같다며 수정을 요구했다고 한다. 그러나 베르니니는 주교가 어떻게 여인의 그런 표정을 알 수 있느냐고 응수하여 자신의 의도를 관철했다는 일화가 전해온다.

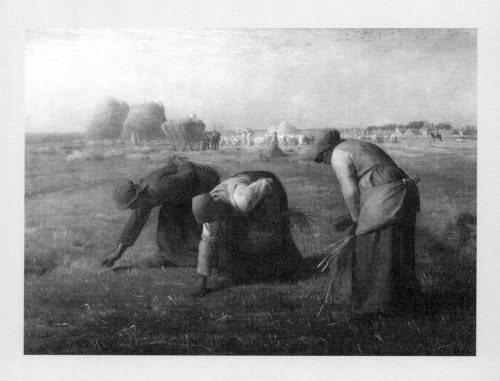

장 프랑수아 밀레 <이삭 줍기>
캔버스에 유채, 111×83cm, 1857년, 파리 오르세 미술관

키치가 되어버린 명화

● ●

장 프랑수아 밀레 <이삭 줍기>

명작에는 보이지 않는 룰이 있다. 무엇보다 시간과 공간을 뛰어넘어 많은 사람들로부터 사랑을 받아야 한다. 즉 시대와 나라에 상관없이 사람들의 마음을 움직여야 한다는 말이다. 사람들로부터 마음을 얻으려면 우선 이해되어야 하며, 설득력을 가지고 공감의 단계까지 올라서야 한다.

미술 작품은 쉽게 이해할 수 있는 내용과, 그것을 편하게 읽을 수 있는 형식으로 풀어야 한다. 그리고 아무리 오래 보아도 싫증나지 않는 아름다움을 지니고 있어야 한다. 이러한 아름다움을 만들어내는 것이 형식인데, 거기에 룰이 있다. 화면 구성이나 색채 조화 같은 것이다.

장 프랑수아 밀레(1814~1875)의 대표작 〈이삭 줍기〉는 이러한 룰에 충실한 작품이다. 우리에게도 친숙한 이 그림은 명작의 조건을 골고루 갖추고 있다. 미술에 대한 전문 지식이 없는 사람도 이 그림을 보고 무엇을 그린 것인지 단박에 알 수 있다. 인류 역사상 가장 보편적 생업인 농업을 모티프로 했고, 인간이라면 누구나 느낄 수 있는 노동을 주제로 삼았기 때문이다. 그래서 이 그림은 당대에도 유명했다. 같은 주제의 또 다른 걸작 〈만종〉과 더불어 1890년대에 국가적인 뉴스로 떠오를 만큼 엄청난 액수에 팔려 명성을 증명하기도 했다. 지금까지도 전 세계적으로 복제품 수요가 가장 많은 작품 중 하나로 꼽힐 만큼 명작의 위치를 고수하고 있다.

　　노동의 신성함을 종교적 분위기로 끌어올린 밀레는 그림에서 보이는 것처럼 현실 속에서는 모범적인 삶을 보여주지 않았다. 그는 교회에 꾸준히 나가는 편이 아니었다. 내연의 처도 있었고, 배다른 여러 명의 자녀까지 둘 정도로 사생활이 자유분방했다. 그가 농민 생활에 각별한 애정을 가지고 성실하게 그려낸 것은 스스로가 가난한 농민 출신이었기 때문이다. 어린 시절의 향수에 대한 애착이 힘겨운 농촌 생활을 아름답고 성스러운 분위기의 명작으로 끌어낸 것이다.

　　고급스러운 색채의 조화 덕분에 아름다운 분위기가 우러나오는 그림이지만, 사실은 농민의 궁핍한 삶의 현장을 다루고 있다. 그 삶은 추수 끝난

들판에서 남은 이삭을 주워야 하는 고단한 생활이다. 이삭 줍는 아낙네들의 모습에서 이들의 힘든 삶을 엿볼 수 있다. 얼굴을 숙였지만 이들의 얼굴은 햇빛에 그을린 게 분명하다. 구릿빛 피부에 몸놀림이 둔중하고 무거워 보인다. 투박한 손에서는 노동의 흔적이 역력하게 나타나 있다. 세 사람의 포즈는 구부리고 있지만, 섬세한 변화 속에 통일돼 있다. 왼쪽 두 사람은 거의 같은 포즈이고, 나머지 한 사람은 구부정한 모습이다. 세 사람 중에서 가운데 인물에 눈길이 머문다. 가장 밝게 표현했기 때문이다. 그녀는 붉은색 머릿수건과 같은 색의 토시를 하고 있다. 곧게 내려 뻗은 오른손과 기역자 모양의 왼손 탓에 정사각형 포즈 속에서 가장 견고한 구성을 보여준다.

양쪽의 두 인물은 가운데 인물을 향하여 사다리꼴 포즈를 취하고 있다. 푸른 두건을 쓴 여인의 비스듬히 뻗은 오른손은 뒷짐 진 왼손으로 이어져 사선을 이루고, 그녀가 쥐고 있는 이삭으로 연결되면서 우리의 시선을 가운데 인물 쪽으로 끌어준다. 오른쪽 인물의 머리에서 시작된 선은 등을 타고 비스듬히 내려오다 엉덩이께의 앞치마 매듭에서 꺾여 치마의 수직선으로 이어져 있다. 때문에 무게중심이 가운데 인물로 쏠리고 있다. 이 불안한 포즈를 받쳐주는 것은 그녀가 쥐고 있는 이삭의 파격적인 선이다. 이를 의도한 듯 작가는 이삭을 매우 밝게 처리했다.

이러한 세 인물의 포즈는 결과적으로 삼각형 구도를 이루는데, 이 때문

에 그림이 견고하고 안정된 느낌을 주는 것이다.

　이 그림은 근경이 어둡고 원경이 밝은 역공기 원근법을 쓰고 있다. 배경처럼 보이는 추수 장면이 매우 밝게 처리돼 있는데, 마치 축제라도 벌이는 듯 활기차고 리드미컬한 운동감까지 보인다. 앞의 세 인물의 묵직하고 정적인 느낌과 대조를 보인다. 밝은 배경은 앞의 인물들에게 역광과 같은 효과를 주는데, 종교화에서 성스러운 이미지를 강조하기 위해 쓰는 방식과 흡사하다. 노동을 성스러운 행위로 여긴 밀레가 여인들의 진솔한 노동에 경의를 표하기 위한 것으로, 이 그림의 주제인 셈이다. 따라서 앞의 세 인물은 농촌 생활의 실체이며, 배경의 축제적 분위기는 농민들의 마음속에 있는 이상적인 전원의 모습인 것이다. 사실주의 화가였던 밀레는 농부의 삶을 동경하여 바르비종이라는 시골 마을에서 전원생활을 하며, 그들의 삶을 그림에 담아냈다.

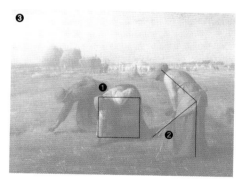

Artist's view

❸

❶ 세 인물 중 가장 눈길을 끄는 것은 가운데 인물이다. 가장 밝게 그렸고, 명암의 대비도 강하기 때문이다. 이삭 줍는 오른손과 기역자로 구부린 왼손으로 정사각형 포즈를 이루어 견고한 구성을 보여준다.

❷ 오른쪽 인물의 엉거주춤한 자세는 무게중심이 가운데 인물 쪽으로 쏠리고 있어 다소 불안해 보인다. 이를 받쳐주는

것은 그녀가 쥐고 있는 이삭의 비죽 나온 선이다.

❸ 밝은 배경 탓에 앞의 세 인물은 어둡게 보인다. 역광 효과를 응용한 것으로, 성스러운 느낌을 준다. 밀레가 추구했던 노동의 성스러움을 보여주는 것이다.

절대적 아름다움에는 이유가 있다

35

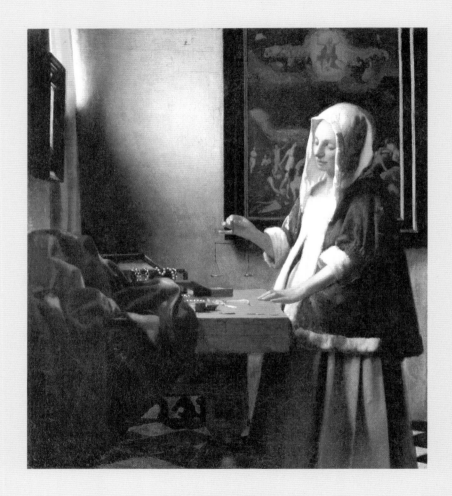

얀 페르메이르 <저울질을 하는 여인>
캔버스에 유채, 42.5×38cm, 1662~1663년, 워싱턴 국립미술관

회 화 의 보 석

● ●

얀 페르메이르 <저울질을 하는 여인>

미술품 컬렉터들이 가장 소장하고 싶어 하는 작가. 미술관 컬렉션의 수준을 결정하는 작가. 얀 페르메이르(1632~1675). 이 이름은 우리에게 다소 낯설다. 그러나 미술품에 조금이라도 관심 있는 사람들 사이에서는 언제나 선망의 소장 목록 0순위에 꼽히는 작가다. 그래서 페르메이르의 작품은 '회화의 보석'으로까지 불린다.

　페르메이르는 서양 미술사에서 왜 최고 VIP 대접을 받는 것일까. 우선 그의 작품이 매우 희귀하다는 점 때문이다. 지금까지 알려진 작품은 35점 정도가 고작이다. 그리고 사후 200여 년이 지난 19세기 중반에야 재평가가

이뤄지면서 작품의 신비한 매력이 증폭됐고, 거기다 완벽에 가까운 예술성과 시대를 뛰어넘는 보편적 정서가 보태져 미술사 최고의 고전이 되어버린 것이다. 이러한 진가를 느낄 수 있는 페르메이르의 작품 중 하나를 보자.

절정기에 제작된 것으로 알려진 〈저울질을 하는 여인〉은 당시 네덜란드 중산층의 생활을 치밀하게 보여주고 있다. 그리고 빛의 표현을 매우 심도 있게 다루고 있다. 이러한 제작 태도는 200년 후에야 출현하는 프랑스 인상주의와 많이 닮아 있다. 당시 유럽 미술을 주도했던 흐름은 신화나 역사 또는 성서적 주제를 다루는 것이었지만, 네덜란드에서는 특이하게도 풍속화적 주제가 유행했다. 네덜란드가 뛰어난 항해술을 바탕으로 국제 무역을 주도하며 경제력을 축적한 상업 도시였기 때문이리라.

이 그림은 당시 유럽 미술의 주류와 변방에 속했던 네덜란드 미술의 교묘한 접목을 시도하고 있다. 그림 한가운데에는 빈 저울을 든 여인의 손이 그려져 있다. 가장 먼저 눈에 들어오는 부분이다. 작품의 주제인 것이다. 무엇을 저울질하는가. 유럽 미술의 주류인 정신적인 주제(신화, 역사, 성서)와 네덜란드 미술의 세속적 주제(시민의 일상생활, 풍속) 중 화가는 어디에 더 가치를 둘 것인가를 고민하는 페르메이르 자신의 갈등이 아닐까. 이러한 생각은 탁자 위에 놓인 진주와 금목걸이 같은 세속적 정서를 보여주는 물건과 여인의 뒤 벽에 걸린 성서적 주제의 그림(이 그림은 16세기 플랑드르의 제단

화가 장 벨라감브가 그린 〈최후의 심판〉일부를 표현한 것으로 보인다)을 저울 양쪽에 배치함으로써 잘 보여주고 있다.

또 작품 왼쪽에는 덧없음과 속됨을 상징하는 거울이 그려져 있고, 커튼을 통해 들어오는 부드러운 빛이 그림 전체를 은은하게 감싸며 영적인 분위기를 연출하고 있다. 이 모든 것 가운데 고귀해 보이는 여인이 서서 정신적인 것과 세속적인 것의 무게를 조용히 달고 있는 것이다.

그림 속의 저울은 어느 쪽으로도 기울어지지 않고 있다. 보수와 혁신의 절묘한 균형이 발전의 원동력이라는 생각을 페르메이르는 그림을 통해 조용히 말하고 있는 것이다. 균형의 이미지는 단순히 내용을 설명하는 수준에만 머무르지 않고 회화적 균형의 아름다움까지 보여주고 있다. 그것은 빛과 어둠의 절묘한 비율로 나타나고 있다. 즉 왼쪽 창문에서 들어오는 빛이 배경의 벽과 여인, 책상을 은은하게 밝히면서 화면을 사선으로 가르며 이등분한다. 밝음과 어둠이 거의 같은 영향력을 행사하면서 그림의 완벽한 균형을 잡아주고 있는 것이다.

이 그림에서 균형의 추 역할을 하는 것은 저울을 들고 있는 여인의 손이다. 손은 어둠과 밝음의 경계선에 있다. 화면 사각 모서리에서 사선을 연결하면, 'X'자로 겹치는 가운데에 손을 그렸다. 또 화면 중앙의 수직선(벽에 걸린 그림의 틀과 책상다리를 잇는 선)과 중앙 수평선(그림틀 아래 가로선과 책상 위

에 놓인 옷의 왼쪽을 연결한 선)이 겹치는 부분에 역시 손이 위치해 있다. 그러니까 손은 그림의 정중앙에 그려져 있는 셈이다. 회화 구성의 핵심인 추 역할을 하고 있는 것이다.

균형은 견고한 직선과 부드러운 곡선의 조화에서도 보인다. 책상, 창문 커튼, 사각 거울 벽에 걸린 그림틀이 보여주는 딱딱한 직선은 그림의 견실한 구조를 담아내는 요소다. 그리고 여인, 책상 위의 옷과 진주 목걸이, 벽에 걸린 그림의 곡선적 요소가 부드러운 분위기로 이끌고 있다. 이처럼 계산된 구성이 명작을 이루는 뼈대가 되는 것이다.

유럽 미술에서 변방에 머물렀던 네덜란드 미술은 당시로서는 매우 불경스러워 보이는 새로운 가치를 추구하고 있었다. 서양 미술사에서는 200여 년 후에나 공식적 흐름으로 입적하는 사실주의와 인상주의적 생각을 이미 구현하고 있었던 셈이다.

이러한 미술 흐름의 중심에 서 있던 페르메이르의 작품이 200여 년이 흐른 뒤에야 평가를 받은 것은 어쩌면 너무 당연한 귀결이 아니었나 싶다.

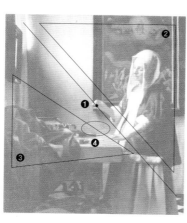

❶ 이 그림의 주제는 저울질이다. 화면 정 중앙에 저울 든 여인의 손이 그려져 있다.

❷ 손을 중심으로 화면 오른쪽 부분은 창 문으로부터 들어오는 은은한 빛을 받아 성스러운 분위기를 보여준다. 당시 유럽 미술의 주요 주제였던 신화나 성서적 분위기를 반영하려는 의도다.

❸ 화면 왼쪽 탁자 부분은 어둠 속에서 여러 가지 기물과 보석이 반짝이고 있다. 당시 네덜란드에 퍼졌던 세속적 정서를 나타내는 부분이다.

❹ 화가는 어느 한쪽으로도 기울어질 수 없다는 작가의 심중을 균형 잡힌 저울로 보여주고 있다.

조르주 드 라 투르 <등불 아래 참회하는 막달레나>
캔버스에 유채, 128×94cm, 1640~1645년, 파리 루브르 박물관

촛불의 미학

· ·

조르주 드 라 투르 <등불 아래 참회하는 막달레나>

예사롭지 않은 분위기를 보여주는 이 현대적인 감각의 그림은 지금부터 대략 380여 년 전에 그린 것이다. 미술사가들은 이 시기를 '바로크'라고 말한다. 묵직한 주제와 극적인 표현력을 중시하는 이 예술 사조는 비발디, 바흐 같은 위대한 음악가와 카라바조, 루벤스, 벨라스케스, 렘브란트, 페르메이르 등의 걸출한 화가를 배출했다.

이 그림을 그린 작가도 분명 바로크의 울타리에 속한다. 그러나 그 언저리에서는 이름이 낯설다. 조르주 드 라 투르(1593~1652)는 살아 있는 동안 루이 13세의 총애를 받을 만큼 크게 성공한 화가였다. 라 투르의 작품에 감

동한 루이 13세가 침실에 있던 그림을 모두 떼어내고 그의 작품만 걸었을 정도였으니까. 결국 '왕의 화가'로 임명하고 귀족 칭호까지 내린다. 하지만 미술사에서는 그의 작품에 대한 평가가 잊혀졌거나 유보된 상태로 300여 년을 흘러왔다. 20세기에 들어와서야 라 투르의 작품에 대한 관심이 새삼스레 일어났지만 아직까지 작품이 지닌 매우 독특한 예술 세계를 속 시원히 풀어내지 못하고 있는 것이 사실이다.

그 이유는 독실한 가톨릭 신자였던 그가 종교화를 많이 그렸지만 성스러운 분위기보다는 일상적 현실성을 강조하고 있다는 점과 성서적 삶과는 사뭇 다른 생을 살았다는 점 때문일 것이다.

그는 프랑스 뤼네빌에서 제빵사의 아들로 태어나 넓은 농지를 소유하며 영주와 같은 부유한 삶을 누렸지만, 농민을 착취하다가 끝내는 농민 폭동으로 일가족이 몰살당하는 비극적 생애를 마친 것으로 알려져 있다.

'등불 아래 참회하는 막달레나'라는 제목이 붙은 이 그림은 그가 막달라 마리아를 주제로 그린 여러 점 가운데 하나다. 지금까지 확인된 라 투르의 작품은 100여 점 남짓인데, 대부분 촛불을 주요 모티프로 삼고 있어 '촛불의 화가'로 불리고 있다. 이와 같은 회화 기법은 르네상스 이후 나타난 것으로 하나의 광원을 중심으로 강한 명암 대비와 단색조로 화면을 처리하기 때문에 극적이고도 명상적인 분위기를 자아내고 있다.

막달라 마리아는 예수로 인해 새로운 삶을 찾게 된 여인으로, 예수의 임종을 지킨 성서적 인물이다. 그런데 이 그림에 등장하는 막달라 마리아에게서는 성스러운 분위기를 찾기가 어렵다. 제목을 모르고 그림을 보았다면 여인이 막달라 마리아라고 자신 있게 말하기 어려웠을 것이다. 강렬한 명암 탓에 심오한 분위기가 조성되고 있기는 하지만 인간미 물씬 풍기는 여성적 이미지가 강하게 나타날 뿐이다. 촛불을 바라보는 그녀의 표정은 깊은 생각에 빠진 듯하다. 무슨 생각을 하는 것일까. 삶의 허망함 혹은 인생의 무상함 같은 것이 아닐까. 그것은 그녀가 임신한 상태로 무릎 위에 해골을 얹어놓고 오른손으로 부드럽게 어루만지는 모순된 내용에서 읽을 수 있다. 창조를 뜻하는 복중(腹中) 태아와 소멸을 상징하는 해골의 거리가 손바닥만큼 가깝게 그려져 있다. 탄생과 죽음은 삶이라는 끈으로 연결되며, 이러한 모순 덩어리가 인간이라는 것이다.

그림의 광원인 촛불은 미동도 없이 곧게 타오르며 어둠 속에 묻힌 실내 분위기와 어우러져 정적을 연출한다. 고요 속에서 타오르는 촛불은 명상적이다. 누구나 이런 분위기에 묻히면 인생이 무엇인가 하고 생각에 빠질 것이다. 촛불에 비친 그녀의 모습에서는 움직임이 전혀 느껴지지 않는다. 안정적이며 견고하기까지 하다. 그러나 경직된 모습은 아니다. 턱을 괴고 있는 왼손에서 실루엣으로만 보이는 오른쪽 다리로 이어지는 사선의 방향과

생머리의 유려한 선으로부터 오른쪽 팔, 무릎, 왼쪽 다리로 이어지는 흐름의 조화가 빚어낸 구성 덕분이다. 이 그림에서 가장 밝은 곳은 마리아의 가슴 부분이다. 그래서 가장 먼저 눈길이 간다. 그러나 조금 세심히 들여다보면 우리의 눈이 자연스럽게 촛불로 옮겨가는 것을 느끼게 된다. 촛불을 중심으로 마리아의 시선, 가슴을 가로지르는 옷의 선, 해골의 반짝이는 이마, 무릎의 선이 모이고 있기 때문이다.

그녀의 눈을 가만히 들여다보면 촛불만 보는 것이 아니다. 책상 위에 놓인 물건을 바라보며 무언가 골똘히 생각하고 있음을 알 수 있다. 촛불은 그을음까지 내며 환하게 타고 있다. 자기 몸을 태워 세상을 밝히는 것, 자기희생이다. 예수의 성서적 삶인 것이다. 그 옆에는 성서로 보이는 책 두 권과 십자가 그리고 채찍이 있다. 모두 예수의 일생과 연관된 물건들이다. 즉 신의 뜻(성서)을 숙명(십자가)으로 받아들이는 삶은 고통(채찍)이 따르지만, 그러한 삶이 세상의 빛(촛불)이 된다는 것을 말하고 있는 것이다. 막달라 마리아는 촛불을 바라보며 바로 이런 생각을 하고 있는 것이 아닐까.

그런데 그녀가 잉태한 아기는 누구일까?

❶ 이 그림에서는 자연스럽게 촛불로 눈길이 간다. 그림의 광원을 제공하는 요소이기 때문이다.

❷ 여인의 시선, 가슴을 가로지르는 옷의 선, 해골의 반짝이는 이마, 무릎의 선이 모두 촛불을 향하고 있다. 그래서 우리의 시선을 촛불로 모으는 것이다.

❸ 창조와 소멸을 뜻하는 복중 태아와 해골은 거의 같은 위치에 놓여 있다. 탄생과 죽음은 삶이라는 끈으로 연결되며, 이런 모순 덩어리가 인간이라는 것이다.

❹ 탁자 위에는 예수의 생애를 상징하는 물건들이 놓여 있다. 성서와 십자가, 채찍이 그것이다.

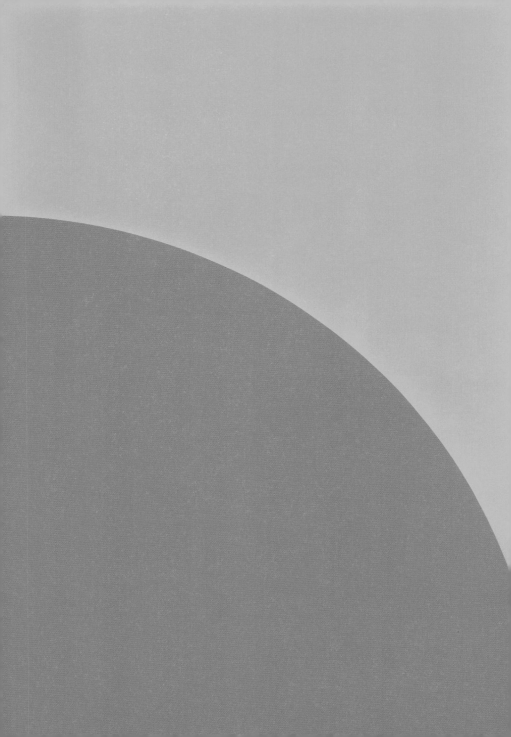

그림은 이야기,
뒷면이 말을 걸어온다

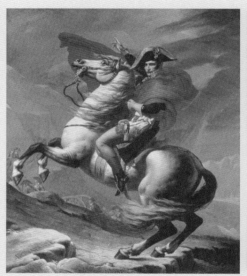

자크 루이 다비드 <알프스 산맥을 넘는 나폴레옹>
캔버스에 유채, 271×232cm, 1802년, 파리 루브르 박물관

자크 루이 다비드 <마라의 죽음>
캔버스에 유채, 165×128.3cm, 1793년, 브뤼셀 왕립미술관

기록된 사실과 진실 사이

●●

자크 루이 다비드
<알프스 산맥을 넘는 나폴레옹> <마라의 죽음>

영웅의 신격화 〈알프스 산맥을 넘는 나폴레옹〉

예술이 정치권력을 만나면 타락의 구렁텅이에 빠지고 만다. 권력을 선전하는 도구가 되기 때문이다. 우리는 역사 속에서 이러한 예를 심심치 않게 만날 수 있다. 러시아는 20세기 초 볼셰비키 혁명을 성공적으로 이룬 뒤 이를 선전하기 위해 예술을 효과적으로 이용했다. 특히 영화와 미술의 역할이 컸는데, 이를 사회주의 리얼리즘이라고 한다. 북한도 김일성 신격화와 김정일 우상화에 미술을 성공적으로 이용했다.

　권력의 도구로 이용된 미술 중에서도 작가의 탁월한 재능 덕분에 미술

사에서 살아남은 경우가 있다. 프랑스 신고전주의 화가 자크 루이 다비드(1748~1825)가 대표적인 예다. 다비드는 서양 미술사에 이름을 올린 화가 중에서 정치적 성향이 가장 강했는데, 정치 화가로 불리는 것을 자랑스러워했을 정도다. 프랑스 대혁명의 열렬한 옹호자였던 그는 로베스피에르와 이념적 동지애를 나누었다가, 단두대의 이슬로 사라질 뻔한 위기를 맞기도 했다. 그러나 다비드는 타고난 정치적 감각을 발휘하여 나폴레옹의 총애를 받는 화가로 성공한다.

그러한 감각이 성공적으로 발휘된 대표적인 그림이다. 우리에게도 친숙한 이 작품은 나폴레옹의 영웅적 도전 정신을 이상화하고 있다. 나폴레옹의 명에 따라 제작되었으며, 1800년 나폴레옹이 이탈리아 정복을 위해 군대를 이끌고 알프스 산맥을 넘었던 실제 사건을 기념하기 위한 것이다. 나폴레옹은 다비드에게 그림에 나타난 포즈를 주문하고, '사나운 말 위에 평온하게 앉아 있는 모습'으로 그릴 것을 명했다고 한다.

이 그림은 나폴레옹이 구체적인 포즈와 분위기까지 정해주었지만, 다비드의 상상력이 빚어낸 훌륭한 창작물이다. 제작하는 동안 나폴레옹은 한 번도 모델을 서지 않았다. 이 점이 오히려 다비드에게 기회가 된 셈이다. 그는 자신의 재능을 한껏 불어넣어 나폴레옹을 그리스 조각 같은 이상화된 인물로 바꾸어버렸다. 물론 나폴레옹의 이미지는 그대로 유지하는 천재

성을 발휘하면서. 이를 위해 나폴레옹이 당시 입었던 군복을 보고 그렸으며, 정확한 자세를 포착하기 위해 자기 아들을 사다리 꼭대기에 앉히고 구도를 잡았다.

이 그림은 나폴레옹의 위엄과 신적인 능력을 표현하는 데 초점을 맞추고 있다. 그래서 현장감이 전혀 없다. 말의 모습도 놀랄 만큼 사납게 바람이 부는 산꼭대기의 상황이라고 하기에는 터무니없는 설정이다. 마치 멋진 사진을 찍기 위해 연출해놓은 세트 같은 분위기다. 프랑스 신고전주의가 추구했던 미학이 바로 이런 분위기였다. 권력의 선전을 위해 탄생한 그림이지만 미술사에 명화로 남은 것은 이처럼 신고전주의 미학을 훌륭하게 구현했기 때문이다.

바람에 나부끼는 말갈기와 붉은 망토가 흔들림 없이 진격을 명하는 나폴레옹의 이상화된 모습에 웅장한 느낌을 불어넣고 있다. 구도로 보면 매우 불안정한 구성을 취하고 있는데도 역동적인 안정감을 주는 것은 나폴레옹의 꼿꼿한 자세와 화면 우측 상단에 있는 먹구름의 방향, 그 반대편 하단에 그려 넣은 불쑥 솟은 바위의 방향 때문이다. 이러한 요소가 오른쪽으로 기울어져 있는 사선 구도의 움직임을 상쇄시켜주고 있다.

다비드가 이 그림을 하늘이 준 기회로 알고, 혼신을 다해 그린 것은 나폴레옹의 영웅적 이미지를 국민들에게 선전하기 위해서였다. 그러나 진실

은 언제나 냉소적이다. 나폴레옹은 화창한 봄날, 노새를 타고 편안하게 알프스를 넘었다고 한다.

혁명의 완성에 대한 찬가 〈마라의 죽음〉

세상의 모든 죽음에는 사연이 있다. 특히 예술가의 죽음이 그렇다. 죽음에 이른 진실을 예술의 신비가 덮어버리기 때문이다. 당대를 앞서간 예술가들은 대부분 외로움과 소외, 비난, 경제적 어려움에 시달리다 죽음에까지 이르지만 이런 죽음에 대한 후세의 평가는 위대한 예술혼을 지키려는 예술적 순교로 기록되곤 한다.

영향력이 막강했던 정치가의 죽음 역시 생물학적 범주를 뛰어넘어 새로운 의미로 남는다. 프랑스 혁명을 주도한 장 폴 마라의 죽음이 그렇다. 마라는 막시밀리앙 로베스피에르와 함께 급진적 혁명 세력을 이끌며 공포정치를 연출한 인물이다. 무소불위의 권력을 휘두르며 수많은 정적을 만든 그는 1793년 7월 13일 암살당한다. 왕당파인 샤를로트 코르데라는 25세의 아가씨에게 목욕 중에 살해되었다. 혁명 후 프랑스를 주도한 급진 개혁 세력의 입장에서 마라의 죽음은 정치적 효용성을 극대화할 수 있는 호재였다. 그리고 여기에 동원된 것이 회화다.

화가 다비드가 적임자였다. 다비드는 혁명 정부에 깊이 관여하면서 루이 16세의 처형을 결정한 국민공회 의원으로 활동할 만큼 정치 성향이 강한 화가였다. 그는 마라를 진심으로 존경했으며, 그가 암살당하기 전날에도 함께 있었던 것으로 알려졌다.

이런 역사적 사건을 담은 〈마라의 죽음〉은 정치 회화의 최고 걸작으로 평가받고 있다. 매우 추악한 몰골을 지녔으며 심한 피부병을 앓고 있어 목욕을 자주 했던 마라는 독선적인 정치가로 악명이 높았다. 그러나 다비드는 마라를 민중의 가장 가까운 친구이자 공공의 선을 위해 헌신하는 숭고한 인물로 만들었다. 자신이 믿고 싶은 사실만 부각시켜 그의 죽음을 추모하고 싶었던 것이다. 이런 다비드의 의중은 혁명 정부의 구미에 꼭 들어맞았다. 급진 개혁의 당위성이 필요했던 혁명 정부에 정해진 각본처럼 일어난 마라의 암살은 정치적 순교로 분칠하기에 더없이 좋은 재료였다.

정치적 이유로 윤색되었지만 예술 자체로 보면 죽음의 이미지를 훌륭하게 구현한 그림이다. 마라의 모습은 예수의 이미지를 연상케 할 만큼 숭엄하다. 화면 위쪽 반 이상을 차지하는 어두운 배경이 고요한 죽음의 분위기를 잘 받쳐주고 있다. 편안한 잠에 빠진 듯 죽은 마라의 밝은 피부가 은은한 조명 속에서 빛나고 있다. 마치 무한한 사랑으로 세상을 구원하는 예수의 부활을 보는 듯하다. 다비드는 마라의 죽음이 밝은 세상을 예고하는

것이라는 믿음을 보여주고 싶었던 것이다. 이런 의중은 배경에서 다시 보인다. 화면 오른쪽 위 모서리에서 서서히 들어오는 빛이 바로 그것인데, 성자의 영혼을 천상으로 인도하는 기독교 회화의 구성 방식을 따랐다.

이 작품이 명작의 반열에 오른 진정한 이유는 마라의 죽음이 프랑스 혁명을 완성하는 데 한몫을 했고, 이후 프랑스 혁명 정신이 인류 공공의 선을 이루는 위대한 발걸음으로 인식되었기 때문일 것이다.

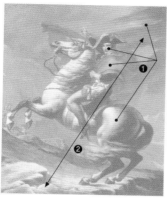

• 이 그림은 사진처럼 매우 사실적으로 그렸는데도 현장감이 전혀 없다. 마치 기념 촬영을 위해 만든 사진관의 세트 같다. 이런 의도된 연출에 의미를 부여하려는 것이 프랑스 신고전주의의 미학이다.

❶ 나폴레옹의 영웅적 이미지를 위한 장치는 여러 곳에서 보인다. 조각상 같은 얼굴, 온몸을 휘감는 붉은 망토, 바람에 놀란 듯한 말의 자세, 성스러운 분위기의 하늘 등이 그것이다.

❷ 불안정한 자세인데도 역동적인 안정감이 보이는 것은 나폴레옹의 어깨 뒤로 보이는 푸른 하늘에서 시작해 나폴레옹의 어깨와 손, 다리를 지나 화면 아래 보나파르트라는 이름이 새겨진 바위로 이어지는 구성 때문이다.

• 정치적 암살을 성자의 죽음처럼 윤색한 대표적인 정치 회화다.

❶ 화면의 절반을 차지하는 배경의 구성은 현대적 감각을 보여주는 동시에 성스러운 분위기를 연출하기 위한 것이다.

❷ 마라의 머리에서 수직으로 내려온 천의 주름, 늘어뜨린 오른손, 화면 가운데를 가르는 흰 천과 녹색 천 그리고 나무 탁자가 수직으로 반복되면서 편안한 죽음의 이미지를 연출한다.

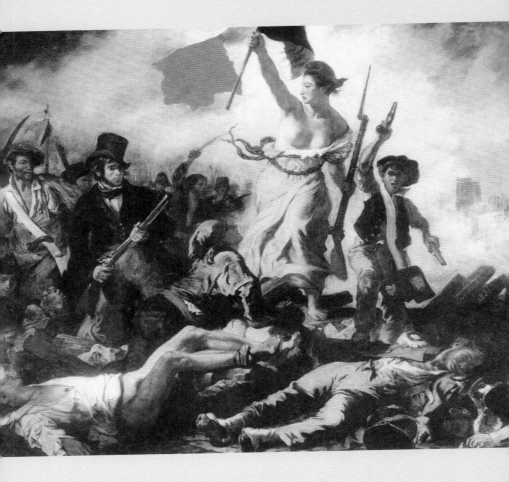

외젠 들라크루아 <민중을 이끄는 자유의 여신>
캔버스에 유채, 260×325cm, 1830년, 파리 루브르 박물관

근대의 문턱에서 들리는 함성

● ●

외젠 들라크루아 <민중을 이끄는 자유의 여신>

미술사에 획을 긋는 작품을 기념비적 명작이라고 부른다. 그런 작품 중에는 역사적 사건이나 사실을 다룬 것이 많다. 낭만주의 화가 외젠 들라크루아(1798~1863)의 대작 <민중을 이끄는 자유의 여신>이 대표적인 경우다. 가장 유명한 혁명화로 꼽히는 이 작품은 역사의 중심축이 왕과 귀족에서 시민으로 옮겨간 근대 개념의 시작을 알리고 있다.

역사적 사실을 바탕으로 한 상상화인데, 근대를 향한 역사적 몸부림에 마침표를 찍은 7월혁명을 다루고 있다. 1789년에 일어난 프랑스 혁명은 근대의 시발점이었지만 미완으로 끝났다. 이후 역사의 주도권을 잡기 위한

구세력(왕, 귀족)과 신세력(시민 계급)의 갈등은 40여 년을 끌었고, 결국 1830년 7월의 시민 혁명으로 완성된다.

바로 7월혁명의 승리를 다룬 이 작품은 혁명 1주년 기념으로 열린 파리 살롱전에서 센세이션을 불러일으키며 프랑스 혁명 정신의 상징으로 떠올랐다. 시민 계급 덕분에 왕이 된 루이 필리프는 왕위 등극 기념으로 이 작품을 사들였다. 명목은 그랬지만 사실은 이 그림의 강한 선동성이 대중들을 자극할까 우려해서였다.

3일 동안 벌어진 시위 시민과 진압 군인 간의 치열했던 전투의 상처(그림 앞부분의 시신들)를 딛고 시민을 이끌고 넘어오는 자유의 여신을 다루고 있다. 한 손에는 삼색기를, 다른 손에는 총검을 든 이 여인은 로마 신화에 나오는 자유의 신(리베르타스)의 상징적인 모습을 염두에 둔 것이다. 그래서인지 맨발에 가슴까지 적나라하게 드러내고 있다. 자유의 개념을 의인화한 것이다. 그러나 예술가의 이러한 개방적인 상상력은 오히려 사람들의 비난을 샀다. 혁명을 상징하는 고상한 모습이 아니었기 때문이었다.

이 그림에서 자유의 여신만 빼고는 모두 현실 속 인물을 바탕으로 한 것이다. 작가 자신도 있다. 7월혁명 기간 중 파리에 있으면서 시민군 1,800여 명이 죽는 것을 목격한 들라크루아는 혁명에 직접 가담하지는 않았지만, 그림 속에 자신을 그려 넣음으로써 지지를 표했던 것이다. 자유의 여신

오른쪽에서 프록코트 차림에 실크해트를 쓰고 진군하는 인물이 작가다.

자유의 여신이 들고 있는 깃발은 현재 프랑스 국기로 쓰이는 삼색기다. 자유, 평등, 박애의 정신을 담은 기다. 프랑스 혁명 깃발로 쓰였다가, 1815년 부르봉 왕조가 금지했다. 그녀는 자코뱅 당원의 상징인 모자도 쓰고 있다. 프랑스 혁명의 주역이었던 자코뱅당의 정신을 계승하는 혁명이라는 생각을 드러낸 것이다.

오른쪽에는 노트르담 사원이 보이며 그곳에도 삼색기가 걸려 있다. 자욱한 포연을 뚫고 다양한 계층의 시민군이 자유의 여신을 따르고 있다. 복잡해 보이는 이 작품은 의외로 명쾌하게 다가온다. 빼어난 구성 덕분이다. 삼색기를 든 자유의 여신의 손을 기점으로 총검을 든 그녀의 왼손, 그 옆 소년의 황색 바지, 아래 쓰러진 군인의 어깨와 흰 장갑까지 이어진다. 다시 그림 아랫부분을 수평으로 흘러 왼쪽 모서리에 쓰러진 시민의 얼굴에서 꼭짓점을 찍고, 작가가 들고 있는 총을 거슬러 오르며 삼색기에 이르는 정삼각형 구성을 보여준다. 그 삼각형 가운데 자코뱅 모자를 쓰고 삼색기와 같은 색깔(빨강, 파랑, 하양)의 옷을 입은 인물이 자유의 여신을 올려다본다. 이 인물은 혁명 주체 세력의 상징이며, 이들이 바라는 것이 자유임을 보여주고 있다.

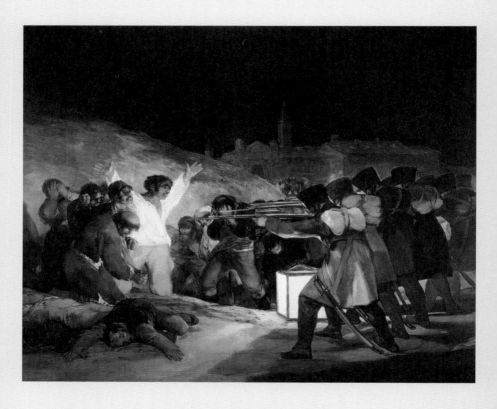

프란시스코 고야 <1808년 5월 3일>
캔버스에 유채, 266.7×406.4cm, 1814년, 마드리드 프라도 미술관

역사의 진실을 그린
기념비적 정치 회화

● ●

프란시스코 고야 <1808년 5월 3일>

예술 장르에서 순서를 정하는 것은 어리석은 일이지만, 많은 이론가들이 첫
자리에 회화를 놓는다. 인류가 만든 예술 중에서 가장 오랜 역사(선사시대 동
굴 벽화)를 가지고 있을 뿐 아니라 역사를 구체적으로 기록할 수 있기 때문
이다. 지금은 역사 기록 기능을 사진이 넘겨받았지만, 인류의 회화 유산 중
절반 이상이 역사 기록의 의미를 지닌 것이라고 해도 지나친 말은 아니다.

 로코코 미술의 대가 프란시스코 고야(1746~1828)의 〈1808년 5월 3일〉도
역사를 기록한 대표적인 회화다. 제목에서부터 역사 기록의 의미를 강하게
풍긴다. 그날 스페인에선 무슨 일이 있었던 것일까. 그림에 나타난 상황으

로도 짐작이 가겠지만, 대규모 처형이 있었던 모양이다. 고야는 이를 피비린내와 화약 냄새, 총성과 비명, 울부짖음 같은 것이 한데 뒤섞인 끔찍한 현장의 모습으로 역사에 기록해놓았다. 사실 이 그림은 19세기 초 스페인 역사를 보지 않고서는 알 수 없는 내용이다.

1807년 12월, 스페인을 침공한 나폴레옹은 이듬해 페르난도 7세를 폐위시키고 자신의 동생 조세프를 스페인 왕으로 앉힌다. 이 과정에서 스페인 민중과 프랑스 점령군의 충돌이 일어났다. 1808년 5월 2일, 시민 봉기는 절정에 달한다. 다음 날 프랑스군은 무자비한 진압 작전을 펼쳤고, 그 결과로 시민군의 대규모 처형이 일어났다. 고야는 5월 2일의 시민 봉기와 5월 3일의 대량 학살을 연작으로 그려냈던 것이다.

그러나 고야는 사건이 일어난 지 6년 뒤에 이 그림을 그렸다. 사건 당시에 이처럼 저항적인 그림을 그릴 만큼 투사적 기질이나 정치적 소견을 가진 사람이 아니었기 때문이다. 프랑스의 5년간 점령 지배가 끝나고 페르난도 왕이 복위하자, 고야도 왕실 화가로 복직했다. 잔인한 독재 군주였던 왕에게 반감을 갖고 있었지만, '유럽의 독재자에 맞서 싸운 스페인의 영웅적인 행동과 숭고한 봉기'를 그림으로 남길 수 있도록 허락해달라고 왕에게 청원한다. 이런 과정을 통해 정치적 폭력을 실감나게 고발한 대작이 탄생한 것이다.

그런데 고야는 정말 뜨거운 애국심으로 이 그림을 그렸을까. 미술사가들은 고개를 내젓는다. 나폴레옹은 스페인 최고 화가로 이름난 고야를 그냥 두지 않았다. 진정한 예술가는 투사가 될 수 없는 것이다. 고야도 그랬다. 이 그림 덕분에 나폴레옹을 위한 부역 행위에 대한 처벌을 면할 수 있었다.

그래서인지 이 그림은 기념비적 이념을 내세웠지만 정치 회화적 성격이 드러나지 않고 잔인한 살육의 현장에 초점을 맞추고 있다. 병사들은 로봇처럼 딱딱하고 기계적이다. 인간성이 사라진 살인 병기로 표현한 것이다. 그림 한가운데 두 팔을 벌린 흰옷의 남자는 그리스도를 연상시킨다. 희생, 순교의 이미지다. 그런데도 공포와 절망으로 가득 찬 표정을 강조하고 있다. 힘없는 인간으로 그린 것이다. 그 옆에서 죽어가는 사람들이나 처형 순서를 기다리며 공포에 떠는 사람 속에서도 영웅적이거나 숭고한 봉기의 모습을 찾기는 어렵다. 이런 점에서 고야는 역사적 사실보다 인간적 진실을 그리려고 했음을 알 수 있다.

이 작품의 구성은 마네와 피카소가 차용해서 역사적 사실을 고발하는 기념비적 대작으로 다시 태어난다. 바로 마네의 〈막시밀리안의 처형〉과 피카소의 〈한국에서의 학살〉이 그것이다.

1867년 6월 19일에 일어난 멕시코 황제의 처형이란 역사적 사실을 다룬

마네의 작품은 고야의 작품과 거의 같은 구성과 분위기를 보여주고 있다. 프랑스의 식민 지배가 빚은 비극을 비판하는 작품으로 평가되고 있다. 마네는 이 사건을 주제로 네 점의 연작을 제작했는데, 그중 마지막 작품이 가장 많이 알려져 있다. 환한 대낮에 이루어진 총살형 장면을 다큐멘터리 사진 같은 시선으로 냉정하게 그린 이 작품에서 마네는 총살대의 복장을 멕시코 군복이 아닌 프랑스 군복으로 바꿔놓았다. 의도적인 설정이다. 막시밀리안 황제가 죽은 원인이 나폴레옹 3세의 무책임한 처사에서 비롯되었음을 암시하고 싶었던 것이다. 실제 사건의 진상도 그랬다. 강한 정치적 비판을 담은 이 작품은 마네 생전에는 전시되지 못했다. 마네는 이 작품을 석판화로 제작하여 사건의 진실을 알리려 했지만, 이 역시 정부에 의해 압류당하고 말았다.

피카소가 1951년에 그린 〈한국에서의 학살〉은 6·25전쟁을 주제로 하고 있다. 고야와 마찬가지로 역사적 사실을 고발하기보다는 인간의 잔인성에 초점을 맞추고 있다.

이 작품은 피카소의 대표적 정치 회화 〈게르니카〉의 연장선상에서 태어났다. 우리에게 동족상잔의 비극을 남긴 6·25전쟁은 당시 유럽 지식인 사이에서 제2차 세계대전 이후 좌우익 이념 대립의 대표적인 전쟁으로 관심이 높았다.

이 작품은 극히 단순한 이분법 구조를 갖고 있다. 피해자와 가해자, 선과 악, 강한 자와 약한 자라는 극명한 대립이다. 그리고 이 둘을 잇는 것이 학살이다. 비극적 현실을 직설적으로 전달하려고 했던 것이다. 그런데 제목을 모르면 이 작품이 6·25전쟁을 다뤘다는 것을 알 수 없다. 한국을 상징하는 배경이나 소도구가 등장하지 않기 때문이다.

무방비 상태에서 처형당하는 이들은 여인과 아이들로, 사회적 약자를 상징한다. 학살을 자행하는 중세 유럽 기사 복장을 한 군인은 기계화된 모습으로, 강력한 힘을 지닌 사회적 조직을 가리킨다. 피카소는 뻔한 이분법 구조로 훌륭한 입체파 작품을 만들었다. 이념을 신봉하는 권력 집단의 야수와 같은 욕심이 힘없는 양민을 학살하는 현실을 자신의 예술 언어로 강력하게 항의한 것이다.

이 작품은 한때 6·25전쟁에서 미군의 양민 학살을 다뤘다는 일방적인 해석 때문에 우리나라에서 금기시했고, 피카소는 공산주의자라는 오해를 받았다.

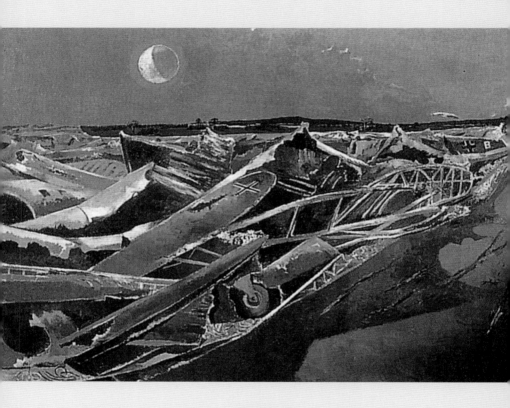

폴 내시 <죽은 바다>
캔버스에 유채, 101.2×152.4cm, 1940~1945년, 런던 테이트 갤러리

달빛에 묻힌 전쟁 풍경

● ●

폴 내시 <죽은 바다>

영국은 서양 미술에서 변방에 속한다. 르네상스 이후 숨 가쁘게 달려온 서양 미술사에서 윌리엄 터너를 빼고 눈에 띄는 영국 작가는 그리 많지 않다. 라파엘 전파 미술 운동이 겨우 체면을 세워주는 정도다. 특히 20세기에 들어서면 영국은 서양 미술 흐름과 무관한 듯 보인다. 왜 그럴까. 보수적인 국민 정서와 섬나라라는 지리적 조건도 있겠지만, 이야기를 좋아하는 민족 취향 때문으로 보인다. 서양 현대 미술은 이야기를 빼버리는 것으로 시작하고 있기 때문이다.

그런데 20세기 중반 이후부터 영국은 서양 미술의 중심에 서게 되었다.

사람들이 다시 미술에서 이야기를 찾기 시작한 것이다. 영국 미술은 언제나 이야기를 품고 있었다. 이 시대 서양 미술 최고 작가로 꼽히는 루치안 프로이트, 프랜시스 베이컨은 모두 영국 구상 미술을 대표하는 작가다. 그들의 그림에는 늘 인간의 이야기가 들어 있다. 이것이 영국 미술의 힘인 것이다.

이야기의 힘을 보여주는 또 다른 중요한 작가가 폴 내시(1889~1946)다. 20세기 전반기에 활동한 그는 오늘날 영국이 서양 미술을 이끄는 데 텃밭 구실을 해낸 작가다. 내시는 매우 독창적인 풍경화가로, 영국 풍경화 전통을 발판 삼아 새로운 의미의 풍경화를 개척해냈다.

그는 제1·2차 세계대전에 전쟁 기록 화가로 참전했는데, 이때의 경험으로 독자적인 풍경 세계를 창출했다. 전쟁의 상흔이 고스란히 남아 있는 현장에서 모티프를 취해 초현실적 공허감이 깃든 독특한 감수성을 만들어 낸 것이다. 그의 그림은 대부분 무거운 정적에 휩싸여 있는 초토화된 벌판이다. 유혈이 낭자한 주검을 등장시키지 않고도 전쟁의 끔찍함을 더욱 부각시키고 있다.

이 작품은 만년에 그린 그의 대표작이다. 영국 옥스퍼드 인근 들판에 추락한 독일군 비행기 잔해에서 영감을 얻은 것이다. 낭만주의 풍경화에서나 볼 수 있는 극적 분위기를 연상시키는 화면이다. 굉음과 화염에 휩싸여

벌판으로 내리박혔을 비행기, 폭발과 함께 산산이 부서지고, 흔적도 없이 타버렸을 군인들, 그리고 하늘을 뒤덮었을 검은 연기. 시간이 흐른 후, 벌판엔 교교히 달빛이 내린다. 검붉은 언덕 아래 부서진 비행기 잔해들이 달빛을 받아 반짝인다. 마치 파도가 소리 없이 넘실대는 밤바다처럼. 작가는 이 끔찍한 광경 속에서 시적 환상을 본 것이다. 달빛에 출렁이는 검푸른 바다 같은. 그런데 그 바다는 죽음의 바다다. 추락한 비행기의 주검이 연출하는 정지된 바다. 전쟁의 잔해가 보여주는 이 적막한 침묵의 풍경은 전쟁의 공포를 한층 고조시킨다. 내시는 이런 풍경을 연출함으로써 전쟁의 참상을 말하고 싶었던 것이다.

그러나 그의 풍경이 단순히 전쟁 비판에만 머문 것은 아니다. 독특한 환상성을 보여주고 있다. 삭막하지만 현실의 풍경인데도 이 세상이 아닌 것 같은 낯선 분위기가 나타나기 때문이다. 전쟁으로 점철됐던 현실이 작가에게는 견딜 수 없는 낯선 현실이었을 것이다. 그런 세상에서 살아남는 방법은 현실을 비현실처럼 인정하는 자기 최면이 아니었을까. 내시의 풍경이 그걸 보여주고 있다.

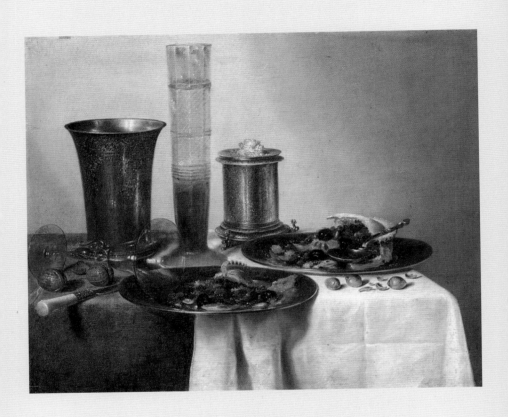

빌렘 헤다 <정물>
캔버스에 유채, 55×45cm, 1637년, 파리 루브르 박물관

인생을 얘기하는 정물

●●

빌렘 헤다 <정물>

네덜란드는 유럽의 문화 예술에서 영국과 마찬가지로 변방에 속한다. 그런데 미술 쪽에서 보면 사정이 사뭇 다르다. 바로크 회화의 보석으로 통하는 얀 페르메이르를 비롯해 거장 렘브란트 그리고 현재 가장 높은 부가가치를 생산해내는 고흐를 낳은 나라이기 때문이다. 화랑이나 경매장 등 근대적 개념의 미술 시장이 가장 먼저 나타난 것도 네덜란드였다. 이처럼 기름진 미술의 텃밭을 일군 힘은 어디에서 나왔을까.

자본이었다. 국제 무역 활동을 바탕으로 부를 축적한 네덜란드에는 근대적 모습의 도시가 일찍부터 나타났다. 다양한 나라와의 교역은 개방적이

면서 돈 많은 도시인을 만들었고, 이들의 취향에 맞는 미술이 발달하게 되었다.

이런 취향을 가장 민감하게 반영한 것이 정물화다. 정물화가 독립적인 회화 장르로 발달한 것도 17세기 네덜란드에서였다. 정물을 뜻하는 영어 'still life'까지 네덜란드어에서 나올 정도였으니까. 새로운 미술 시장의 주역이 된 신흥 중간 계급은 실제 세계를 담은 그림을 좋아했다. 그런 그림은 고전에 대한 해박한 지식 없이도 감상할 수 있고, 한눈에 무얼 그렸는지 알 수 있을 뿐 아니라 장식용으로도 손색이 없었다. 입맛에 딱 맞는 것이 바로 정물화였다.

빌렘 헤다(1594~1680)의 정물화가 꼭 '그런' 그림이다. 이 그림에는 당시 정물화가 요구하던 여러 조건들이 모두 들어가 있다. 희귀하고 비싼 물건을 그림으로 보여준다는 것, 그렸다는 사실을 잊게 할 정도로 실제감을 준다는 것, 인생에 대한 성찰을 유도한다는 것 등이 그것이다.

이 작품은 식사가 끝난 후의 식탁을 그린 것이다. 음식 찌꺼기가 남아 있는 식탁인데도 기품이 우러나온다. 정밀한 세공의 고급 은식기, 최상급의 유리잔 등 진귀한 물건을 정물로 삼은 탓도 있지만, 은은한 명암과 품위 있는 단색조의 색채 때문에 더 그렇다. 작가가 이런 분위기로 연출한 것이다. 등장한 정물은 당시에도 보기 어려운 고급품이다. 그림 값과는 비교도

안 될 만큼 비싼 물건들이다. 그림으로나마 갖고 싶어 하는 신흥 컬렉터를 겨냥한 것이다. 진품을 능가할 정도로 그림 속에다 실제감을 불어넣은 작가의 솜씨에 컬렉터들은 만족했을 것이다. 이렇듯 타고난 솜씨를 지닌 헤다는 당시에 인기 있는 정물화가로 통했다.

17세기 네덜란드 정물화가 미술사의 한 자리를 당당히 차지하게 된 것은 인생에 대한 깊은 성찰을 담아내고 있기 때문일 것이다. 정물을 통한 인생의 유한함이나 삶의 덧없음, 즉 진귀하거나 값비싼 물건, 책, 악기 또는 해골이나 시계 등을 그려 넣음으로써 소유의 부질없음과 인생의 무상함을 경고한 것이다. 헤다의 작품에 등장하는 정물 역시 이런 은유를 품고 있다. 고급 식기에 남아 있는 음식 찌꺼기나 금방 깨질 것처럼 보이는 유리잔, 식탁에 아슬아슬하게 걸쳐 있는 나이프와 식기의 불안한 구성 등에서 그러한 면을 볼 수 있다.

이를 '바니타스 정물화'라고 부른다. 바니타스는 '덧없음'을 뜻하는 라틴어로 구약성서의 "헛되고 헛되도다, 세상만사 헛되다"라는 말에서 유래됐다고 한다. 바니타스 정물화의 은유 방식은 이후 서양 회화의 중요한 표현법으로 자리 잡는다.

빈센트 반 고흐 <가셰 박사>
캔버스에 유채, 57×68cm, 1890년, 파리 오르세 미술관

세상에서 가장 비싼 의사

••

빈센트 반 고흐 <가셰 박사>

세계에서 가장 비싼 그림은 레오나르도 다빈치의 〈모나리자〉로 알려져 있다. 약 40조 원에 이른다는 이 그림의 가격은 상징적인 것으로서, 돈으로는 환산하기 어렵다는 뜻일 게다. 그렇다면 미술 시장에서 최고가에 거래된 미술품이 가장 비싼 그림이 될 것이다.

2017년 레오나르도 다빈치의 〈살바도르 문디〉(구세주)가 미술 시장에서 4억 5,000만 달러(약 5,000억 원)에 낙찰돼 현재까지 가장 비싼 그림으로 알려졌다. 이해하기 힘든 가격이다. 그림 값이 이처럼 하늘 높은 줄 모르고 오르기 시작한 것은 약 30여 년 전부터이며, 그 중심에 빈센트 반 고흐가 있다.

고흐 작품의 미술 시장 최고 거래가 기록 경신은 1987년의 크리스티 경매부터였다. 〈해바라기〉가 이전까지 최고가를 기록했던 안드레아 만테냐의 〈매기 찬양〉보다 세 배 이상 높은 가격(3,990만 달러)으로 낙찰돼 세상을 놀라게 했다. 이 기록은 다음 해 〈붓꽃〉(5,300만 달러)과 1990년 〈가셰 박사〉(8,250만 달러)에 의해 연이어 경신된다. 이후 미술 시장에서 고흐와 대적할 만한 경쟁자는 없었다. '가셰 박사'는 고흐 덕분에 세계에서 가장 비싼 사나이로 대접받았다. 그런 고흐를 꺾은 것이 피카소였다. 무려 14년 만의 일이다(2004년 피카소의 〈파이프 든 소년〉이 크리스티 경매에서 1억 416만 달러에 낙찰).

고흐를 가장 비싼 작가 반열에 올려놓은 가셰 박사는 누구인가. 고흐의 임종을 지켰을 뿐 아니라, 죽은 얼굴을 현장에서 드로잉까지 한 폴 가셰는 세잔을 비롯한 인상주의 화가들의 후원자였다. 고흐가 가셰를 알게 된 것은 생애 마지막을 보낸 오베르에서였다. 카미유 피사로의 소개로 인연을 맺으면서 후원자이자 친구의 관계로 발전했던 것이다. 자유분방한 성격의 가셰는 고흐와 궁합이 잘 맞았던 것으로 보인다. 고흐는 인간적인 교감이 두터웠던 가셰 박사를 위해 초상화 두 점을 그렸다. 근본이 선량한 가셰의 품성이 얼굴 표정에서 잘 나타나 있다. 또 기복이 심한 그의 감정적 성향이 고흐 특유의 소용돌이 터치를 통해 드러나 있다. 가셰 박사가 들고 있는 꽃은 폭스글로브라는 약용 식물이다. 디기탈리스라고도 부르는 이 꽃을 소품

으로 집어넣은 이유는 의사라는 직업을 보여주기 위한 고흐의 의도로 보인다.

　자살 두어 달 전에 그린 이 그림은 고흐의 완숙한 개성미가 돋보인다. 원색의 과감한 대비는 물론 활달한 터치에서 자신감을 엿볼 수 있다. 사선 구도를 기본으로 하고 있어 긴장감을 준다. 사선 구성은 그림을 3등분한다. 붉은 탁자, 왼쪽 위 모서리에서 오른쪽 아래 모서리로 흐르는 인물의 포즈, 인물 오른쪽 위 모서리의 삼각형으로 보이는 파란 배경이 그것이다. 그래서 이 그림은 왼쪽으로 쏠리게 만든다. 오른손으로 얼굴을 괴고 있는 포즈 덕에 인물의 힘도 왼쪽으로 치우치게 된다. 그런 치우침에 균형을 잡아주는 것이 사선 흐름을 거스르는 두 팔의 구도다. 그리고 얼굴, 왼팔, 꽃, 오른팔로 이어지는 원의 흐름이 이 그림을 충만한 구성으로 이끌어준다.

　생전에 단 한 점의 그림만 팔렸던 고흐가 오늘날 세계인으로부터 가장 사랑받는 작가가 된 것은 작품의 독창성과 더불어 드라마틱한 생애도 한몫하고 있다. 사후 2년 만에 열린 회고전(1892)에서부터 유럽 미술계의 본격적인 주목을 받기 시작했고, 1913년과 1934년에 나온 전기 소설이 베스트셀러가 되면서 고흐의 존재는 전 세계적으로 알려지게 되었다. 이어 1956년 빈센트 미넬리 감독이 만든 전기 영화(커크 더글러스 주연의 〈열정의 랩소디〉)가 화제가 되면서 일반인에게도 알려졌고, 1970년대에는 돈 매클린이

만든 팝송 〈빈센트〉가 히트를 치면서 대중적 인기를 얻게 된 것이다.

고흐를 세계 미술 시장의 최고 인기 작가로 만든 것은 일본인들이다. 일본의 미감에 심취했던 고흐의 작품이 그들의 취향에 맞았을 뿐만 아니라, 고흐를 세계 최고 작가로 만드는 것이 일본으로서는 문화 정책상 호재였기 때문이었다. 그래서 〈해바라기〉와 〈가셰 박사〉를 세계 최고가로 만들어 사들인 것이다(같은 구도의 가셰 박사를 두 점 그렸는데, 여기 소개된 것은 오르세 미술관 소장이며, 또 다른 작품은 일본인이 경매에서 사들였다). 1992년에는 '일본 속의 고흐'라는 대규모 전시를 열어 고흐 붐을 일으키며, 일본화의 영향을 받은 고흐의 실체를 밝히는 데 초점을 맞췄다.

다른 나라 문화재를 가져가서 국보로 만든 일본인들이 한 100년쯤 후에는 고흐 작품도 일본의 국보로 만들려는 속셈은 아닌지.

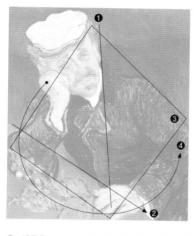

❶ 왼쪽 귀에서 탁자 위 왼손으로 이어지는 수직선이 그림의 중심선이다. 중심선을 기준으로 그림은 왼쪽으로 치우쳐 있다(얼굴, 오른손, 꽃, 붉은 탁자가 그림 왼쪽에 배치돼 있다).

❷ 인물 포즈는 왼쪽 위에서 오른쪽 아래로 흐르는 움직임이 강하다. 사선 구도를 기본으로 하기 때문에 긴장감을 주며 화면이 크게 보인다.

❸ 탁자의 선, 인물의 모자에서 왼쪽 어깨로 이어지는 선, 뺨을 괸 오른손, 꽃을 쥔 왼손을 연결하면 마름모꼴의 흐름을 발견할 수 있다. 견고한 구성미를 보여주는 요소다.

❹ 인물은 오른쪽으로 힘을 싣고 있다. 뺨을 괸 오른손이 이를 보여준다. 그 힘을 받쳐주는 것은 오른쪽으로 흐르는 힘의 방향과 반대로 배치된 오른손의 기울어진 사선 각도다. 마치 굄돌 역할을 한다. 여기에 힘을 보태는 것이 팔꿈치에서 꽃으로, 다시 왼손으로 이어지는 원형 흐름이다. 이 흐름은 왼쪽 팔과 어깨를 타고 올라 얼굴로 우리의 시선을 이끌어주며 그림 속에 원형 구성을 완성한다.

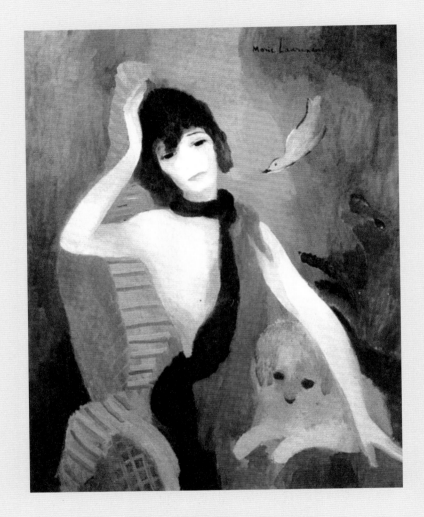

마리 로랑생 <코코 샤넬 초상>
캔버스에 유채, 92×73cm, 1923년, 파리 오랑주리 미술관

샤넬이 거부한 샤넬

• •

마리 로랑생 <코코 샤넬 초상>

여성에게 유난히도 인색한 미술계에서 그나마 너그럽게 대접받는 작가는 프리다 칼로와 조지아 오키프 정도가 아닌가 싶다. 그러나 서양 미술사의 수면 아래에는 꽤 많은 여성 화가들이 있었다. 이들은 빼어난 재능을 갖고 있었음에도 불구하고, 여성이라는 이유와 여성적 감수성을 담아낸 작품 때문에 평가 절하돼온 것이 분명하다. 프리다 칼로와 조지아 오키프가 미술사 전면에서 제대로 평가받는 것은 여성적 테두리를 벗어난 작품 세계를 보여주었기 때문이다. 즉 남성성 위주의 평론가들 구미에 잘 맞아떨어졌다는 말이다.

미술사에서는 이렇듯 찬밥 신세를 면치 못했지만 대중적 선호도가 높아 인기 작가로 살아남은 여성 화가들이 있다. 인상주의 시대를 살다 간 베르트 모리조, 메리 커샛, 마리 브라크몽, 에두아르 뷔야르 등이다. 이들의 공통점은 여성적 감수성을 훌륭하게 구현함으로써 여성이 아니면 만들 수 없는 독특한 작품 세계를 열었다는 것이다. 로코코 화가 장 오노레 프라고나르의 증손녀였던 모리조는 인상주의 미술에서 중요한 역할을 했지만, 아마추어 취급을 받았고 사망진단서에도 '무직'으로 기록될 정도였다. 또한 뷔야르는 회화의 장식성을 극대화시키는 새로운 미술을 태동시키는 데 한몫했음에도 불구하고, 그녀에 대한 미술계의 평가는 옹졸하기 그지없었다.

마리 로랑생(1883~1956)도 이런 대접을 받은 걸출한 여성 화가다. 로트레크와 마네의 영향을 받아 화업의 길로 들어섰던 그녀는 피카소, 브라크 등과 친구로 지내며 입체파 운동에도 참여했지만, 당시 미술 흐름과 무관하게 자신만의 독특한 화풍을 완성해 대중적 선호도 높은 작가로 성장했다. 당대 혁신적인 미술 평론을 주도했던 시인 기욤 아폴리네르와 동거할 정도로 전위적 사상을 가졌지만, 작품에서만큼은 주관이 뚜렷해 여성만이 표현할 수 있는 섬세한 관능성을 놓지 않았다. 특히 보라색 계열의 파스텔톤 색채와 유려한 선, 단순화된 형태로 몽환적인 분위기의 회화를 창출해 프랑스적 감성을 가장 훌륭하게 구현한 화가로 평가되고 있는데, 현재까지

도 그 인기가 식지 않고 있다.

　아폴리네르와의 사랑은 당시는 물론 지금까지도 숱한 이야기를 만들어낼 정도로 유명하다. 사생아라는 공통점을 가진 이들은 첫 만남과 동시에 열애에 빠졌다고 한다. 5년의 사랑은 서로에게 부와 명예를 안겨준 행복한 시절이었다. 성격 차이로 헤어지게 됐다고 알려져 있지만 확실한 이별 사유는 둘만 알고 있을 것이다. 미라보 다리에서 헤어진 아폴리네르는 이별의 아픔을 시로 남겼는데, 유명한 〈미라보 다리〉다.

　로랑생은 독일 귀족과 결혼하여 7년을 살았고, 헤어진 후에는 평생을 독신으로 지내며 자신의 예술 세계를 다졌다. 그러나 마음속엔 언제나 아폴리네르가 있었던 것으로 추측된다. 그에게서 받은 러브 레터를 평생 지니고 있었으며, 이를 가슴에 안고 죽음을 맞은 것으로 알려져 있으니까. 특히 아폴리네르의 사망 소식을 듣고 썼다는 〈여자〉라는 시는 지금까지도 애송될 정도로 탁월하다.

　권태로운 여자보다 더 가여운 것은 슬픈 여자예요

　슬픈 여자보다 더 가여운 것은 불행한 여자예요

　불행한 여자보다 더 가여운 것은 병든 여자예요

　병든 여자보다 더 가여운 것은 버려진 여자예요

버려진 여자보다 더 가여운 것은 쫓겨난 여자예요

쫓겨난 여자보다 더 가여운 것은 죽은 여자예요

그리고

죽은 여자보다 더 가여운 것은 잊혀진 여자랍니다

(마리 로랑생의 〈여자〉 전문)

20세기 유럽 패션 아이콘이 돼버린 코코 샤넬의 젊은 날의 초상이다. 로랑생은 무대와 의상 디자인에서도 재능이 남달라 샤넬과 함께 일한 적이 있었다. 이 작품은 샤넬의 주문에 의해 그려진 것으로 알려져 있다. 로랑생은 당대 파리 사교계 여성들에게 인기 있는 초상화가로 알려져 있었기 때문에 샤넬이 자신의 초상을 주문한 것은 자연스러운 일이었을 것이다.

주관이 뚜렷해 보이는 표정과 애완견의 몽롱한 모습이 고급스러운 감각으로 다가온다. 오른쪽 가슴의 회색 톤과 목에서부터 인물 중심부를 관통하는 검은 머플러의 조화에서 샤넬의 정신성(검정과 흰색으로 상징되는 샤넬 디자인)을 예감케 한다. 배경에 그려 넣은 새는 인물의 자유로운 성품을 상징하는 것으로 보인다. 그러나 샤넬은 자신과 닮지 않았다는 이유로 이 그림을 받지 않았다고 한다. 샤넬의 감각이 로랑생을 따라잡지 못한 것은 아닐까.

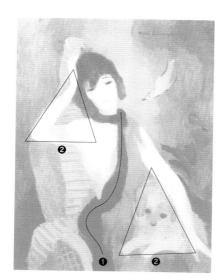

• 로랑생의 특징은 파스텔 톤의 색채와 사실을 바탕으로 과장과 생략을 첨가해 확립한 독특한 형태다.

특히 보라색과 분홍색, 청색 계열이 주조를 이루는 화면은 특유의 몽환적인 분위기를 연출하는 요소다.

이 그림은 보라색을 주조로 해서 인물의 고급스럽고 환상적인 이미지를 보여주고 있다.

❶ 목에서부터 아래로 흘러내린 검은색 머플러의 자유로운 선이 인물의 정서적 분위기를 보여준다.

❷ 머리를 괸 오른손과 그 반대편 무릎 위에 있는 강아지는 같은 모양의 삼각형을 형성하여 인물의 파격적이고 자유로운 성품을 보여주고 있다.

화가여,
당신은 참 그림처럼

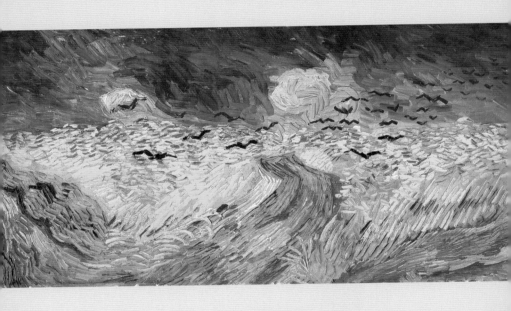

빈센트 반 고흐 <까마귀가 나는 밀밭>
캔버스에 유채, 50.5×103cm, 1890년, 암스테르담 반 고흐 미술관

고흐의 유서 같은 그림

●●

빈센트 반 고흐 <까마귀가 나는 밀밭>

자살. 가장 극단적인 방식으로 삶을 정리하는 이러한 행위는 숱한 의혹을 남긴다. 그런 만큼 자살은 명확한 동기를 밝히지 못한 채 추측의 테두리에서 결론을 얻게 된다. 사건의 실체 자체가 사라지는 완전 범죄인 셈이다.

　예술가의 자살은 시간이 흐를수록 추측의 농도가 짙어지다가 결국은 신화가 되어버린다. 그러한 신화를 남긴 대표적인 이가 바로 빈센트 반 고흐(1853~1890)다. '37년의 불꽃같은 삶을 권총 자살로 마감한 천재 화가.' 이렇게 요약되는 고흐의 자살은 드라마틱하다. 과연 고흐는 정말 자살했을까. 평소 편지 쓰기를 좋아했던 그가 유서 한 장 남기지 않고 스스로 목숨

을 버린 것일까.

고흐는 1890년 7월 27일, 오베르 들판에서 자신의 복부에 권총 한 발을 쏜다. 그리고 상처를 감싸안은 채 30여 분을 걸어 자신의 하숙집으로 돌아왔고, 응급 처치까지 받았지만 이틀 후 세상을 뜨고 만다. 자살을 결행하는 사람치곤 석연치 않은 부분이 많다. 권총 자살은 빠른 순간의 절명을 위해 대부분 머리를 겨냥한다. 그런데 고흐는 지방이 많은 복부를 비켜 쏜 것이다. 왜 이처럼 서투른 자살을 택한 것일까.

평생의 후원자였던 동생 테오에게서 이유를 찾을 수 있다. 정신적으로든 경제적으로든 철저히 동생에게 의지했던 고흐는 테오가 자신으로부터 멀어지는 여러 가지 정황에 심한 스트레스를 받고 있었다. 첫 번째 정황은 1888년 크리스마스 이틀 전 밤에 일어난, 자신의 귀를 자른 사건이다. 고갱과의 이별 때문에 받은 충격이 원인으로 알려진 이 일의 배후에는 테오의 약혼 소식이 있었다. 형의 자해 소식에 테오는 크게 놀랐지만, 넉 달 후 결혼을 한다. 이 무렵 고흐는 심한 발작을 일으킨다. 그리고 고흐가 죽기 6개월 전 테오는 아들을 낳았고, 형의 이름을 따 '빈센트'라고 붙인다. 이 일로 고흐는 더욱 심한 발작을 일으킨다.

고흐는 죽기 20여 일 전 동생의 집을 방문하여, 테오 가족에게 자신이 있는 오베르로 찾아와달라고 강요하다시피 한다. 형의 무리한 요구에 테오

는 화를 냈고, 둘은 심한 말다툼 끝에 헤어진다. 오베르로 돌아온 고흐는 또다시 자신을 찾아와달라는 간곡한 편지를 보냈지만, 테오는 형의 간청을 무시하고 가족과 함께 어머니가 있는 네덜란드로 떠나버린다. 동생을 설득하는 데 실패한 고흐는 극심한 외로움을 곱씹으며 최후의 작품으로 알려진 〈까마귀가 나는 밀밭〉을 그린다.

바람에 흔들리는 밀밭은 고흐가 즐겨 그린 소재 중 하나다. 당시 정황을 반영하듯 격렬한 움직임과 불길한 느낌이 강하게 풍긴다. 검푸른 하늘로 날아오르는 까마귀가 불안한 징후를 더욱 짙게 만든다. 고흐 연구가들은 까마귀의 등장이 작가의 죽음을 예감하는 것이라고 분석한다. 그래서 이 그림은 자살을 예견한 고흐가 그린 최후의 작품으로 유명하다. 더욱이 까마귀가 검은 하늘에서 앞으로 날아오는 것처럼 보여 설득력이 있다. 죽음이 자신에게 다가오고 있다는 해석인 것이다. 그러나 까마귀가 화가 쪽으로 다가오는 것인지 멀어져가는 것인지는 분명치 않다. 그리고 이 그림이 고흐 최후의 작품인지에 대해서도 확인된 바가 없다. 그는 같은 시기에 〈폭풍이 부는 하늘 밑의 보리밭〉도 그린 것으로 알려졌다. 고흐의 제작 습관으로 볼 때 주체할 수 없는 영감을 담아내기 위해 하루에도 여러 점을 그렸으니까. 오베르에 머문 70여 일 동안 고흐는 70여 점의 작품을 남겼으니 하루에 한 점씩 그렸다는 이야기다. 이는 고흐가 임파스토 기법(물감을 두껍

게 칠해 붓 터치를 강조하는 제작 방법으로, 인상주의 화가들 사이에 유행했다)을 능숙하게 다루었기 때문에 가능한 일이었다.

밀밭의 노란색과 하늘의 검푸른색이 강한 색감 대비를 이루며 강렬한 인상을 심어준다. 고흐는 풍경의 대부분을 현장에서 그렸다. 야외에 이젤을 세우고 풍경의 인상을 몸으로 느끼며 제작했던 것이다. 밤 풍경의 경우에도 여러 개의 촛불을 켜놓고 밖에서 그릴 정도였으니까. 이 그림도 현장에서 그렸던 것으로 보인다. 그가 밀밭을 본 시점은 그림 왼쪽이다. 녹색 길이 'V'자로 겹치는 부분. 왼쪽 끝에서 4분의 1쯤 떨어진 곳이다. 이곳으로 붓 터치의 흐름이 자석에 빨려드는 쇳가루처럼 향하고 있다. 그리고 까마귀도 가장 뚜렷하고 크게 그려져 있다. 바로 이곳에서 그는 복부에 총을 쏘았던 것이 아닐까.

오베르의 총성을 들은 테오는 급히 형에게 달려왔고, 고흐는 동생 품에서 숨을 거두었다. 테오도 6개월 뒤 형의 뒤를 따라갔다. 고흐의 죽음으로 심한 충격을 받고 좌절에 빠진 데다, 지병인 매독이 악화됐던 것이다. 결국 형제는 오베르 땅에 나란히 묻혔다.

• 오베르 지방의 밀밭을 현장에서 그린 것이다. 주체할 수 없는 영감을 화폭에 쏟아내듯 그린 고흐는 물감이 마르기 전에 두껍게 덧칠하는 방식의 기법을 개발했다. 색채의 선명도와 속도감 있는 필

치가 화면에 움직이는 듯한 생동감을 안겨준다.

❶ 화면 왼쪽 아랫부분을 기점으로 붓 터치가 그림 전체로 퍼져나가고 있다. 아마도 이곳에서 밀밭을 보고 그렸을 것이다. 그리고 이곳에서 권총 자살을 시도한 것으로 보인다.

❷ 하늘의 검푸른색과 밀밭의 노란색이 강렬한 대비를 이루며 불안한 분위기를 연출한다.

❸ 멀리서부터 날아오는 까마귀가 하늘의 검은색 터치로 연결된다. 그래서 앞으로 날아오는 것인지 지평선 너머로 사라져 가는 것인지 분간하기 어렵다. 불길한 징후를 상징하는 까마귀가 날아오는 것이라면 죽음이 고흐 앞에 다가오는 것으로 해석할 수 있다.

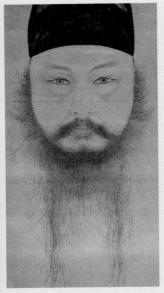

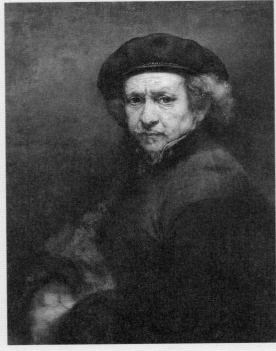

위 **뒤러 <자화상>**
캔버스에 유채, 67×49cm, 1500년,
뮌헨 알테 피나코테크

아래 **렘브란트 <자화상>**
캔버스에 유채, 66×84cm, 1659년,
워싱턴 내셔널 갤러리

오른쪽 **윤두서 <자화상>**
종이에 담채, 38.5×20.5cm, 1710년,
개인 소장

인생을 꿰뚫는 지혜의 눈

••

뒤러, 렘브란트, 윤두서의 <자화상>

예술가에게 작품은 자신을 비추는 거울 같은 것이다. 그중에서도 자신의 삶을 집약적으로 압축해 보여주는 자화상은 작가의 본질에 한 발짝 더 다가서는 열쇠 같은 그림이다.

　서양 미술사에 등장하는 많은 작가들이 자화상을 남겼다. 자신의 모습을 자화상의 포즈로 그린 것이 대부분이지만, 다른 인물에 빗대어 그리기도 했다. 위대한 자화상을 남긴 작가로는 독일의 르네상스 미술을 이끈 알브레히트 뒤러를 가장 먼저 꼽는다. 그는 자신을 예수의 모습으로 그린 자화상으로 유명하다. 또 이탈리아 바로크 미술을 연 천재 화가 카라바조는

그리스 신화에 나오는 신이나 인간으로 변한 자신의 모습을 남겼다. 가장 많이 자화상을 남긴 화가로는 렘브란트가 꼽히며, 후기 인상주의 화가 고흐도 내면의 솟구치는 광기를 자화상에 담아낸 것으로 유명하다. 그런가 하면 조선시대 화가 윤두서가 남긴 자화상도 서양 회화에 견주어 결코 뒤지지 않는다.

예술가의 자존심 지킨 뒤러의 〈자화상〉

창조력이 존경받는 시대가 되었다. 새로운 생각이 국력의 가늠자로 떠오른 것이다. 이런 시대를 이끌어낸 데는 무엇보다 예술가의 공적이 크다. 예술가가 제대로 대접받는 세상이 됐다는 말이다. 예술가의 생명줄인 창조력이 특별한 재능으로 인식되기 시작한 것은 르네상스 이후다. 그전까지 창조력은 빵을 만들거나 옷을 짓는 기술 정도로 생각했다. 르네상스 시대에는 창조력이 훌륭한 밥벌이로 떠올랐다. 직업 예술가들이 출현했고, 그들은 귀족이나 누리던 부와 명예까지 넘볼 수 있는 새로운 계급이 됐다. 예술가의 창조력은 목수나 재봉사의 숙련된 기술과는 다른 인간의 특별한 능력으로 인정받았다. 이에 탄력을 받은 서양 문명이 비약적으로 발전하여, 세계를 지배하게 된 것이다.

이런 역사를 입증하는 그림이 알브레히트 뒤러(1471~1528)의 〈자화상〉이다. 서양 미술사에서 가장 유명한 자화상으로 꼽히는 이 그림은 단순히 작가가 자신의 내면을 명쾌하게 그려냈다는 것 이상의 의미를 갖고 있다.

북유럽 르네상스 미술의 상징적 존재인 뒤러는 거의 습관처럼 자화상을 그리는 것으로 유명했다. 그만큼 자존심이 강했던 것이다. 이는 개인적인 고집이 아니라 화가로서의 자존심을 지키겠다는 원대한 뜻이었다. 화가는 창조력을 가장 훌륭하게 구현하는 존재이며, 신의 창조력에 비견되는 아주 특별한 능력을 가진 존재라는 사실을 말하고 싶었던 것이다. 그는 이러한 능력을 지닌 화가가 사회적으로 대접받지 못하는 현실을 늘 못마땅하게 여겼다.

뒤러가 살았던 당시 독일에서는 화가의 창조력을 제빵 기술과 같은 수준으로 여겼다. 그래서 화가들은 르네상스 운동이 활발하게 펼쳐지던 이탈리아를 동경했다. 창조력이 사회적으로 확실한 대접을 받았기 때문이었다. 이탈리아를 여행하던 뒤러는 이런 생각을 편지에서 드러냈다.

"나는 여기서는 신사로 대접받지만, 고향 뉘른베르크로 돌아가면 여전히 기생충 신세를 면치 못할 것이다."

이 그림은 뒤러의 유화 자화상 세 점 중 마지막 작품이다. 자신을 예수와 같은 반열에 올려놓는 오만한 태도를 당당하게 보여준다. 화가의 창조

력은 세상을 구원하는 예수의 능력만큼 고귀하고 위대하다는 생각에서다. 눈에 띄는 점은 이 그림이 신비의 베일 속에 전해오는 성 베로니카 수건에 그려진 예수 그리스도의 초상과 놀랍도록 닮았다는 것이다. 숭고한 이미지를 만들기 위한 노력과 뒤러의 천재성이 한데 어우러져 빚어낸 결과인 듯싶다.

정면을 바라보는 그윽한 눈빛, 앞섶을 여민 손의 위치와 위를 가리키는 손가락, 성자의 모습을 연상케 하는 머릿결 등을 극사실적으로 묘사해 현실감을 준다. 갈색 톤의 품위 있는 색조가 이 그림을 더욱 성스러운 분위기로 이끌고 있다. 특히 배경에 새긴 글귀에서 강한 자존심이 배어난다.

"여기 나, 뉘른베르크 출신의 알브레히트 뒤러는 스물여덟 살에 지울 수 없는 색채로 나 자신을 그렸다."

투명한 영혼이 보이는 렘브란트의 〈자화상〉

서양 미술사에서 가장 위대하고 풍요한 자화상을 남긴 화가를 들라면 단연코 판 레인 렘브란트(1606~1669)를 꼽을 수 있다. 현재까지 전하는 그의 자화상이 본격 유화 작품 50여 점을 포함해 100여 점에 이른다. 렘브란트의 자화상은 엄청난 분량뿐만 아니라, 자전적 세계를 일목요연하게 담아냈다

는 점에서 의미가 크다.

렘브란트는 천부적인 재능과 뛰어난 처세술로 30대에 이미 네덜란드 최고의 화가로 성공했다. 밀려드는 주문을 소화하기 위해 많은 조수를 두고 작품을 제작해야 했다. 일종의 그림 생산 공방 같은 규모로 운영할 정도로 부와 명예를 모두 얻은 것이다. 하지만 이렇게 쌓아올린 부와 명성에는 언제나 어두운 면이 있게 마련이다. 그리고 최근 들어 부작용이 나타나고 있다. 20세기까지 확인된 1,000여 점 가까운 렘브란트의 작품 중 3분의 1 이상이 다른 화가의 작품으로 밝혀진 것이다. 렘브란트가 조수로 고용한 화가들이 그렸다는 얘기다.

이 그림은 렘브란트의 수많은 자화상 중에서 최고 걸작으로 꼽을 수 있는 만년(53세)의 모습을 담은 작품이다. 마치 정신의 투명한 그림자가 보이는 듯 청아한 분위기가 일품이다. 삶의 고비고비를 슬기롭게 넘긴 뒤 마침내 마음을 비운 한 인간의 진솔한 모습이 보인다. 그런데 이 걸작은 현실적인 좌절과 고통을 바탕으로 태어난 것이다. 산고의 진통을 톡톡히 치렀다는 말이다.

이 자화상을 그릴 당시 렘브란트는 곤궁한 형편 속에 있었다. 50세를 넘기면서 그의 작품은 인기가 떨어지기 시작하여, 결국 파산하기에 이른다. 성공 가도를 달리며, 화려한 생활을 해오던 렘브란트는 정신적 공황 상

태에 이르렀고, 몸도 쇠약해졌다. 하지만 그는 타고난 예술가였다. 예술에 대한 믿음으로 이를 극복해냈던 것이다.

이 그림에는 렘브란트의 그런 모습이 담겨 있다. 예술을 통해 삶에 승리한 지혜로운 노인의 모습이야말로 이처럼 투명한 영혼이 드러나는 표정일 것이다. 천재 예술가의 완숙한 붓놀림이 유감없이 나타나 있다. 꼼꼼히 묘사하려고 그린 것이 아니라, 물감의 느낌이 보일 정도로 거칠게 붓질을 했는데도 살아 있는 인물과 마주 앉아 있는 듯한 기분이 든다. 특히 눈동자에서는 인생의 풍파를 겪은 후 초탈하게 삶을 관조하는 편안하고도 따스한 빛이 스며나온다. 어두운 배경을 감도는 은은한 빛에서 욕심을 버린 노화가의 정신적 깊이를 읽을 수 있다.

빛을 활용해 화면의 깊이를 연출하는 데 탁월함을 보여준 렘브란트가 이 그림에서는 빛의 농도를 약하게 표현했다. 그러나 얼굴은 밀도가 강한 빛으로 그렸다. 때문에 그림에서 렘브란트의 정신을 읽을 수 있는 것이다.

정신의 거울 같은 윤두서의 〈자화상〉

서양에서 자화상은 표현의 한 방법으로 발달했지만, 우리 미술에서 본격적인 의미의 자화상을 찾기란 그리 녹록지 않다. 수에서는 턱없이 부족하지

만 질에 있어서만큼은 뒤러나 렘브란트의 자화상과 견주어 결코 뒤지지 않는 자화상이 있다.

　호랑이 얼굴처럼 보이는 이 인물은 300여 년 전의 선비 공재 윤두서(1668~1715)로, 우리 미술사 최초의 자화상으로 꼽히는 걸작이다.

　반듯하고 선이 굵은 얼굴은 성격파 배우를 해도 괜찮을 용모다. 그런데 무얼 보고 있는 것일까. 거울 속 자신의 얼굴이겠지. 눈썹 한 올, 수염 한 터럭까지 세밀하게 관찰해 그려낸 것이 놀랍다. 얼굴 피부의 느낌까지 사실적으로 나타냈다. 마치 진짜 얼굴을 마주 대하고 있는 듯한 현실성이 느껴진다. 서양의 사실주의 미술보다 100여 년 앞서 나타난 조선 회화의 사실주의라고 불러도 괜찮을 성싶다.

　이 그림에 사실성만 있을까. 그렇지 않다. 머리에 쓴 탕건은 과감히 짙은 먹으로 쓱쓱 칠해 단순하게 처리했다. 추상적인 표현법이다. 눈은 마치 화장이라도 한 듯 강조해놓았다. 눈동자 또한 도드라져 있다. 정신을 담기 위한 작가 나름의 방법으로 보인다. 이를 '전신사조(傳神寫照, 인물의 형상 재현뿐만 아니라 정신까지 담아낸다는 의미)'라고 한다. 마흔여덟 살에 삶을 마감한 작가가 죽기 3년 전에 그린 것이라고 한다.

　윤두서는 정말 거울에 비친 자신의 겉모습만 보고 있는 것일까. 분명 아닐 것이다. 얼굴을 통해 내면을 들여다보고 있는 것이다. 인생의 말년에

삶에 대한 반성을 통해 내면의 성숙함을 이루려는 의지를 보여주려는 것이다. 여러분도 거울 속 자신의 얼굴을 보며 골똘히 생각에 잠기다 보면 자신의 내면을 들여다볼 수 있을 것이다. 윤두서가 자화상을 통해 그리려던 세계는 바로 이러한 것이었다.

이 그림은 얼굴이 공중에 떠 있는 것처럼 몸을 그리지 않았다. 귀도 없다. 이를 두고 미술계에서는 '혁신적 현대 감각'이라고 평하기도 했다. 그러나 밝혀진 바로는 몸과 귀를 그렸는데 세월이 지나면서 지워졌을 것이라는 과학적 근거가 등장했다.

〈어부사시사〉로 유명한 윤선도의 손자이자, 실학의 대가 정약용의 외할아버지였던 윤두서는 조선 후기 대표적 명문가 인물이다. 시, 서, 화에 능했으며 현실적인 포부도 대단한 인물이었지만 기꺼이 선비의 삶을 택했고, 화가로서 조선 회화사의 새로운 역사를 만들어냈다.

• 예술가가 예수만큼 고귀하고 위대한 존재라는 오만함이 드러난 자화상이다. 그래서 예수의 분위기와 닮게 그렸다.
❶ 정면을 바라보는 눈빛에서 젊은 예술가의 자신감 넘치는 당당함이 묻어난다.
❷ 앞섶을 여민 손은 얼굴을 받쳐주는 구성적 요소이면서 이 그림의 긴장미를 더해준다.
❸ 얼굴에서 양쪽으로 벌어진 머리, 손으로 이어지는 마름모꼴 구성이 화면을 압도하는 완벽한 구도다.

❶ 몸을 틀고 정면을 바라보는 자세에서 현대적 구성미가 보인다.
❷ 얼굴은 물감을 여러 겹 칠해 다른 부분에 비해 두껍게 그렸다. 이는 세월의 깊이를 표현하려는 작가의 의도다.
❸ 배경의 은은한 빛은 정신의 깊이를 보여주는 요소다.

❶ 얼굴은 극사실적으로, 탕건은 추상적으로 그렸다.
• 이 그림에는 귀와 몸통이 없다. 마치 얼굴만 그린 것 같아 현대 회화를 보는 느낌이다. 이를 두고 혁신적인 표현이라고 평가하기도 했지만, 밝혀진 바로는 몸통과 귀를 그렸는데 지워졌을 것이라는 과학적 근거가 나와 주목을 끌었다. 필자는 과학적 근거가 나오지 않았으면 좋았으리라는 생각을 하게 된다. 얼굴만 공중에 떠 있는 것처럼 그린 것이 회화적으로는 훨씬 훌륭하기 때문이다.

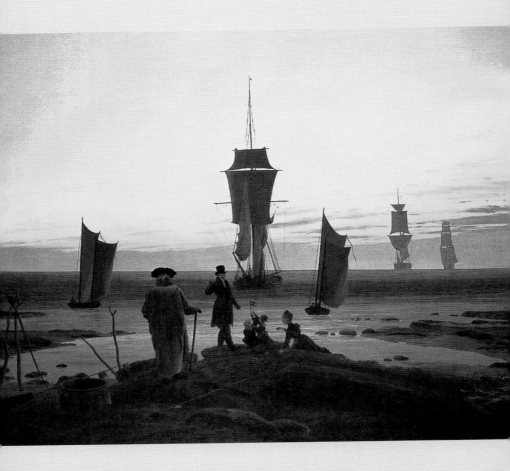

카스파르 다비트 프리드리히 <인생의 단계들>
캔버스에 유채, 73×94cm, 1835년, 라이프치히 조형예술미술관

인생을 이야기합시다

● ●

카스파르 다비트 프리드리히 <인생의 단계들>

세상이 아무리 숨가쁘게 바뀌어도 변하지 않는 것이 있다. 탄생이나 죽음의 수수께끼, 사랑이나 선이 지닌 본성적 가치, 자연이 일깨워주는 절대가치 같은 것들 말이다. 일출이나 일몰, 달의 순환이 보여주는 절대감정도 그렇다. 과학적으로 따지면 우주의 질서도 변하는 것이지만, 해와 달이 연출하는 풍경을 대하는 인간의 감정은 변함이 없다.

독일 낭만주의 풍경의 대가 카스파르 다비트 프리드리히(1774~1840)는 절대감정을 불러일으키는 경치에 인생의 의미를 담아내는 것으로 유명하다. 특히 일몰은 그의 예술관을 집약시켜 보여주는 최고의 모티프였다. 작

가의 자서전이라 불리는 이 작품 역시 일몰 풍경을 담았다. 세상을 떠나기 5년 전에 그린 이 작품은 인생의 황혼기에서 그동안 살아온 날을 돌아보려는 심정을 풍경화로 엮어내고 있다. 제목에서도 말하듯이 인생의 여러 단계를 보여주고 있는 것이다.

보다시피 그림의 배경은 석양이 물든 바닷가 풍경이다. 바다 위에는 다섯 척의 배가 떠 있고, 해변에도 다섯 명의 인물이 등장한다. 풍경의 배경은 프리드리히의 고향인 발트 해의 작은 항구 그라이프스발트에 기반한 상상 속 장소로 재구성되었는데, 작가 특유의 극적인 구성이 잘 드러나 있다. 화면 맨 앞쪽에서 뒷모습만 보여주는 인물이 만년의 작가 자신이다. 자신의 인생을 반추해보겠다는 의도를 보여주는 것이다. 모자를 쓴 중년 남자는 작가의 조카다. 자신감이 넘치는 모습으로 서 있는 이 남자는 인생의 성숙기를 상징하는 코드다. 우아하게 앉아 있는 젊은 여자는 작가의 딸이며, 청년기를 상징하는 인물로 등장하고 있다. 스웨덴 국기를 가지고 노는 아이들은 아마도 작가의 손자나 손녀로 보이는데, 어린 시절을 상징하는 것이다.

노년기의 작가가 바라본 과거의 시간들이다. 따라서 작가의 위치(뒷모습의 노인)인 현재에서부터 장년기, 청년기, 유년기의 인물을 따라 시간이 거슬러 올라가고 있는 것이다. 원근법으로 시간의 역류를 표현한 셈이다.

인생의 회고는 바다 위에 떠 있는 배에서 반복되고 있다. 그림 정중앙에 배치된 범선이 가장 크고 또렷한데, 인생의 절정기를 보여주는 상징물이다. 그 앞의 작은 배 두 척은 유년기와 청년기를, 그리고 수평선에 걸려 있는 배는 장년기를, 그 너머로 돛만 아스라이 보이는 배는 노년기를 상징하는 코드다. 그림에 등장한 인물과 배를 연결시키면 이렇다. 맨 앞에 서 있는 작가 자신은 수평선에 걸려 있거나 그 너머로 사라지는 배이고, 작가를 향해 당당하게 서 있는 조카는 정중앙에 가장 크게 그려진 범선인 셈이다.

　배가 떠 있는 바다는 시간을 뜻한다. 해변으로부터 시작한 항해는 수평선을 넘어가면서 시야에서 벗어날 것이다. 인생의 흐름도 그와 같을 것이다. 보이지 않는 세계로 나아가는 항해처럼 죽음을 향한 항해가 삶이라는 모순을 작가 나이쯤(프리드리히는 61세에 이 그림을 그렸다) 되면 이해할 수 있으려나.

　이 그림에는 두 개의 상반된 시간이 나타나 있다. 현재로부터 과거로 거슬러 올라가는 역순의 시간, 즉 작가의 회상이다. 또 하나는 현재로부터 미래로 나아가는 정상적 시간이다. 회상은 마음속으로 되짚어가는 심리적 시간이다. 이에 비해 우리가 느끼는 시간은 앞으로 나아가는 물리적 시간이다. 그림 속에서 심리적 시간과 물리적 시간이 만나는 지점은 해변이다. 작가의 눈앞에 펼쳐진 풍경은 현실 장면이면서 동시에 자신의 인생을 돌

아보게 만드는 심리적 풍경이 되는 것이다. 쉽게 말하면 프리드리히는 해변에서 석양을 즐기고 있는 가족들을 보면서 인생이 무엇인가를 생각하게 됐고, 이렇게 보이는 것과 생각나는 것을 자연스럽게 결합시켜 바로 이런 그림으로 그려낸 것이다.

일몰에서 우리가 느끼는 것은 숙연함과 명상적 분위기다. 이 그림에서도 그런 분위기가 나타나고 있다. 고즈넉하다 못해 종교적 장엄함까지 보인다. 인생에 대한 성찰을 그리려는 의도를 담은 풍경이니 당연한 것일 게다. 그런 느낌을 프리드리히는 정교하게 계산된 구성으로 보여주고 있다.

이 그림은 수평선을 기준으로 하늘과 바다, 둘로 나뉜다. 바다는 어둡고 하늘은 밝다. 그래서 안정감을 준다. 한가운데 범선이 우뚝 서 있다. 밝은 하늘 배경 탓에 수직으로 상승하는 효과가 강하게 드러난다. 좌우에 있는 네 척의 배들이 수평선의 단조로움을 해소시킨다. 가운데 범선의 돛대 꼭지를 기준으로 좌우의 해안선으로 연결되는 삼각형 구도가 이 그림의 기본 구성이다.

❶ 이 그림의 기본 구성은 수평선 구도에다 전형적인 삼각형 구도를 결합시킨 것이다. 화면 중앙에 우뚝 솟은 돛대를 중심으로 양쪽 해안선으로 이어지는 정삼각형 구도다.

❷ 해변의 작은 배로부터 바다 중앙의 큰 범선을 거쳐 수평선을 넘어가는 배는 시야에서 점점 멀어지는 원근법적 요소인 동시에 시간의 흐름을 보여주는 상징이다.

❸ 이런 상징은 해변에서 놀고 있는 가족들의 모습에서도 나타난다. 노년을 상징하는 맨 앞의 작가(뒷모습), 가운데 청년, 그 뒤의 어린아이들은 인생의 단계를 보여주고 있다.

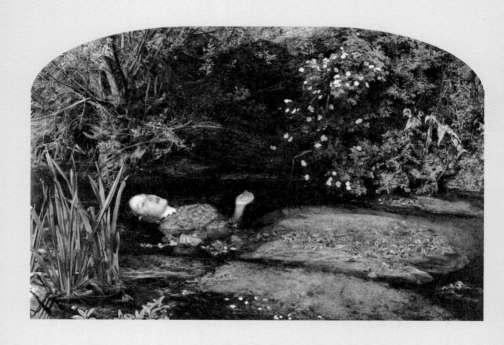

존 에버렛 밀레이 <오필리아>
캔버스에 유채, 112×75cm, 1851~1852년, 런던 테이트 갤러리

세상에서 가장 아름다운 주검

● ●

존 에버렛 밀레이 <오필리아>

위대한 예술 작품은 많은 작가들에게 창작의 영감을 불러일으킨다. 셰익스피어의 문학 작품도 이러한 사례에 속하는 대표적인 경우 중 하나다. 특히 19세기 중반 영국의 젊은 화가들 사이에서는 셰익스피어가 창조한 드라마틱한 세계를 자신들의 회화 작품으로 새롭게 해석하려는 움직임이 두드러지게 나타났다. 이렇게 위대한 문학 작품이나 신화, 성서적 주제를 사실적 현장감으로 담아내려 했던 흐름을 서양 미술사에서는 '라파엘 전파'라고 부른다. 문학적 상징성을 정교한 사실성으로 표현하려 했던 이들의 시도를 상징주의에 사실주의를 억지로 끼워 맞추듯 접목했다고 비판하는 시각도

있다. 하지만 이들이 만들어낸 독자적인 화풍이 서양 근대 미술을 한층 풍부하고 기름지게 한 것은 분명하다.

이들은 이탈리아 르네상스 미술의 3대 거장 중 하나인 라파엘로의 인위적으로 과장된 표현 방식을 거부하고, 자연의 진실한 모습을 소박하고 솔직하게 표현하려 했던 그 이전 시대의 표현 방식을 모범으로 삼는다는 뜻에서 그룹 이름을 '라파엘 전파'로 붙였다. 당시 유럽과 영국의 미술은 인상주의가 태동하던 무렵으로, 감각적이고 일상적 사실성이 강조되는 경향이 짙었다. 이들은 이러한 풍조를 경박한 속물주의로 여기고 보다 진지한 미술을 창출하려는 태도를 보였다.

존 에버렛 밀레이(1829~1896)의 대표작 〈오필리아〉는 라파엘 전파의 정신을 가장 잘 드러낸 작품으로 꼽힌다. 이 그림은《햄릿》의 한 장면을 그린 것이다. 아버지가 자신의 애인인 햄릿에게 살해되는 충격적인 장면을 보고 미쳐 자살하는 오필리아의 비극적인 이야기를 작가적 상상력으로 연출한 것이다.

익사체가 물 위로 떠오른 장면을 묘사한 것인데도 끔찍한 느낌이 전혀 없다. 이처럼 죽음을 아름답게 표현한 작품이 또 있을까. 마치 숲속 호수에서 막 잠에서 깨어나는 요정을 그린 것처럼 환상적인 분위기가 물씬 풍기고 있다. 매우 치밀하게 묘사한 사실적 풍경 위에 작가의 상상 속 장면이

겹쳐 있기 때문이다.

　이것은 셰익스피어가 《햄릿》을 비롯한 대부분의 작품에서 보여주고 있는 비극적 아름다움을 충실하게 재창조하려는 의도로 보인다. 즉 셰익스피어 문학의 핵심인 장엄한 비극미를 밀레이는 사실적 구성과 환상적 상상력으로 훌륭하게 표현한 것이다. 이 그림에는 작가의 환상적인 상상력을 뒷받침하는 여러 가지 소품이 등장한다. 작품의 주제인 죽음을 암시하는 것으로 오필리아가 쥐고 있던 꽃다발이 물 위에 흩어지는데 그중에서도 죽음을 상징하는 양귀비(붉은 꽃)가 유난히 강조되어 있다. 또 그림 오른쪽 나뭇가지도 해골의 모습으로 표현되어 있다. 물 위에는 여러 종류의 꽃이 흘러가는데 오필리아의 기구한 삶을 상징적으로 보여준다. 즉 팬지는 허무한 사랑, 제비꽃은 정절과 요절, 데이지는 순수, 쐐기풀은 고통을 각각 상징하는 꽃말을 갖고 있다. 이런 상징들을 연결하면 작가가 그림 속에 감춰놓은 문학적 이야기를 읽어낼 수 있다. '순수한 사랑의 마음으로 정절을 지켰던 여인은 비극적 운명의 고통 속에 사랑의 허무함을 끌어안은 채 요절하고 만다. 이것이 오필리아의 주검이다.'

　밀레이는 셰익스피어가 오필리아 죽음의 배경으로 묘사한 잉글랜드 서리 근교 호그스밀 강 근처에서 넉 달 동안 머무르며 그림 배경의 수풀을 그렸다. 런던의 작업실로 돌아온 밀레이는 실제 이미지를 정확히 표현하기

위해 모델인 엘리자베스 시덜(후에 동료 화가인 단테 로세티의 아내가 됨)을 물이 가득 찬 욕조에 뉘어놓고 한 달 가까이 작업한 끝에 이 그림을 완성했다. 그 결과, 배경과 모델이 다소 어색한 조화를 이루고 있음을 알 수 있다.

이 그림은 사진보다 더 섬세하게 묘사돼 있다. 실제로 숲속 개울에 여인이 누워 있는 것을 눈앞에서 보는 것 같다. 그런데 현실감이 없다. 작가의 머릿속에서 나온 장면이기 때문이다. 그래서 극적인 긴장감이 더 강하게 나타나는 것이다. 우선 나무와 숲, 꽃과 물풀의 치밀한 묘사력에 감탄하지 않을 수 없다. 꼼꼼한 관찰의 결실이다. 미완의 비극적 사랑은 한(恨)으로 표현되고 있다. 감지 못한 눈, 차마 하지 못한 말을 머금은 채 벌어진 입, 두 팔을 벌리고 하늘을 향해 반듯하게 누운 체념의 몸짓. 오필리아와 같은 기구한 죽음이 꼭 이런 모습일 것이다. 그런 상상을 가능하게 만든 밀레이의 상상이 놀랍기만 하다.

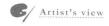

Artist's view

• 끔찍한 주검을 가장 아름답게 표현한 작품이다.

❶ 죽음을 상징하는 붉은 양귀비꽃이 눈에 띄게 강조되어 있다.

❷ 역시 죽음을 암시하는 것으로, 해골 형상이 연상되는 나뭇가지를 그려 넣었다.

❸ 물 위로 떠오른 익사체는 이런 모습이 아니다. 작가가 상상한 것으로 욕조에 모델을 눕혀 연출한 장면이다. 부풀어 오른 치마가 다소 부자연스럽지만 치밀한 묘사 때문에 아름다운 죽음으로 보이는 것이다.

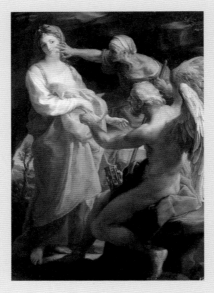

폼페오 바로니 <노파에게 아름다움을 파괴하라고 명령하는 시간>
캔버스에 유채, 135.3×96.5cm, 1746년, 런던 국립미술관

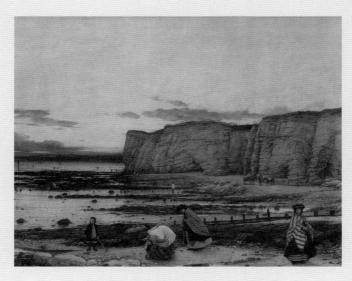

윌리엄 다이스 <페그웰 만: 1858년 10월 5일의 추억>
캔버스에 유채, 200×250cm, 1858~1860년, 런던 테이트 갤러리

시간의 여러 얼굴

● ●

폼페오 바로니 <노파에게 아름다움을 파괴하라고 명령하는 시간>,
윌리엄 다이스 <페그웰 만: 1858년 10월 5일의 추억>

인간의 시간 〈노파에게 아름다움을 파괴하라고 명령하는 시간〉

시간을 느끼는 것은 상대적이다. 사람마다 다르게 받아들이기 때문이다.
그래서 같은 시간이라도 사람들의 감성의 속도는 각기 다를 것이다. 속도
는 다르지만 방향은 같다. 과거-현재-미래로의 진행. 이런 시간의 속성을
미술에서는 어떻게 표현했을까.

　시간을 다룬 작품은 생각만큼 많지 않다. 서양 미술에서 시간은 사람의
모습으로 등장한다. 중세부터 의인화된 시간이 그림에 등장했지만, 설득력
있는 모습으로 나타난 것은 17세기경이다. 등에 날개가 있고, 낫과 모래시

계를 쥐고 있는 꼬부랑 노인의 모습이다. 왜 이런 모습으로 나타났을까. 사람들은 그 이유를 시간을 신격화했던 그리스·로마의 전설과 신선의 모습으로 장수의 신을 표현했던 중국 문화의 영향으로 보고 있다.

18세기 로마에서 활동했던 폼페오 바토니(1708~1787)가 보여주는 시간은 교훈적이다. 젊음과 아름다움의 덧없음을 직설적으로 말하기 때문이다. 제목에서도 고스란히 드러나듯, 시간에 의해 파괴될 수밖에 없는 인생의 덧없음을 우화적으로 그려냈다.

여기서도 시간은 고약한 노인의 모습으로 등장하는데 벗어진 흰머리와 천사의 상징인 날개가 있고, 모래시계를 들고 있다. 노인이지만 근육질의 건장한 사내 모습이다. 시간이 지닌 영원불변의 막강한 힘을 보여주려는 의도다. 왼쪽에 서 있는 여인은 젊음과 아름다움을 상징하는 코드다. 탱탱한 피부와 복숭앗빛 살결, 팔등신의 우아한 몸매는 누구나 갖고 싶어 하는 아름다움의 모습이다. 빛나는 청춘의 한때가 영원했으면 하는 바람이지만 불가능한 꿈일 뿐이다. 시간 앞에서는. 노년을 상징하는 추한 몰골의 노파가 시간 영감의 명령에 따라 젊은 여인의 얼굴을 할퀴려 하고 있다.

젊은 여인과 노파는 극심한 대조를 보인다. 아름다움과 추함을 직접 연결시켜 보여주기 때문이다. 젊은 여인의 탐스러운 목덜미에 대비되는 주름과 쇄골이 흉하게 드러난 노파의 어깨, 포동포동 물이 오른 여인의 얼굴은

빛을 마주 보고 있어 더욱 빛나고, 빛을 등진 쭈글쭈글한 노파의 얼굴은 음침하게 보인다. 그러나 젊은 여인과 노파가 한 사람이라는 것을 누구나 눈치챌 수 있을 것이다. 젊음을 잃고 중년을 지나 노년으로 들어서야 하는 우리 모두의 모습이다. 그리고 이렇게 만드는 것이 시간의 임무인 것이다.

작가의 이런 생각은 세 인물을 연결 고리처럼 엮어놓은 구성으로 나타나고 있다. 여인의 얼굴에서부터 오른쪽 어깨로 흐르는 시선은 팔을 타고 내려와 시간 영감의 왼팔과 어깨로 이어지며, 날개를 지나 노파의 어깨와 얼굴 그리고 쭉 뻗은 팔에 의해 원을 이루게 된다. 마치 서로 손잡고 춤을 추는 듯이 이들을 결합시키고 있는 것이다.

바토니는 성당 제단화 등 종교화를 잘 그리기로 유명했고, 당대에는 상당한 명성을 누렸던 화가다. 초상화에 능해 주문용 초상화를 많이 남겼다. 이 작품은 그 자신이 매우 자랑스러워했을 만큼 완성도가 뛰어난 작품이다. 특히 작품의 주제나 구성을 전적으로 자신이 만든 것이라고 후원자에게 떠벌렸을 정도였으니까.

자연의 시간 〈페그웰 만: 1858년 10월 5일의 추억〉

인상주의가 유럽을 휩쓸기 시작할 때에 활동한 영국 작가 윌리엄 다이스

(1806~1864)는 시간을 주제로 한 걸작을 남겼다.

이 작품에 다른 제목을 붙인다면 '시간의 변주곡' 정도가 될 것이다. 여기에는 각기 다른 세 가지 시간이 나타나 있다. 첫째는 작가가 살고 있는 '지금'이다. 이는 인간이 점유한 구체적인 시간이다. 다이스는 영국 어촌 마을인 페그웰 만의 가을 저녁나절을 그리고 있다. 막 해가 떨어진 황혼의 해변에는 썰물의 을씨년스러운 분위기가 감돈다. 전경에 스냅 사진처럼 배치한 네 명의 인물은 작가의 부인과 아들, 그리고 처제들이다. 오른쪽 절벽 아래에는 다이스 자신도 그려 넣었다. 그런데 다이스는 시간을 묘사하는 순간을 왜 쓸쓸한 가을 저녁으로 택했을까. 그것은 그림 중앙 위에 있는 혜성 때문이다. 기록에 의하면, 이 별은 1858년 6월 2일에 관측된 도나티 혜성이다. 이 혜성은 작가가 제목으로 쓴 '1858년 10월 5일'에 육안으로도 볼 수 있을 만큼 밝게 빛났다고 한다. 도나티 혜성은 '인간의 시간'으로는 가늠할 수 없는 '천문학적 시간'에 존재하는 것이다.

빛의 속도로 달려와 우리 눈앞에 펼쳐지는 별들이 속한 시간은 인간의 시간과는 다른 법칙 속에 있다. 이를테면 밤하늘에 빛나는 별을 우리는 무심하게 바라본다. 그중 300광년 떨어진 별을 보고 있다고 치자. 우리 눈에 들어온 그 별이 지금 이 순간 그 자리에 있을까. 우리가 보고 있는 별은 300년 전의 모습이다. 이처럼 인간의 시간으로 별을 재단하면 허무할 뿐이다.

3,958년을 주기로 궤도를 도는 도나티 혜성의 시간도 그런 법칙 속에 있다. 그림 속에서 천문학적 시간은 혜성이 떠 있는 저녁빛의 하늘이다. 혜성이나 구름의 움직임을 느낄 수는 없지만 그것은 분명 움직이고 있다. 우리가 지구의 자전을 느끼지 못하지만 빠른 속도로 돌고 있는 것처럼.

황혼의 하늘 덕분에 선명하게 보이는 절벽은 지구의 나이를 보여준다. 켜켜이 쌓인 지층은 최소 2억 5,000만 년의 시간을 축적하고 있는 셈이다. 이는 '지질학적 시간'이다. 지질학적 시간은 절벽의 지층처럼 굳어 있다. 시계의 초침 소리를 들으며 느끼는 시간과는 너무 다른 감정을 준다.

다이스는 천문학, 지질학적 시간의 장구함과 생소함이 한자리에서 만나는 짧은 순간의 감동을 그림 속에 담아내기 위해, 그리고 그런 분위기를 살릴 수 있는 최적의 장소로 지층이 드러난 흰 절벽이 있는 페그웰 해변을 선택했다. 때마침 물이 빠져나가는 시간이었기에 작가의 의도가 더욱 돋보일 수 있었던 것이다.

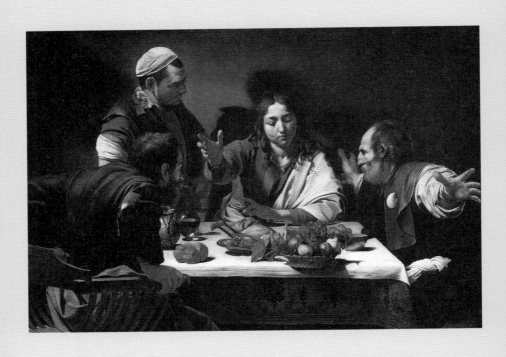

카라바조 <엠마오에서의 식사>
캔버스에 유채, 195×140cm, 1600~1601년, 런던 내셔널 갤러리

인간의 눈

••

카라바조 <엠마오에서의 식사>

눈에 보이는 것만이 진실은 아니다. 그것은 사실일 뿐이다. 진실은 눈에 보이는 것은 물론, 보이지 않는 것까지 보여줘야 한다. 천재 화가 미켈란젤로 메리시 다 카라바조(1571?~1610)의 위대함은 회화에서 진실을 구현한 것이다. 그것도 우리가 만지고 냄새 맡고 느낄 수 있는 현실감을 바탕에 깔고, 그 속에 담긴 진실을 보여주기 위해 현실의 이치에 어긋나는 장면까지도 서슴없이 연출하고 있다. 오로지 진실을 위해서.

카라바조가 그림 속에 현실감을 표현하기 위해 개발한 것은 명암법이었다. 즉 화면 속에다 일정한 광원을 집어넣는 것이었다. 그로 인해 화면에

공간의 느낌이 나타나고, 극적인 긴장감과 생동감 있는 장면을 연출할 수 있게 된 것이다. 그리고 이러한 명암법의 출현에 힘입어 서양 회화는 비약적으로 발전하게 된다.

이 작품은 극적인 명암 효과와 진실을 향한 카라바조의 의지가 잘 드러나 있는, 마치 영화나 연극의 한 장면을 보는 듯한 생동감 있는 그림이다. 서양 예술의 가장 비중 있는 주제인 성서의 한 대목을 소재로 삼았다. 일종의 성서 해석인 셈인데, 당시로서는 꽤 도발적인 해석이었다.

인간의 죄를 대속하기 위해 십자가형을 당했다가 부활한 예수가 엠마오의 한 여인숙에서 두 명의 사도와 함께 저녁 식사를 하는 장면이다. 사도들이 알아보지 못하자 자신이 예수라고 밝히는 장면인데, 진실을 알고 깜짝 놀라는 두 명의 사도와 믿지 못하겠다는 듯 쳐다보는 여인숙 주인이 연출하는 극적인 순간을 묘사한 것이다. 여기에는 두 개의 시각이 교차하고 있다. 바로 종교적인 것과 현실적인 것이다. 종교적인 시각은 이성적이며 이상적인 면이고, 현실적인 시각은 감성적이고 속세적인 면이다. 성서의 에피소드를 빌려 카라바조가 진짜 하고 싶었던 얘기는 인간의 양면성이었다. 작가 스스로도 이러한 양면성을 극명하게 보여주며 살았으니까.

그림에서 종교적인 시각은 부활한 예수를 보고 진실을 깨달은 사도들의 모습이다. 오른쪽 사도는 과장된 몸짓으로 놀라움을 드러내는데, 두 팔

을 뻗은 모습은 십자가 처형을 상징한다. 왼쪽에 의자에서 일어서려는 듯한 자세로 예수를 바라보는 사도는 측면만 보이는 얼굴인데도 경외심 가득한 표정이 잘 살아나 있다. 이에 비해 예수의 표정은 너무도 고요하다.

현실적인 시각은 여인숙 주인의 표정에서 역력히 드러나고 있다. '이거 정신 나간 사람 아냐'라는 말이라도 하고 싶다는 듯 어처구니없어 하는 얼굴이다. 두 손을 허리춤에 올린 자세가 그의 표정을 더욱 부추긴다. 예수의 모습은 더욱 현실적이다. 초능력을 보여준 인간의 모습치고는 너무도 평범하다. 예수의 트레이드마크인 수염도 없는 데다 당시 이탈리아 저잣거리를 누비고 다니던 건장한 청년의 얼굴이다. 성스러움은 고사하고 고난을 겪은 흔적조차 보이지 않는다. 카라바조는 왜 이처럼 뜬금없어 보이는 예수를 등장시켰을까. 그것은 예수 죽음의 참뜻이 특별한 세상의 도래가 아니라 평범한 사람들이 평화롭게 사는 세상을 여는 것이라는 작가의 생각이었을 것이다. 이러한 해석은 〈마가복음〉의 '다른 모습으로 나타나겠다'던 예수의 예언과 맞닿아 있다.

이 그림에는 현실 이치에 어긋나는 상징도 등장한다. 식탁 앞쪽에 반쯤 걸쳐서 아슬아슬하게 보이는 과일 바구니다. 예수 부활은 봄의 사건인데, 과일들은 모두 가을에 나는 것들이다. 여기서 석류는 가시관을, 사과와 무화과는 인간의 원죄 그리고 포도는 예수의 피를 상징하는 것이다.

명암의 극적인 연출 효과도 탁월하다. 화면의 깊이감은 물론 인물들의 생동감을 살려주기 때문이다. 빛은 서 있는 여인숙 주인 뒤에서부터 비스듬히 가로지르고 있다. 빛을 고스란히 받아내는 것은 식탁이다. 식탁의 넓이만큼 화면은 깊이를 보여준다. 주인공 예수가 식탁만큼 뒤로 물러나 그려져 있기 때문이다. 화면의 깊이는 오른쪽 인물이 활짝 벌린 두 팔에서 더욱 구체화된다. 그림 속 세 인물 모두 예수의 얼굴을 보고 있다. 그래서 우리의 눈도 예수의 얼굴로 향하게 된다. 마치 예수의 얼굴을 소실점 삼아 'X'자 구도로 그려진 풍경화의 구성처럼. 예수의 모습을 돋보이게 하는 구성은 또 있다. 배경에 서린 그림자다. 덕분에 예수의 얼굴은 더욱더 밝게 보인다. 그런데 배경의 그림자는 이치에 맞지 않는다. 예수의 얼굴을 도드라지게 만드는 것은 여인숙 주인의 그림자다. 이치상으로 보면 이 사람의 그림자는 예수를 가려야 한다. 인간의 그림자가 그리스도를 덮지 못한다는 상징일까. 아니면 부활한 예수는 현실적 존재가 아니라는 것을 보여주려는 의도일까. 예수의 그림자 역시 배경에 서려 있다.

카라바조의 삶도 그의 그림만큼이나 극적이다. 도박 때문에 살인을 하고 도망자로 살았던 그는 나폴리, 몰타, 시칠리아 등지를 떠돌며 숨어 살면서도 그림에 몰두했다. 경찰의 체포와 도주 과정에서 부상을 입고 불구가 되었는데, 결국은 말라리아에 걸려 젊은 나이에 요절하고 말았다.

Artist's view

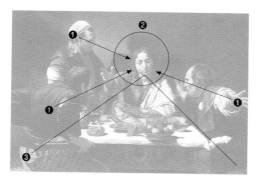

• 평범한 이탈리아 청년 모습으로 그려낸 예수의 얼굴에서 이 그림의 주제를 짐작할 수 있다.

❶ 예수를 보고 놀라는 세 사람의 시선이 모두 주인공의 얼굴을 향하고 있다.

❷ 예수의 얼굴을 더욱 도드라지게 하는 요소는 예수 얼굴 뒤 벽면의 그림자다. 왼쪽에 서 있는 인물의 그림자인데, 빛이 들어오는 방향과는 이치에 맞지 않는 설정이다.

❸ 식탁의 위치도 예수를 돋보이게 하고 있다. 예수의 얼굴을 소실점으로 원근법 구성을 하고 있기 때문이다. 그래서 이 그림은 더욱 드라마틱한 분위기를 보여주는 것이다.

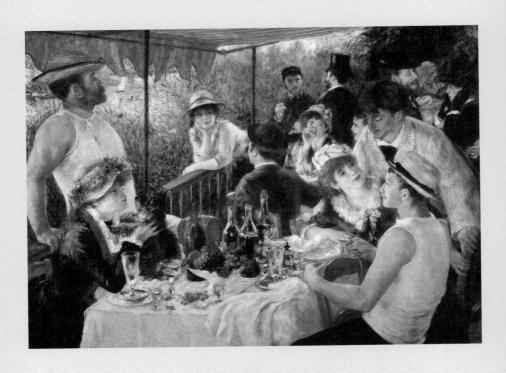

오귀스트 르누아르 <뱃놀이 점심>
캔버스에 유채, 129.5×172.7cm, 1881년, 워싱턴 필립 메모리얼 갤러리

인생은 아름다워라

• •

오귀스트 르누아르 <뱃놀이 점심>

미술이 존재하는 이유는 무엇일까. 미술은 상상력을 키우거나 대중을 선동하기도 한다. 그런가 하면 종교적 상징으로 둔갑해 경배의 대상이 되기도 하고, 새로운 세계를 보여주기도 한다. 또는 돈이나 장식품이 되기도 한다.

이 중 장식품으로서의 존재 이유가 가장 설득력 있다. 동서고금을 가리지 않고 미술의 장식적 기능은 유효하다. 인간의 원초적 시각 욕구인 아름다움을 다독여주기 때문이다.

오귀스트 르누아르(1841~1919)의 그림이 그렇다. 프랑스 인상주의 대표 화가 중 한 명인 르누아르는 '가장 아름답고 예쁜 그림의 화가'로 더 많이

알려져 있다. 때문에 그의 그림에 대한 대중의 인기는 좀처럼 식을 줄을 모른다.

르누아르는 오늘날도 그렇지만 당대에도 인기 작가였다. 그가 색채 혁명으로 불리는 인상주의 화가 중에서도 가장 뛰어난 색채주의자였다는 점, 유럽 근대화의 새로운 세력인 중산층의 일상과 그들의 긍정적인 정서를 알기 쉽게 담아냈다는 점 때문이었다. 그래서 그의 그림을 보고 있으면 행복해진다. 르누아르는 이처럼 사람들에게 그림으로 행복을 전하고 싶었던 것이다. '그림이란 벽을 장식해야 한다. 그림이란 호감 가는 것, 즐겁고 아름다운 것이어야 한다'고 생각했다.

이 작품은 르누아르의 이런 생각을 고스란히 보여주는 그림이다. '뱃놀이 점심'이라는 제목에서도 알 수 있듯이 휴일 한때를 즐기는 중산층의 일상을 담고 있다. 파리 근교 센 강변에 있던 사토라는 관광지의 한 식당 테라스를 배경 삼아 그렸다. 등장인물은 대부분 작가 주변 사람들이다. 그림 왼쪽 난간에 기대고 있는 이는 식당 주인인데, 평소 르누아르가 즐겨 찾았던 터라 기꺼이 모델이 돼주었다. 그 아래 앉아서 강아지를 어르고 있는 젊은 여인은 나중에 르누아르의 아내가 된 샤리고이고, 화면 오른쪽에 서 있는 남자는 절친했던 화가 귀스타브 카유보트다.

이 그림에서 가장 먼저 눈에 들어오는 것은 빛나는 색채다. 센 강변의

화사한 빛과 싱그러운 바람이 화면 가득 스며들어 행복한 분위기를 북돋운다. 밝은 색채 덕분이다. 인물들의 다양한 포즈는 즐겁고 역동적인 분위기를 연출한다. 가벼운 농담과 웃음소리가 들리는 듯한 흥겨운 한낮의 모습이 입체적으로 보인다.

르누아르는 이러한 화면을 연출하기 위해 독특한 색채 혼합 방법을 개발했다. 팔레트에서 물감을 섞지 않고 캔버스 위에 직접 만드는 것이었다. 처음 칠한 물감이 마르기 전에 그 위에 색을 덧칠하는 방법인데, 붓을 비벼서 밝고 부드러운 색채의 효과를 얻을 수 있다. 르누아르 그림에 등장하는 인물(특히 여자나 어린이)의 뽀얗고 보들보들한 피부 이미지는 이렇게 해서 만들어지는 것이다.

이 그림은 크게 두 부분으로 나뉜다. 인물로 가득 찬 실내와 숲 사이로 어른거리는 센 강의 야외 풍경이다. 배경은 당시 유행하던 인상파의 풍경 제작 기법(윤곽선을 그리지 않고 가는 붓 터치로 사물을 그리는 방법)을 충실히 따르고 있다. 실내 인물도 두 그룹으로 나뉜다. 화면 중앙 난간에 기대어 턱을 괴고 있는 여인의 시선 방향을 따라 흰옷으로 처리한, 식탁을 둘러싸고 있는 여러 명의 인물군과, 그 뒤에 짙은 갈색으로 처리한 한 무리의 인물군이 그것이다. 그리고 다시 대화를 나누는 인물별로 두세 명씩 묶여 여러 그룹으로 나뉘어 있다.

맨 앞 테이블에 다섯 명이 있는데, 관심사가 제각각 다른 듯 보인다. 먼저 화면 오른쪽 세 사람을 보면, 여자는 모자 쓴 남자에게 무언가 진지한 얘기를 하고 있다. 여자 뒤에 서 있는 남자는 경청하고 있지만, 정작 얘기를 들어야 할 앞의 남자는 관심이 없다. 테이블 건너편 여자도 대화에 싫증을 느꼈는지 강아지와 놀고 있고, 그 뒤에 서 있는 남자 역시 무료한 듯 먼 곳으로 시선을 돌리고 있다.

이에 비해 두 번째 테이블에서는 공통의 관심사가 무르익은 것 같다. 난간에 턱을 괸 여자는 모자 쓴 남자(뒷모습)와 눈을 맞춘 채 대화에 열중하고 있다. 오른쪽에 서 있는 세 사람은 다정스러운 담소를 나누고 있는 듯 보인다. 여자 허리께에 팔을 두른 가운데 남자의 시선이 너무나 사랑스러워 보인다. 맨 뒤편에 서 있는 두 사람은 비즈니스 관계에 있는 듯 다소 긴장된 모습이다.

야외의 현장감이 잘 살아나 있지만, 사실은 르누아르가 작업실에서 모델을 세워 연출한 상황이다. 그가 단골로 들르던 식당 테라스에서 착상을 얻고 머릿속으로 그려낸 가상의 장면을 그린 것이다.

그런데 인물들의 표정을 자세히 살펴보면 제각각 다른 생각을 하고 있는 것처럼 공허하고 외로워 보인다. 중산층의 속성을 정확히 꿰뚫어볼 줄 아는 르누아르의 시선이 그의 색채만큼 빛나는 순간이다.

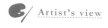

Artist's view

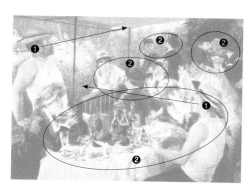

❶ 중산층의 일상을 주제로 한 이 그림에 등장한 인물들은 각기 다른 곳을 바라보거나 멍한 시선으로 허공을 바라보고 있다. 개인주의적 성향을 보여주는 것이다.

❷ 한 곳에서 함께 여유를 즐기고 있지만 네 그룹으로 나뉜다. 앞쪽 테이블을 중심으로 둘러앉은 그룹, 난간에 기댄 여인을 중심으로 한 가운데 그룹, 오른쪽 귀퉁이에 있는 세 사람, 맨 뒤편의 두 남자 등이다.

• 밝은 색채와 번잡스러워 보이는 구성 탓에 유쾌한 분위기가 잘 나타나 있다.

프리다 칼로 <꿈>
캔버스에 유채, 74×98.5cm, 1940년, 개인 소장

죽음보다 못한 삶

● ●

프리다 칼로 <꿈>

인간의 자유로운 영혼을 최고 덕목으로 삼는 예술계에서 남성 우월주의는 의외로 강하다. 남성보다 훨씬 더 감성적인 여성이 예술을 주도하지 못하는 것은 예술계에 남성 중심주의가 얼마나 견고한지를 보여주는 것이다.

　미술계 역시 예외가 아니다. 서양 미술사에서 여성의 이름을 찾기는 쉽지 않다. 그나마 몇 안 되는 여성 작가도 생의 심각한 고난 속에 겨우 꽃을 피울 수 있었다. 여성으로서 서양 미술사 최초로 이름을 올린 바로크 시대 천재 화가 아르테미시아 젠틸레스키는 아버지 친구로부터 당한 성폭행의 고통을 평생 짊어져야 했고, 로댕의 연인이자 모델로 이용당한 카미유 클

로델은 발효시키지 못한 재능을 안고 정신병원에서 삶을 마감해야 했다.

그중에서도 프리다 칼로(1907~1954)는 죽음이 오히려 편안할 수 있는 고통의 삶 속에서 예술을 완성하는 인간 승리를 보여주었다. 독일인 아버지와 멕시코 인디오계 어머니 사이에서 태어난 그녀는 일곱 살 때 소아마비를 앓아 절름발이가 되었고, 열여덟 살 때 교통사고를 당해 30여 차례가 넘는 수술 끝에 평생을 휠체어 신세로 살아가야 했다. 세 번의 유산과 불임, 정치적 민중 화가 디에고 리베라와의 불행했던 결혼과 배신, 망명한 공산주의자 트로츠키와의 위험한 사랑으로 점철된 프리다의 생애는 강렬한 작품 세계로 승화되면서 20세기 위대한 화가로 역사에 남았다. 페미니스트의 우상으로 추앙받는 그녀의 예술은 1984년에 멕시코 국보로 지정돼 파란만장한 삶을 보상받았다.

그의 작품은 자신의 삶 자체를 주제로 삼고 있다. 55점이 넘는 자화상이 이를 보여주는데, 단순한 자화상의 의미를 뛰어넘고 있다. 생애 대부분을 침대에서 보냈던 그녀가 자신의 정체성을 확실하게 보여주는 침대를 소재로 한 자화상이다. 멕시코 전통 미술의 강렬한 장식성을 바탕으로 초현실주의적 구성을 보여주는 이 작품의 주제는 삶과 죽음의 경계에서 평생을 보낸 자신의 모습이다. 꿈속에서나 가능한 이 상황은 멕시코 전통 의상으로 연극적 치장을 즐겼던 자신의 일상을 잠든 모습으로 그리고, 침대 위 칸에 폭발물 장치

를 휘감은 해골의 모습을 그려 자신의 일상 속에 동반자처럼 따라다니는 죽음을 표현하고 있다. 해골이 들고 있는 꽃다발은 자신의 죽음을 상징하는 것일 수도 있지만, 평생 골수 공산주의자로 살았던 프리다의 이념적 동지이자 연인이었던 레온 트로츠키의 죽음을 애도하는 것이라는 평이 지배적이다.

하늘을 떠다니는 침대로 설정한 것은 자신의 삶이 비현실적이고, 비상식적이라는 자조적 표현으로 보인다. 이러한 구성 탓에 초현실주의 영향을 받은 화가로 평가되기도 한다. 그러나 프리다는 자신이야말로 철저한 리얼리스트라고 말했고, 또 그렇게 평가받기를 원했다. 이러한 상황들이 평범한 사람들에게는 초현실적으로 보이겠지만, 프리다에게는 엄연한 현실이었기 때문이다. '꿈'이라는 제목으로 발표한 이 작품에서도 그녀는 꿈을 그린 것이 아니라 자신의 일상을 그렸다고 말한다.

프리다 칼로가 20세기 위대한 화가로 평가되는 이유는 여성으로서의 독립적 자아를 다루고 있다는 점, 드라마틱한 삶의 고통을 모든 인간의 숙명적 고통인 죽음으로 번안하고 있다는 점, 멕시코 미술의 전통을 현대적 감성으로 승화시켰다는 점 등을 들 수 있다. 그러나 무엇보다, 그 누구도 따를 수 없는 강렬한 미감이 묻어나는 독창적 회화를 만들었다는 점이다. 초현실주의 미술의 창시자 앙드레 브르통의 '폭탄을 싸맨 리본'이라는 평가는 프리다 칼로 예술의 핵심을 찌른다.

폴 고갱 <마리아를 경배하며>
캔버스에 유채, 114×89cm, 1891년, 뉴욕 메트로폴리탄 미술관

서양 미술사상
가장 불경스러운 그림

••

폴 고갱 <마리아를 경배하며>

서양 미술사에서 가장 불경스러운 화가를 꼽으라면 폴 고갱(1848~1903)이 제일 먼저 떠오른다. 서양 미술의 고귀하고도 오랜 주제인 기독교 신성을 모독하는 데 두 눈 부릅뜨고 앞장섰을 뿐만 아니라, 서양인들이 철석같이 믿어왔던 아름다움의 기둥뿌리를 어지러울 정도로 흔들었기 때문이다. 그래서 고갱은 살아 있는 동안 서양 미술의 이단자로 철저히 외면당했다. 그런 만큼 고독과 좌절 속에 살아가야 했다.

화가로서 고갱의 삶은 시작부터 아웃사이더였다. 젊은 시절 선원과 주식중개인으로 안정된 사회 기반을 다졌던 그는 당시 신세대 화풍이었던

인상주의 그림을 사 모으면서 미술에 눈을 뜨게 됐다. 아마추어 화가의 신분으로 피사로와 세잔에게 그림을 배우던 고갱은 서른다섯 살 때 숙명처럼 전업 화가의 길로 들어서고 만다.

고갱의 작업은 처음부터 시류를 거스르는 파격이었다. 인상파 화가들에게 도시는 창작 아이디어 뱅크로, 새로운 세계를 여는 보물 창고 같은 곳이었다. 그래서 도시로 몰려들었고, 그곳에서 돈과 명예를 얻으려고 했다. 이것이 당시 유행처럼 번진 미술의 흐름이었다.

그러나 고갱은 파리를 등지고 브르타뉴의 시골 정서를 가슴에 품는다. 당시로서는 당연히 촌스러운 그림일 수밖에 없었고, 그만큼 눈길을 주는 사람도 없었다. 끝없는 좌절과 절망은 남태평양의 작은 섬 타히티로 그를 데려간다. 그곳에서 고갱은 새로운 세상을 만들게 되는 것이다.

이 작품은 새로운 세상이 담긴 고갱의 대표적인 그림이다. 그러나 서양인들의 눈에는 불경스럽기 짝이 없는 다른 세상이다. 기독교 신성의 상징인 마리아와 예수를 타히티 원주민으로 그려놓았으니 기가 찰 노릇이었을 것이다. 거기다 한술 더 떠 예수는 누드로, 마리아는 붉은 천을 두르고 섹시한 눈길을 보내는 천박한 모습으로, 마리아를 경배한다는 원주민 여자들은 젖가슴까지 드러내 보여주고 있는 데다 노란 날개를 가진 갈색 피부 천사에게서는 성스러운 느낌을 찾아볼 수가 없다.

그러면 이런 장면이 정말 불경스러운 것인가. 신성은 반드시 백인에게만 깃들어야 하는가. 이런 의문을 품었던 고갱이 불온한 상상으로 만들어낸 새로운 세계인 것이다. 발전이라는 미명 아래 경쟁과 협잡, 거짓과 술수, 파괴와 억압, 이런 것들을 용인해온 문명을 등지고 찾아낸 원시 세계에서 고갱은 더욱 순수한 신성을 보았던 것이다. 이러한 신성의 순수성을 서구인의 미감으로는 고스란히 담아내기 어렵다고 생각했다. 그래서 택한 것이 타히티 원주민의 전통적 미감이었다. 강렬한 색채의 힘이 뿜어내는, 다듬어지지 않은 원시성이 그것이었다. 여기에 고갱이 원래 지니고 있던 장식적 성향이 녹아들어 싱싱한 생명력으로 가득 찬 독특한 그림이 탄생한 것이다.

이런 고갱의 독창적 회화에 한 손 보태준 것이 일본 전통 미술의 조형 방법이었다. 색채의 가치를 최대한 살리고 평면화시켜 사물의 특징을 간략하게 나타내는 방법인데, 이를 색면 구성이라고 한다. 우키요에(浮世繪)가 이런 그림인데, 당시 유럽에 일본풍을 몰고 온 주인공이다. 강하고 화려한 장식성을 가지고 있었기에 고갱과 제대로 궁합이 맞은 셈이다.

이 그림에서 인물들을 제외하면 수평으로 나뉜 다섯 개의 색면이 보인다. 화면 맨 아래 열대 과일이 담긴 그릇과 탁자, 네 명의 인물이 서 있는 나무 그늘처럼 보이는 풀밭, 야자수 같은 것이 서 있는 밝은 노란색 마당처

럼 보이는 공간, 그 뒤로 이어진 어두운 숲, 그리고 화면 맨 위 왼쪽 모서리의 모래펄과 바다로 보이는 삼각형 공간이 그것이다. 왜 이렇게 나누었을까. 그것은 공간을 표현하기 위한 고갱식의 화면 구성 방법이다. 따뜻한 색면(정물 부분, 밝은 노란색 마당, 모래펄과 바다)과 차가운 색면(나무 그늘, 어두운 숲)을 교차로 배치함으로써 화면의 깊이를 나타내는 방법인 것이다.

이 그림에는 서양 회화에서의 공간 표현을 위한 기본 요소인 원근법이나 투시 도법을 찾을 수가 없다. 서양 회화의 전통을 철저히 무시하겠노라 마음먹고 그린 것이다. 그런데 화면 맨 앞에 놓인 정물을 뒤에 배치한 사람이나 나무보다 크게 그려 앞과 뒤의 분간을 두었다. 왜 그랬을까. 정물을 꼼꼼히 살피면 이 그림 전체에 사용한 색채가 모두 들어 있다. 단순한 구성 덕분에 비교적 명확하게 눈에 들어온다. 정물 맨 아래쪽에는 제목을 써넣은 명패 같은 부분도 있다. 그래서 음식이 놓인 제단 같은 느낌이 들면서 타히티 전통 신앙 의식으로 마리아를 경배하겠다는 고갱의 의도된 표현으로 보인다. 열대 과일이 뿜어내는 싱싱한 생명력은 화면 오른쪽에 서 있는 마리아의 모습으로 우리의 눈을 이끈다. 예수를 어깨에 얹은 마리아는 정면을 응시하고 있다. 어린 예수는 타히티 원주민의 여느 아이들과 다르지 않다.

이 그림은 마리아를 깃대 삼아 풍경과 인물들이 깃발처럼 펼쳐져 있다. 그래서 경배의 대상으로 시선이 모이는 것이다.

고갱은 기독교에서 모티프를 따왔지만, 주제는 '신성의 순수성'이다. 그런데도 타히티 사람 출신의 마리아가 우리에게 낯설게 다가오는 것은 우리가 서구 미감에 얼마나 깊숙이 빠져 있는지를 보여주고 있다.

Artist's view

• 일본 우키요에에서 힌트를 얻어 완성한 고갱 특유의 화면 구성법은 색채의 성질을 교차시켜 공간을 표현하는 것이다. 다섯 부분으로 나뉜 이 그림에서 Ⓐ ⓒ Ⓔ 는 따뜻한 색면이고, Ⓑ Ⓓ 는 차가운 색면이다.

❶ 화면 맨 앞에 놓인 과일 상에는 명패가 놓여 있다. 거기에는 이 그림의 제목인 '마리아를 경배하며'라고 쓰여 있다. 그래서 제단처럼 보인다.

❷ 이 그림에서 눈에 가장 잘 띄는 것은 물론 붉은 옷을 입은 마리아다. 깃대처럼 서 있는 마리아를 경배하기 위한 인물들은 깃발처럼 보인다. 경배의 의미를 강조하기 위한 구성이다.

연인은 가고,
사랑의 화석이 된 그림

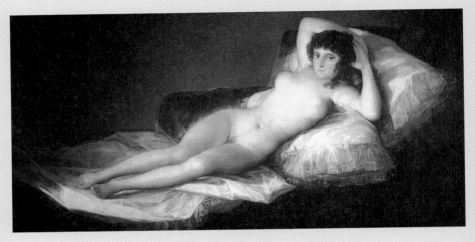

프란시스코 고야 <옷을 벗은 마하>
캔버스에 유채, 97×190cm, 1798~1805년, 마드리드 프라도 미술관

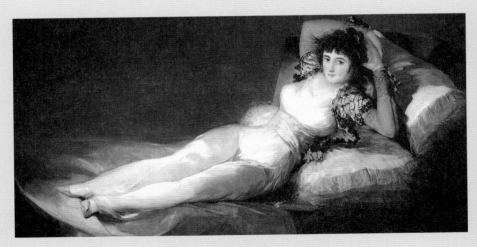

프란시스코 고야 <옷을 입은 마하>
캔버스에 유채, 95×190cm, 1805년경, 마드리드 프라도 미술관

외설의 수수께끼

••

프란시스코 고야 <옷을 벗은 마하> <옷을 입은 마하>

남녀 간의 사랑은 지고하다. 그것은 인류사의 가장 중요한 중심 과제였고, 예술에 있어서는 더없이 좋은 주제였다. 남녀 간의 사랑에는 불륜의 경우도 종종 있다. 이러한 관계를 두고 우리는 흔히 '스캔들'이라고 부른다. 그래서 유명인들에게는 자신의 명예에 먹칠을 하거나, 심한 경우 사회에서 매장당하는 원인이 되기도 한다. 하지만 그것이 '예술'이라는 옷을 입으면 '사랑'으로 미화되기도 한다. 이는 가장 순수한 감정을 담아내는 인간의 행위이기 때문일 것이다.

스페인 로코코 미술을 대표하는 프란시스코 고야가 그린 〈옷을 벗은

마하〉와 〈옷을 입은 마하〉도 이러한 배경을 가지고 태어나 미술사에 남은 걸작이다. 제목으로 쓰인 '마하'는 스페인어로 '멋쟁이 여자'라는 뜻이다. 때문에 미술사는 이 그림의 모델이 누구인지 정확하게 밝히지 않고 있다. 그러나 여성의 음부를 노골적으로 드러낸 최초의 그림으로 꼽히는 이 작품의 모델이 당시 고야와 염문설이 나돌았던 알바 공작의 부인이라는 사실은 여러 정황을 통해 짐작할 수 있다.

고야와 알바 공작 부인의 관계는 아직까지도 많은 이야깃거리를 만들어내고 있다. 사실을 입증할 만한 결정적 흔적이 없기 때문이다. 고야가 그녀에게 빠져 있었던 것은 사실인 듯 보인다. 하지만 두 사람이 연인 관계였는지는 모호하다. 두 사람이 처음 만난 것은 1795년. 알바 공작이 부인의 초상화를 고야에게 의뢰하면서부터다. 고야는 부인의 초상을 여러 점 그린 것으로 보인다. 그 기간 중에 알바 공작 부인은 남편을 잃었다. 슬픔에 빠져 있던 부인을 고야는 곁에서 헌신적으로 보살폈다고 한다. 한때는 부인의 저택에 기거할 정도로 가까웠던 것으로 전한다. 그러나 관계는 오래가지 않았다. 부인이 고야에게 싫증을 느끼고 떠나버린 것이다. 고야는 실연의 아픔을 그녀의 초상화로 달랬는데, 이별 후 10년 가까이 지니고 있었다고 한다. 정면을 바라보는 대형 전신 초상화로, 알바 부인이 손으로 가리키는 땅바닥에 '오직 고야'라는 말이 새겨져 있다. 자신의 심정을 그녀의 초

상 속에 담은 것이다.

두 그림은 같은 시기(1798~1805)에 그려진 것이다. 이 시기는 고야가 알바 공작 부인의 초상화를 그릴 정도로 가까이 지내던 때였다. 실제로 알바 공작 부인 초상화(1797)와 마하의 얼굴을 비교해보면 같은 인물이라고 느낄 정도로 많이 닮았음을 알 수 있다.

〈옷을 벗은 마하〉를 먼저 그렸는데, 알바 공작 부인이 모델이라는 소문이 떠돌면서 공작이 작품을 보고 싶다고 간청하자 고야는 후에 그린 〈옷을 입은 마하〉를 보여주어 공작의 의심에서 풀려났다는 일화가 전해진다. 그러나 이는 사실이 아닌 것으로 보인다. 공작이 세상을 떠난 후 이 작품이 그려졌기 때문이다. 따라서 작품의 유명세를 타고 자연스럽게 덧붙여진 것으로 보인다. 똑같은 포즈의 두 작품은 미술사에 귀중한 인물화로 이름을 올렸는데, 모델이 공작 부인이 아니라 하더라도 당시 고야의 공작 부인에 대한 헌신적인 태도로 미루어 이런 소문이 나돌 만했을 것이다.

고야가 이 그림을 그릴 당시 여성의 누드는 신화적 이미지로만 다룰 수 있었다. 따라서 작가들은 현실 속에 존재하지 않는 이상적인 누드만을 그렸다. 그러나 이 그림은 현실에서 볼 수 있는 여성의 알몸인 데다 매우 에로틱한 분위기까지 풍기고 있어 곧바로 구설수에 올랐다. 급기야 종교재판소는 두 작품을 압수하면서, 고야를 외설 화가로 판정했다.

당시 유행했던 터키풍의 긴 의자에 비스듬히 누운 여체는 도발적인 포즈를 취하고 있다. 정면을 응시하는 눈빛에는 당당함이, 살짝 미소 짓듯 다문 입에서는 노골적인 유혹의 표정까지도 읽힌다. 풍만한 가슴과 균형 잡힌 몸매는 어두운 배경과 대비되어 환상적인 분위기를 연출한다. 머리 뒤로 마주 잡은 손의 마름모꼴은 얼굴의 둥근 선과 표정을 강조하는 요소다. 〈옷을 벗은 마하〉가 섬세하고 치밀하며 다분히 이상적 형태를 표현했다면, 〈옷을 입은 마하〉는 섬세한 붓 터치와 생동감 넘치는 색채를 강조함으로써 회화적 요소에 치중하고 있다. 따라서 〈옷을 입은 마하〉가 미술사적 가치에 있어 더 후한 점수를 받고 있다.

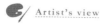

Artist's view

• 〈옷을 벗은 마하〉는 여체의
탄력과 이성적인 형태미를 강
조하기 위해 침대와 쿠션의 주
름을 섬세하게 묘사하여 여체
는 완벽한 고전미를 재현한 조
각상처럼 보인다. 매끈하게 다
듬어진 배경과 빛나는 여체가
대비를 이루면서 차가운 분위
기를 연출하고 있다.

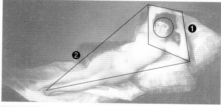

• 〈옷을 입은 마하〉는 풍부한
색채감과 붓 터치의 자유로운
감각을 살려 장식적 요소를 강
조하는 로코코 회화의 맛을 잘
표현했다. 따라서 인간적 체취

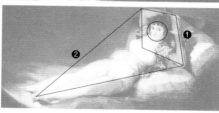

가 은은하게 스며나온다. 이런 표현 덕분에 〈옷을 벗은 마하〉보다 더 관능적으로 보인다.

❶ 머리 위로 마주 잡은 옷은 액자 역할을 하며 둥근 얼굴을 강조하는 요소다.

❷ 오른쪽 팔꿈치와 머리 쿠션의 오른쪽 모서리, 발을 꼭짓점으로 하는 역삼각형 구도는 인
물의 역동적 느낌을 주어 현실 속 인물이라는 점을 보여주는 구성이다.

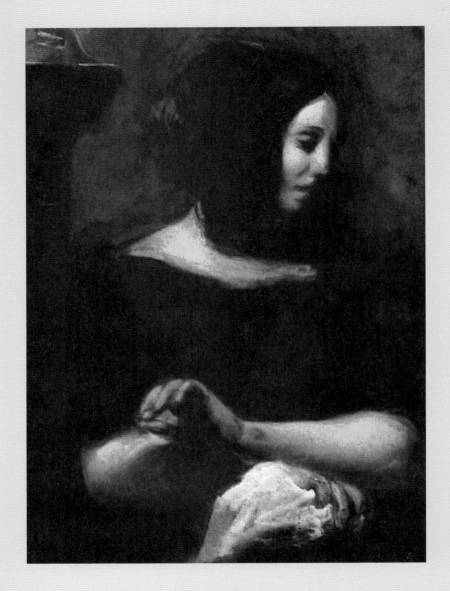

외젠 들라크루아 <조르주 상드>
캔버스에 유채, 79×57cm, 1838년, 코펜하겐 오르드럽가르드 컬렉션

뮤즈와 팜므파탈 사이

••

외젠 들라크루아 <조르주 상드>

낭만주의는 여러 가지 얼굴을 가지고 있다. 우선 감미롭고 행복한 분위기를 떠올릴 수 있다. 이상과 공상의 세계를 꿈꾸기도 하고, 여성적 우아함이나 감상적 분위기에도 쉽게 빠진다. 또 충동적 격정 속에서 새로운 세계를 동경하기도 한다. 그래서 사회를 변혁하려는 혁명적 에너지를 추구한다.

이러한 낭만적 성향을 온몸으로 실천하며 살아간 이가 바로 조르주 상드(1804~1876)다. 낭만파 문학의 대표 작가로 꼽히는 그녀는 지고지순한 여인, 모성적 에로스, 새로운 세계의 개척자, 시대를 개혁한 혁명가적 모습을 고루 보여주었다. 그녀는 우선 출생부터가 심상치 않았다. 폴란드 왕족의

사생아와 거리의 여자 사이에서 태어난 상드의 원래 이름은 오로르 뒤팽. 우리에게 알려진 이름 조르주 상드는 작가로 데뷔하면서 쓴 필명으로, 남자 이름이다. 열여섯 살 때 명문 귀족 집안의 며느리로 결혼 생활을 시작했지만, 스물일곱 살 때 두 아이를 데리고 독립하여 파리로 진출, 작가의 길에 들어선다.

남장 차림의 여인으로 19세기 예술가들 사이에서 인기가 높았던 그녀는 뛰어난 외모와 천부적 예술 재능 때문에 많은 예술가들과 염문을 뿌렸다. 상드와 인연이 닿았던 예술가들의 면면은 화려하다. 프랑스의 대문호로 꼽히는 빅토르 위고를 비롯, 샤를 보들레르와 공쿠르 형제 등 당대 문단을 주름잡았던 작가, 당시 음악계의 팔방미인으로 불렸던 프란츠 리스트와 바이올린의 귀신이라는 니콜로 파가니니 그리고 조아키노 로시니의 이름까지 들어 있다.

역사에 기록된 그녀의 공식 남성 편력은 낭만파 거장 시인 알프레드 드 뮈세와, 역시 낭만파 음악의 상징으로 알려진 프레데릭 쇼팽과의 모성적인 연애 사건을 꼽을 수 있다. 특히 쇼팽과의 격정적인 사랑은 낭만파 예술가들답게 사랑의 도피 행각을 벌일 만큼 뜨거웠다. 상드가 리스트의 소개로 쇼팽을 만난 것은 1836년. 그녀의 나이 서른둘이었고 쇼팽은 스물여섯이었다. 11년 동안 상드는 애인, 누나, 어머니처럼 병약한 쇼팽 곁을 지켰다. 하

지만 상드의 불가사의한 성격 때문에 파국을 맞고 말았다.

낭만파 미술의 개척자였던 외젠 들라크루아도 그녀의 남성 편력 대열에 잠시 얼굴을 디밀었던 예술가다. 문학과 음악에도 조예가 깊었던 들라크루아는 특히 쇼팽의 피아노 음악에 매료돼 있었다. 자신의 작업실에 피아노를 들여놓고 쇼팽을 초청해 음악을 즐길 정도였다. 그는 쇼팽의 음악을 "소쩍새의 울음소리에 장미 향기를 섞어놓은 소리"라고까지 평했다. 당시 쇼팽은 여섯 살 연상의 상드와 열애에 빠져 있었다. 따라서 상드와의 만남은 자연스레 이루어졌다. 들라크루아는 상드를 처음 만나면서부터 그녀를 감싸고 있는 신비로운 예술적 분위기에 매혹되었다고 한다.

들라크루아가 1838년에 그린 상드의 초상화인 이 작품은 원래 쇼팽과 함께 그려진 〈쇼팽과 조르주 상드〉의 상드 부분이다. 두 사람을 한 화면에 넣어 구도를 잡았던 것이었는데, 얼마 후 둘로 잘라 서로 독립된 초상화로 만들었다. 마치 쇼팽과 상드의 이별을 상징하는 것처럼. 아마 쇼팽은 피아노를 연주하고 있고, 상드는 조금 떨어져서 어두운 곳에 있었던 것으로 보인다. 그러니까 사랑스러운 쇼팽이 연주하는 모습을 바라보는 모습을 그린 것이다.

다소곳이 숙인 머리와 내리깐 눈, 음률에 도취된 듯한 얼굴 표정, 그리고 피아노 건반을 치듯 장단을 맞추는 왼손 등에서 낭만파 예술의 특징인

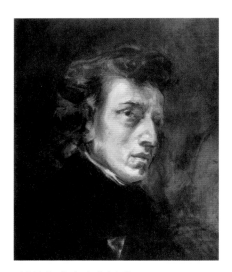

외젠 들라크루아 <쇼팽의 초상>
캔버스에 유채, 45.5×38cm, 1838년, 파리 루브르 박물관

'감정 이입'이 잘 드러나 있다.

이 작품은 걸작으로 보기에는 어렵지만, 예술사적 가치를 지닌 귀중한 그림에 속한다. 들라크루아의 다른 작품에 비해 다소 절제된 색조로 그린 이 작품에는 내적 강인함이 엿보이는 여성미가 잘 표현돼 있다. 어쩌면 상드에 대한 들라크루아 자신의 드러낼 수 없는 사랑의 감정이 이러한 모습으로 표출된 것은 아닐까.

쇼팽의 대표적인 초상화로 널리 알려진 이 그림은 상드와 함께 그렸던 것이다. 상드에 비해 밝게 그려진 것으로 보아 쇼팽을 앞쪽에 배치했던 것으로 보인다. 두 인물은 같은 방향을 보고 있다. 그러니까 쇼팽이 피아노를 치고 뒤에서 상드가 그 모습을 바라보는 구성을 띠고 있었던 것으로 보인다. 그러나 전체적 구성과 크기를 가늠하기는 불가능하다. 둘로 분리한 초상의 크기도 다르고 피아노를 치는 쇼팽의 모습이었는지도 증명할 길이 없다. 단지 상드의 포즈를 통해 쇼팽이 피아노를 치고 있었을 것이라 추측

할 따름이다. 그러나 쇼팽의 초상을 보면 이런 추측은 신빙성이 있어 보인다. 떠오르는 악상을 피아노에 담고 있는 모습이 보이기 때문이다. 주체할 수 없이 소용돌이치는 영감을 속도감 있는 붓 터치로 표현한 들라크루아의 천재성이 보인다. 그러한 감성이 짙게 묻어나오는 그림이다. 낭만주의 음악과 미술의 접점에서 빚어낸 훌륭한 초상화인 것이다.

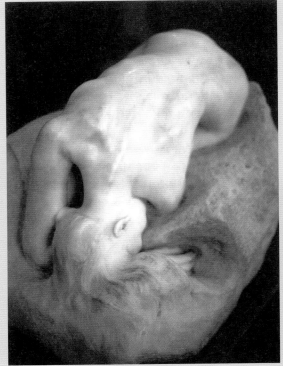

오귀스트 로댕 <다나이드>
대리석, 35×72.4×22.5cm, 1885년,
파리 로댕 미술관

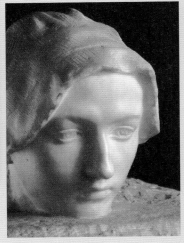

오귀스트 로댕 <라 팡세>
대리석, 74×55×52cm, 1886년,
파리 로댕 미술관

카미유의 예술을 훔쳤는가

••

오귀스트 로댕 <다나이드> <라 팡세>

큰 나무에는 그늘이 깊다. 깊은 그늘 속에서는 다른 식물이 자라지 못한다. 햇빛을 보지 못하기 때문이다. 서양 근대 조각의 거목인 오귀스트 로댕 (1840~1917)의 그늘 속에서 제대로 꽃피워보지도 못하고 말라 죽은 조각가가 카미유 클로델(1864~1943)이다. 뛰어난 미모와 천재적 재능을 지녔던 카미유는 로댕의 조수, 모델, 연인으로만 남아 있다.

카미유가 세상의 주목을 받게 된 것은 회고전(파리 로댕 미술관, 1984) 이후부터다. 로댕의 그늘 속에 묻혀 있던 탁월한 작품성이 빛을 보기 시작한 것이다. 1988년에는 브뤼노 뉘탱 감독의 영화 〈카미유 클로델〉이 전 세계

적으로 히트하면서 우리에게도 알려지고, 이후 평전과 전기 등이 출간되면서 본격적인 재평가 작업이 이루어졌다. 심지어 〈해럴드 트리뷴〉지는 로댕이 카미유로부터 작품 아이디어를 훔쳤을 것이라는 가능성까지 제기해 화제가 됐다.

"두 사람의 작품을 보면 유사성이 강하다. 그러나 개중에는 어느 쪽이 먼저 만들어졌는지 판단하기 힘든 것들도 있다. 카미유는 모델로서 로댕에게 영감을 주었고, 조수로서 〈지옥의 문〉 등의 제작을 도왔으나 그와 결별한 이후 로댕에게 독살당하지 않을까 하는 공포 속에 살았다." (〈해럴드 트리뷴〉)

시인이자 극작가였던 동생 폴 클로델은 평생 로댕을 증오했으며, 그의 작품에 대해 "색정적 광기를 진흙으로 처바른 것"이라는 악평을 쏟아냈다.

카미유가 로댕을 처음 만난 것은 1881년이었다. 열일곱 살의 소녀와 마흔한 살 중년 조각가의 운명적 만남이었다. 1884년부터 조수로서 본격적인 인연을 맺는데, 이때 로댕은 새로 개관하는 장식미술관의 주문을 받아 〈지옥의 문〉 제작에 열중하고 있었다. 그녀는 이 작품에 등장하는 몇몇 인물의 모델이 되기도 했고, 일부 인물의 손이나 발을 직접 제작하기도 했다.

모델을 넘어 연인 관계로 발전하면서 카미유의 재능도 인정받게 된다.

1887년 르 살롱전(당시 프랑스 최고 권위의 국가 전시회)에서 브론즈상을 수상하며 '촉망받는 유망주'로 떠오른 것이다. 그러나 이러한 평가에도 불구하고 카미유는 활발한 작품 활동을 하지 못한다. 로댕에게 푹 빠져 있었기 때문이리라.

카미유의 사랑은 밀애일 수밖에 없었다. 로댕에게는 정식 결혼을 하지는 않았지만 로즈 뵈레라는 아내와, 아들까지 두고 있었다. 카미유의 매력에 이끌리면서도 로즈를 버릴 수 없었던 것이다. 또 현실 감각이 뛰어났던 로댕은 카미유와의 위험한 사랑이 오래가지 못할 것이라고 예감했던 것으로 보인다. 둘의 밀애 장소는 파리 외곽 낡은 여관이었는데, 로베스피에르, 상드, 뮈세 같은 유명 인사가 정치적 이유로 숨어 지낸 유서 깊은 곳이었다. 로댕의 예상대로 불안한 관계는 오래가지 못했다. 1890년부터 결별의 조짐이 나타나기 시작했는데, 그 요인 중 하나가 인상주의 음악가 클로드 드뷔시였다. 카미유는 1888년부터 드뷔시와 교제하고 있었다. 둘의 관계가 어느 정도로 깊었는지는 정확하게 알려져 있지 않지만, 드뷔시가 카미유의 걸작 중 하나로 꼽히는 〈왈츠〉를 죽는 날까지 소중하게 간직했던 것으로 봐서 예사롭지만은 않은 관계였음을 짐작하게 한다. 1898년, 로댕의 곁을 떠난 카미유는 칩거하며 작업에만 매달렸다.

로댕은 카미유를 모델로 많은 작품을 제작했다. 그중 걸작으로 꼽히는

것이 〈다나이드〉와 〈라 팡세〉다.

〈다나이드〉는 카미유의 균형 잡힌 몸매가 돋보이는 작품이다. 그리스 신화에 나오는 다나이드는 무지한 살인을 저지른 대가로 밑 빠진 독에 물을 채우는 형벌에 시 달리는 인물이다. 카미유를 모델로 세워 물을 긷다 지쳐 쓰러진 모습을 제작한 것이다. 앞으로 쏟아진 머리와 등을 보인 채 웅크린 포즈로 끝 모를 절망에 빠진 인간을 나

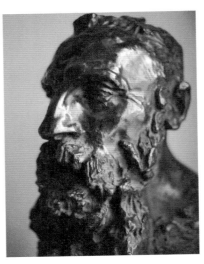

카미유 클로델 〈로댕 초상〉
청동, 61×26×27cm, 1888년, 파리 프티팔레 미술관

타냈다. 이 작품의 모티프는 낭만주의 화가 들라크루아의 대작 〈십자군의 콘스탄티노플 점령〉(1840)에 나오는 인물에서 따온 것이다. 점령군의 발아 래 죽은 어머니를 끌어안고 오열하는 딸의 웅크린 모습이 바로 그것이다.

깊은 생각이라는 뜻을 지닌 〈라 팡세〉는 카미유의 초상 조각이다. 빼어 난 미모를 이지적으로 표현한 로댕의 솜씨가 유감없이 드러나 있다. 사랑 이 불타오르던 시절의 작품임을 한눈에 알 수 있는 대목이다. 명상에 빠진 스물한 살 여인의 모습이 생생하게 살아나 있다.

카미유도 로댕을 모델로 작품을 남겼다. 결별의 과정 중에 제작된 것으로 보이는 이 작품에 카미유는 '격렬한 고뇌로 가득 찬 로댕 흉상'이라는 제목을 붙였다. 로댕에 대한 애증이 부드러우면서도 거친 터치로 잘 나타나 있다.

카미유는 30여 년 넘게 정신병원을 전전하다 불행한 삶을 마감했다. 그의 유서에는 이런 글이 쓰여 있었다. "악마 같은 로댕의 머릿속에는 내가 자신을 뛰어넘는 예술가가 되는 것을 막아야 한다는 생각만 있었다."

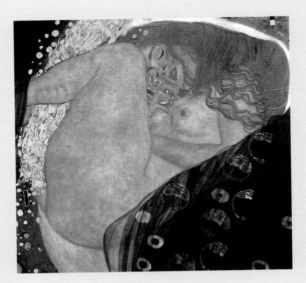

구스타프 클림트 <다나에>
캔버스에 유채, 77×83cm, 1907~1908년, 디찬드 컬렉션

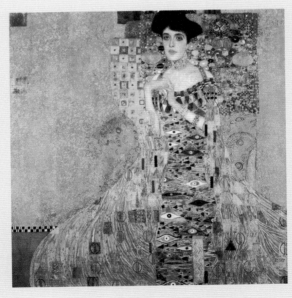

구스타프 클림트 <아델레 블로흐 바우어 부인>
캔버스에 유채, 금박, 138×138cm, 1907년, 개인 소장

황금빛 속에 감춘 에로스

● ●

구스타프 클림트 <다나에> <아델레 블로흐 바우어 부인>

아름다운 여인은 종종 예술 작품의 소재나 주제가 되어왔다. 그와 동시에 예술가에겐 영감을 불어넣는 역할도 해왔다. 우리는 서양 미술 속에서 이러한 예를 어렵지 않게 찾아낼 수 있다. 그리고 역사가들은 이러한 여인에게 '뮤즈'라는 이름을 붙여주었다. 뮤즈는 예술가를 역사의 표면으로 밀어 올리기도 하고, 역사의 문밖으로 내몰기도 한다. 그런가 하면 예술가를 앞세워 새로운 예술을 만들어내기도 한다. 따라서 뮤즈를 안내자로 삼는다면 예술에 보다 쉽고 재미있게 다가설 수 있다.

20세기 초에 들어와 숱한 예술가들과 염문을 뿌렸던 '알마 말러베르

펠'(1879~1964)이라는 여인이 있다. 세기말 오스트리아 빈의 가장 아름다운 꽃으로 불리며 많은 예술가들에게 영감을 불러일으켰던 금발 미녀다. 그녀의 아버지는 당시 빈에서 명성이 높았던 화가였고, 어머니는 가수였다. 유복한 예술가 가문에서 자란 알마는 어린 시절부터 자연스럽게 예술과 문학에 흥미를 보였다. 리하르트 바그너의 작품을 외울 만큼 음악을 좋아했던 그녀는 작곡까지 할 정도였다. 프리드리히 니체 작품 연구에도 일가견이 있었으며 연극을 좋아했다. 뿐만 아니라 조각에도 재능을 보였다. 알마는 한평생 예술가들의 사랑을 찾아다녔다고 해도 과언이 아니다. 그녀의 애인과 남편들의 이름을 열거하면 당시 예술계의 인명사전이라는 말이 나올 정도다. 20세기 최고의 교향곡 작곡가 구스타프 말러를 시작으로, 미술과 산업을 연결시킨 미술 운동 바우하우스의 창시자 발터 그로피우스, 그리고 문학가 프란츠 베르펠과는 정식 결혼을, 클림트를 비롯해 작곡가 알렉산더 쳄린스키, 표현주의 화가 오스카어 코코슈카 등 아홉 명의 예술가 및 거물급 문화 인사와는 연인으로 지냈다. 특히 그녀가 쉰다섯에 만난 연인이었던 신학자 호렌 슈타이너가 알마 때문에 추기경 지위를 버리고 사랑을 선택했던 일화는 유명하다.

그녀가 첫사랑이었던 구스타프 클림트(1862~1918)를 만난 것은 열일곱 살 때다. 클림트는 알마를 처음 보자마자 그 미모에 반해 사랑의 포로가 된

다. 이후 클림트는 그녀를 모델로 많은 작품을 제작하는데, 이에 따라 클림트의 예술 세계는 알마의 영향을 받아 꿈틀거리는 선, 부드럽고 육감적인 육체, 우아하면서도 에로틱한 표정 등이 나타나면서 여성의 아름다움을 표현하는 데 초점이 맞춰진다. 이는 클림트가 세계 미술사의 독보적 존재로 발돋움하는 그만의 미술적 특징으로 발전한다.

그러나 알마와의 사랑은 그리 오래가지 못했다. 클림트의 바람기 때문이었다. 그는 빈의 카사노바로 통할 정도로 여성 편력이 화려했다. 알마와 사랑에 빠져 있을 때도 상류 사회 부인들과 염문을 뿌리고 있었으며, 모델들과도 관계를 맺고 있었다. 알마에게는 순정이었지만, 클림트는 한때의 유희였던 것으로 보인다. 결국 클림트는 비열한 방법으로 알마와의 관계를 끊는다. 그녀의 아버지에게 이별의 편지를 보낸 것이다. 그러나 알마는 클림트의 작품 속에 영원한 뮤즈로 남아 있다.

그래서 알마는 많은 예술가들의 작품 속에 지금도 살아 있으면서 우리를 유혹한다. 그중 가장 유명한 것으로 클림트의 〈다나에〉를 꼽을 수 있다. 알마를 모델로 한 이 작품은 그리스 신화에서 주제를 따왔는데, 클림트의 특징인 섹슈얼리티가 가장 잘 나타나 있는 대표작 중 하나다.

다나에의 아버지 아크리시오스는 손자가 자신을 죽일 것이라는 신탁을 받는다. 아크리시오스는 이를 막기 위해 자기 딸을 신들이 감시하는 지하

감옥에 가두어버린다. 그러나 다나에의 미모에 반한 제우스는 황금 소나기로 변해 다나에가 갇혀 있는 지하 감옥으로 들어가 사랑을 나누고, 그 결과 다나에는 아들 페르세우스를 임신한다. 그리고 페르세우스는 신탁의 예언대로 할아버지인 아크리시오스를 죽이게 된다. 클림트는 이 신화에서 다나에가 페르세우스를 임신하는 순간을 작품 주제로 포착했다. 잠에 빠진 다나에의 다리 사이로 황금 소나기가 쏟아져 들어오고 있다. 즉 제우스와 사랑을 나누는 매우 에로틱한 장면이다. 그러나 무엇보다 아름다움이 앞선다. 클림트 특유의 장식적 요소 때문이다. 태아 모습으로 잠든 다나에의 포즈에서 임신을 상상할 수 있다.

클림트의 예술 세계에 영향을 준 또 다른 뮤즈로는 아델레 블로흐 바우어가 꼽힌다. 알마와 사랑에 빠졌을 때 염문을 뿌렸던 빈의 상당한 재력가의 부인이다. 클림트는 초상화 제작 의뢰를 받아 그녀를 만났는데, 예사롭지 않은 관계로 발전하고 만다. 그런 까닭에 아델레도 여러 작품에 모델로 등장한다. 그만큼 그녀도 클림트에게 많은 영감을 불러일으켰던 뮤즈다. 특히 아델레는 클림트의 대표작으로 불리는 〈유디트〉의 모델이었으며, 가장 유명한 작품인 〈키스〉의 주인공도 그녀였을 것이라는 주장에 무게가 실린다.

아델레의 초상화는 두 점이 남아 있는데, 모두 걸작이다. 특히 이 작품

들은 미술 시장 경매에서 기록을 갈아치운 것으로도 유명하다. 2004년 미국 소더비 경매에서 아델레의 초상 1이 1억 3,500만 달러에 팔려 당시 역대 최고가 기록을 경신했고, 2006년 크리스티 경매에서는 아델레의 초상 2가 8,790만 달러로 낙찰돼 화제가 됐다.

클림트의 초상화 중 최고작으로 꼽히는 〈아델레 블로흐 바우어 부인〉은 3년을 공들여 완성한, 그의 독보적 기법이 무르익은 '금색 시기'의 정점을 찍은 작품이다. 얼굴과 어깨, 손은 사실적으로 그려나간 데 비해 나머지는 추상적으로 현란하게 장식했다. 이처럼 사실과 추상을 절묘하게 결합하는 것이 클림트의 독창적 방법이다. 얼굴 표정은 모델의 외형을 정확히 나타내는 데 초점을 맞추고 있다. 그래서 표정의 특징이나 분위기가 생생하게 드러난다. 금색이 주를 이루는 배경과 옷에서는 모델에 대한 이미지나 생각을 담아내고 있다.

이 그림에는 동서고금을 넘나드는 다양한 문양이 혼재돼 있는데, 기하학적 질서를 유지하면서 고급스러운 감성을 자아낸다. 풍부한 감성을 지니고 있지만 상류층의 품위를 잃지 않으려는 아델레의 속마음을 읽은 것이다. 작품에는 그녀를 향한 작가의 속마음도 나타나 있다. 강한 매력을 풍기는 여성성을 본 것이리라. 그것은 여성을 상징하는 타원형과 눈 모양, 남성을 의미하는 삼각형과 사각형 그리고 나선형의 문양들로 나타난다. 여성성

을 보여주는 문양은 아델레의 드레스 속에 집중돼 있고, 남성성을 보여주는 문양이 휘감아 돌면서 유려한 흐름을 이룬다. 문양의 조합은 우아한 섹스를 상징하는 것이다. 이런 속마음이 문제를 일으켰는지 5년 후 다시 그린 아델레의 초상에서는 아름다운 배경과 소박한 분위기를 강조했다.

현재 세계인이 가장 좋아하는 화가 중 하나로 꼽히는 클림트는 이국적 정서에도 관심이 많았다. 당시 유럽의 분위기가 동양적 신비주의에 주목하고 있었고, 특히 장식적인 일본 미술은 클림트를 매혹시켰다. 따라서 클림트의 초기 작품들은 괴기스러우면서도 장식적인 화풍이 지배하고 있었다. 알마를 만난 1896년 이후 환상적 색채와 우아한 선, 상징적 주제 등이 나타나는 독창적인 화풍을 만들어냈는데, 이는 '빈 분리파'라는 새로운 유파가 탄생하는 계기가 된다.

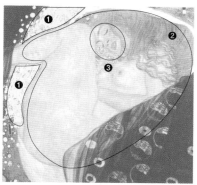

❶ 매우 에로틱한 그림이다. 황금 소나기로 변한 제우스가 다나에의 몸속으로 들어가고 있다.

❷ 웅크린 다나에는 태아의 자세를 연상시킨다. 신화의 내용을 담기 위한 구성으로 임신을 암시하고 있다.

❸ 잠에 빠진 듯한 다나에의 표정은 황홀한 모습이다.

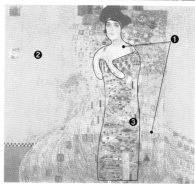

❶ 인물의 얼굴과 손은 사실적으로 그렸고, 나머지 부분은 추상적 구성을 따르고 있다. 이런 구성은 클림트 회화의 특징 중 하나다.

❷ 인물의 고귀함을 나타내기 위해 배경에는 금박을 입혔다.

❸ 인물의 옷은 디자인적 효과가 돋보인다. 1984년 미국의 팝스타 바브라 스트라이샌드가 이 그림의 의상을 그대로 본뜬 디자인의 옷을 입어 화제가 되기도 했다.

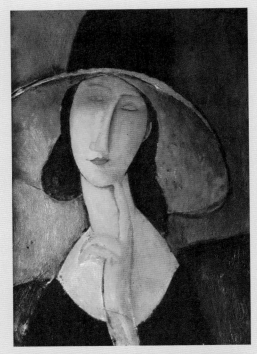

아메데오 모딜리아니
<잔 에뷔테른의 초상>
캔버스에 유채, 55×38cm,
1917년, 개인 소장

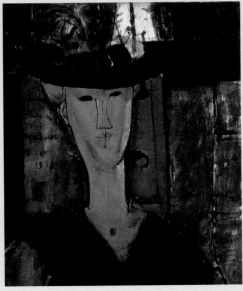

아메데오 모딜리아니
<퐁파두르 부인의 초상>
캔버스에 유채, 61×50cm,
1915년, 시카고 미술연구소

숙명의 러브스토리

● ●

아메데오 모딜리아니
<잔 에뷔테른의 초상> <퐁파두르 부인의 초상>

곡절 많고 불행한 삶, 기구한 운명이 예술을 만나면 신화가 된다. 신화의
옷을 입은 예술가의 고통은 달콤쌉쌀한 꿈으로 남는다. 그런 꿈으로 남은
대표적인 화가가 아메데오 모딜리아니(1884~1920)다. 36년의 짧은 삶을 살
았고, 미술사에 이름을 올린 화가 중에서 배우 뺨치게 수려한 외모를 지녔
던 인물이다. 인물값만큼의 교양도 지니고 있었다. 이탈리아 고전 문학을
비롯하여 낭만주의 시에 상당히 조예가 깊었다. 또한 그는 화가 하면 떠올
리게 되는 상투적인 이미지를 모두 갖추기도 했다. 가난했고, 술을 좋아했
으며 방랑가적 기질이 농후했고 당대에 인정받지 못했다.

이 비운의 화가를 더욱더 비극적으로 만들어주는 것이 열네 살 연하였던 부인 잔 에뷔테른의 드라마틱한 자살이다.

1920년 1월 24일 모딜리아니가 폐결핵으로 숨을 거두자, 다음 날 자신의 보금자리이자 모딜리아니의 화실이었던 6층 건물에서 뛰어내려 사랑하는 이의 뒤를 따라간 것이다. 만삭의 몸이었던 그녀는 고작 스물두 살이었다. "천국에서도 모델이 되어달라"던 모딜리아니의 말을 그대로 실천한 셈이 되었다. 잔은 파리의 페르 라세즈 공동묘지의 남편 곁에 묻혔는데, 묘비에는 "모든 것을 모딜리아니에게 바친 헌신적인 반려"라고 새겨져 있다.

모딜리아니의 그림은 생애만큼이나 우수로 가득 차 있다. 마치 스산한 가을날, 낙엽 흩날리는 거리에 서 있는 느낌이 든다. 그의 그림 주제는 대부분 자신의 생애에 직접 인연을 맺었던 인물들이다. 모델로 등장한 인물들은 모두 정상적 형태를 지니지 않았다. 많은 인물들이 눈동자가 없고, 길쭉한 얼굴에 긴 목, 어깨는 무너져 내린다. 모딜리아니식 인물인 셈이다. 때문에 그가 그린 인물들은 하나같이 우수에 차 있다.

왜 이러한 인물의 전형을 만들어낸 것일까. 그것은 조각가가 되려고 했던 꿈이 회화로 번안된 것이기 때문이다. 조각은 입체를 통해 형태를 만들어내는 예술이다. 이러한 형태에 대한 집착이 독창적인 인물화를 탄생시킨 것이다. 모딜리아니가 세잔이나 피카소의 회화에서 강한 영향을 받은 것도

형태에 대한 관심을 설명해준다. 실제로 그의 회화에는 세잔이 인물화에서 애용했던 포즈와, 피카소가 〈아비뇽의 처녀〉 같은 입체파 작품에서 구사했던 형태 구성 방식이 많이 나타나고 있다.

잔을 모델로 한 작품은 여러 점 있다. 그중에서도 그녀의 특징이 가장 잘 드러났다고 평가되는 작품이다. 우선 두툼하고 긴 코, 얇고 매혹적인 입술, 갸름한 얼굴 등 잔의 외모가 특징적으로 잘 나타나 있다. 열아홉 살 앳된 아가씨의 청순한 이미지와 지독한 사랑에 빠질 수 있는 순진무구함까지 잘 스머든 작품이다. 특히 그녀의 맑고 다사로운 심성이 갈색조의 훈훈함으로 묻어나온다.

이 작품을 걸작으로 꼽는 또 다른 이유는 섬세한 구성에 있다. 색채가 매우 절제돼 있는데, 구성의 치밀함을 돋보이기 위한 장치로 보인다. 얼굴이 왼쪽으로 치우치면서 비스듬히 꺾여 있고, 목은 반대 방향으로 흐르고 있다. 얼굴과 목의 어긋난 각도를 받쳐주는 것은 화면 아래에서 곧바로 올라와 턱을 살짝 괴고 있는 손이다. 손은 화면 정중앙에 있으면서 이 그림 전체의 균형을 잡아주는 역할을 한다. 왼쪽으로부터 들어온 모자의 넓은 챙은 오른쪽으로 기울어져 있다. 어깨를 가로지르는 배경의 검은 선이 모자챙의 타원형 흐름을 받아 비스듬히 화면 왼쪽으로 빠져나간다. 이 두 개의 큰 움직임이 잔잔한 분위기의 인물화에 생동감을 불어넣는다. 그러나

이 그림에서는 비극적 분위기가 풍긴다. 상복처럼 보이는 그녀의 복장이 불행한 미래를 예견하는 것은 아닌지.

잔의 사랑이 죽음까지 함께할 정도의 맹목적 순정이었다면, 또 다른 연인 비어트리스 헤이스팅스는 모딜리아니가 예술적으로 성숙할 수 있도록 보듬은, 모성적 사랑을 보여준 인물이다. 서른에 만난 비어트리스는 영국에서 온 시인으로 다섯 살 연상이었다. 그들은 2년간 함께 살았다. 그녀는 미인은 아니었지만 모딜리아니의 진가를 발견하고 천재성을 이끌어낸 숨은 공로자로 평가된다. 그녀는 술과 마약에 절어 횡포를 일삼는 모딜리아니를 어르고 달래 화가의 길로 들어서도록 격려했다. 견디다 못해 떠나면서도 "제발, 그림을 그리세요. 당신은 화가예요"라며 애원했다고 한다.

'퐁파두르 부인의 초상'이라는 제목이 붙은 이 그림의 실제 모델은 비어트리스다. 조각적 형태감이 뚜렷한 모딜리아니의 독창성이 본격적인 궤도로 올라서던 시기에 그린 것이다. 검게 파인 눈, 간결한 형태로 압축시킨 코와 입, 기다란 얼굴과 무너진 어깨 등이 생동감이 넘치는 유려한 선으로 나타나 있다. 특히 검은 눈동자로 꽉 찬 눈은 무한한 상상을 불러일으키는데, 시인 비어트리스의 이미지에 꼭 맞는 표현으로 보인다.

- 눈동자가 없고, 길쭉한 얼굴, 긴 목, 무너져 내린 어깨로 왜곡된 인물상이 모딜리아니식 인물로, 우수를 자아낸다.

❶ 이 그림에서 중심을 잡아주는 것은 화면 중앙에 있는 손이다. 얼굴과 목의 어긋난 운동감에 균형을 잡아주는 역할을 한다.

❷ 전체적인 움직임은 'S'자 구성을 띤다.

❸ 넓은 모자의 타원형이 잔잔한 구도에 생동감을 불어넣는 요소다.

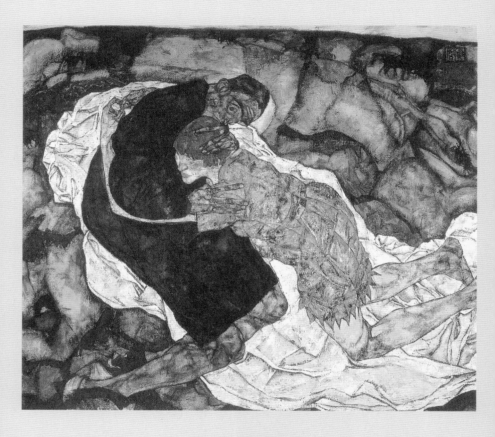

에곤 실레 <죽음과 소녀>
캔버스에 유채, 150×180cm, 1915년, 오스트리아 미술관

사춘기 성장통에서 나온
에로티시즘

●●

에곤 실레 <죽음과 소녀>

춘정과 순정은 어떻게 다를까. 춘정이 노골적으로 드러낸 마음이라면 순정은 살며시 감춘 마음쯤 될 것이다. 표현하는 정도가 다를 뿐, 똑같은 사랑의 마음이다. 마음만 먹는 사랑은 일방적일 수도 있다. 이런 사랑에 순정이 깃들면 가슴 시린 짝사랑으로 끝나기 쉽고, 춘정이 담기면 스토커가 되는 것이다.

　마음을 주고받으면 온전한 사랑이 된다. 그쯤 되면 춘정이나 순정 모두 열정이 된다. 열정에서 피어나는 춘정은 분출하는 용암 같은 것이다. 곁에 있으면 사랑의 열기에 마음을 델 수도 있다. 열정을 머금은 순정은 마그마

같은 것이다. 이런 사랑은 해피엔딩으로 끝나는 드라마 같다. 빤한 결말이지만 보는 재미가 쏠쏠하다.

춘정이 담긴 그림에는 노골적인 재미가 있어야 제격이다. 거기에 풍자나 해학, 혹은 비판을 싣는다 해도 노골적이어야 한다. 왜냐하면 볼거리의 즐거움을 주는 그림이기 때문이다. 살 냄새가 물씬 풍긴다 해도 용서가 되는 그림. 그것이 바로 춘정이 녹아든 그림이다.

순정을 품은 그림에는 은유와 상징이 묻어 있다. 이런 그림은 보는 재미보다 풀어내는 재미가 있어야 제맛이 난다. 자신의 안목을 믿고 한 꺼풀 벗겨서 적중할 때 고개를 끄덕이며 쾌감을 얻을 수 있는 그림. 바로 순정이 스며든 그림이다. 그리고 춘정과 순정 사이에 있는 것이 에로티시즘이다.

에로티시즘은 인간 본능에 뿌리를 두고 있다. 그래서 예술의 가장 중요한 주제 중 하나다. 특히 직접적인 시각 표현이 가능한 회화에서는 설득력이 강하다. 서양 미술사상 가장 뛰어난 에로티시즘의 예술 세계를 보여준 작가로는 구스타프 클림트와 함께 에곤 실레(1890~1918)가 꼽힌다. 그런데 두 사람이 에로티시즘에 접근하는 태도에는 서로 차이가 있다. 클림트가 성적 쾌감과 황홀 속에서 환상적 세계를 끌어냈다면, 실레는 성의 불안한 심리와 고통 속에서 인간의 적나라한 몸을 보았던 것이다. 클림트가 보여주는 성애는 황금빛 비단 침대에서 벌어지는 우아하고 노련한 성의 유희

같은 것이지만, 실레의 성애는 음습한 창고의 나무 침대 위에서 어설프게 치르는 사춘기의 성장통에 더 가깝다.

실레는 28년의 짧은 삶 동안 천재만이 가능한 놀라운 작품 세계를 완성했다. 두 살 때부터 그림 재주를 보여주었던 그는 유난히 몸에 대한 관심이 높았다고 한다. 열다섯 살 때에는 거의 완벽한 드로잉 실력을 보였고, 자신의 알몸과 여동생의 몸을 소재로 많은 작품을 남겼다. 특히 10대 소녀의 몸을 탐색하듯 그리기를 즐겼는데, 이 때문에 아동 성추행범으로 몰려 갇히기도 했다.

이 작품은 자신과 비슷한 삶을 살았던 천재 음악가 프란츠 슈베르트(31년의 짧은 생애 동안 1,000여 곡을 남겼다)의 현악 4중주 〈죽음과 소녀〉에서 영감을 받은 듯하다. 죽음이 소녀를 끌어안는다는 요절의 상징적 의미를 주제로 삼고 있다는 점에서 그렇다.

남녀가 포옹하는 구성의 설정은 클림트의 대표작 중 하나인 〈키스〉에서 영향을 받은 것이 분명하다. 〈키스〉의 남녀가 클림트와 그의 연인이었던 은유 역시 이 그림에서도 통하고 있다. 검은 옷을 입은 죽음의 상징이 실레 자신이고, 소녀는 연인이었던 발레리에 노이칠이라는 해석이 유력하기 때문이다.

실레의 독보적인 작품 세계를 완성하는 데 가장 중요한 인물로 꼽히는

\<추기경과 수녀\>
캔버스에 유채, 69.8×80.1cm,
1912년, 루돌프 레오폴트 컬렉션

\<포옹\>
캔버스에 유채, 100×170.2cm,
1917년, 빈 오스트리아 미술관

발레리에는 클림트의 모델이었다. 실레는 스물한 살 때 당시 열일곱 살의 발레리에를 만나 4년간 동거하면서, 생생한 에로티시즘을 완성한다. 이 작품을 완성할 즈음, 그들은 이미 헤어진 뒤였다. 그래서 이 작품은 실연과 이별이라는 비극적 배경을 깔고 있다. 그런 분위기는 그림 전체를 지배하는 음울한 분위기에서 단박에 느낄 수 있다. 특히 고통과 체념의 표정이 역력하게 묻어나오는 남자의 초점 잃은 눈에서 강하게 나타난다. 포옹의 자세도 불안하다. 금방이라도 옆으로 쓰러질 듯 보인다. 배경의 어지러운 형상에서도 정신 분열의 흔적이 나타난다. 그들이 어떤 이유로 헤어지게 되었는지는 알려져 있지 않다. 다만, 이 그림을 그릴 당시 실레의 마음 상태를 짐작할 뿐이다.

실레는 발레리에와 헤어지고 나서 에디트라는 여자를 만났고, 그녀와 결혼한다. 짧은 삶의 만년을 함께한 에디트는 따뜻한 심성의 여인이었던 것으로 보인다. 그녀를 모델로 그린 그림에서 행복한 분위기가 나타나기 때문이다. 〈죽음과 소녀〉와 같은 구성의 〈포옹〉에서 그런 느낌을 읽을 수 있다. 살 냄새가 물씬 풍기는 분홍색으로 그린 남녀는 올 누드로 격렬하게 포옹하고 있다. 실레와 에디트인 것이다. 그들은 3일 간격으로 세상을 떠났다.

당시엔 이 같은 포옹이 주제로 유행이었던 것 같다. 실레는 클림트의 〈키스〉에서 감명을 받고 포옹을 주제로 한 작품을 남겼는데 모두 3점이다. 첫 번째가 〈추기경과 소녀〉이고, 마지막 것은 에디트를 등장시킨 〈포옹〉이다.

천재거나 문제거나,
그림 한 점의 혁명

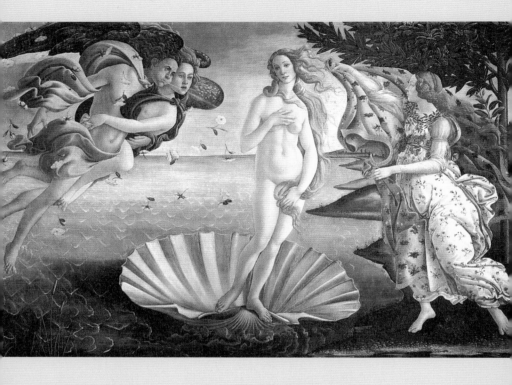

산드로 보티첼리 <비너스의 탄생>
캔버스에 템페라, 172.5×278.5cm, 1485년, 피렌체 우피치 미술관

중세, 어둠에서 깨어나다

• •

산드로 보티첼리 <비너스의 탄생>

서양 문명의 두 축은 헬레니즘과 헤브라이즘이다. 헬레니즘은 그리스 · 로마의 인간 중심적인 문명을 말하고, 헤브라이즘은 기독교 문명으로 신 중심의 세계관을 말한다. 기독교 문명이 지배했던 시기는 5~15세기인 1,000여 년을 말하며, 보통 '중세'라 부른다. 이 시기에는 세상 모든 일이 신의 뜻에 따라 일어난다고 믿었다. 사람의 생로병사는 물론이거니와 자연에서 일어나는 모든 일을 신의 행위로 생각했던 것이다. 심지어 인간의 이성이나 감정까지도 신이 정해준다고 믿을 정도였다. 그래서 역사가들은 이 시기를 '암흑시대'라고 부른다.

이러한 믿음이 깨지기 시작한 것은 14세기 이탈리아에서부터다. 이탈리아 항구 도시를 지배하는 토호 세력이 무역을 통해 부를 쌓았고, 이를 바탕으로 교황의 세계관(기독교 문명)에 도전하기 시작했던 것이다. 이때 싸움의 무기 중 하나가 새로운 문화의 창출이었다. 그 모범은 인간 중심의 그리스·로마 문명이었다.

이러한 배경을 깔고 나타난 문예 사조가 바로 '르네상스'다. '부활' 혹은 '재탄생'이란 뜻을 가진 르네상스는 인간 중심의 문예 부흥 운동으로 시작했지만 과학적 사고의 발달을 촉진시켜 현대 문명으로 나아가는 길을 열어준 셈이 되었다.

이 시기의 정신을 집약시켜 보여준 대표적인 작품이 산드로 보티첼리(1445?~1510, 원래 이름은 알레산드로 디 마리아노 필리페피)의 〈비너스의 탄생〉이다. '태동'과 '탄생'을 주제로 한 이 작품은 르네상스 미술의 서막을 알리는 걸작으로 평가되고 있다. 그래서인지 세계적으로 가장 많이 알려진 서양 회화 중 하나이고, 미술사적으로도 매우 중요한 누드로 꼽힌다. 이탈리아 르네상스 운동의 보호자였으며, 피렌체와 토스카나 공국을 지배했던 메디치 가문의 의뢰로 제작한 이 작품은 보티첼리가 그의 절정기에 그린 것으로 알려져 있다. 당시 유명한 시인이었던 폴리치아노의 시 〈라 조스트라〉 가운데 그리스의 고사를 내용으로 하고 있는데, 일설에는 당시 피렌체 최

고 미인으로 알려졌던 '시모네타'의 요절을 상징적으로 보여준 작품이라고도 전한다(시모네타는 열여섯에 폐결핵으로 사망했는데, 이 작품의 실제 모델로 알려져 있다).

나체의 여인이 비너스이며, 두 손으로 가슴과 음부를 가리고 왼발로 몸의 중심을 잡고 있다. 이 자세는 고대 그리스 조각상의 일반적인 포즈다. 지중해의 깨끗한 물거품에서 태어난 미의 여신이 조개껍데기를 타고 바람의 신에 의해 부드럽게 밀려서 요정이 옷을 들고 기다리는 키프로스 섬 해안에 다다른 장면을 이야기하듯 그려낸 것이다. 그림 왼쪽에는 서풍의 신 제피로스(새벽의 여신 아들)가 입으로 바람을 뿜어내 비너스를 해안가로 인도하고 있다. 부둥켜안고 있는 여인은 꽃과 번영의 여신 클로리스로 비너스의 탄생을 축하하는 듯 입으로 꽃을 피워내고 있다. 오른쪽에는 숲이나 물에서 사는 님프가 있는데, 비너스의 몸에 옷을 입혀주려는 자세다. 완벽한 구성 때문인지 이 그림은 우리를 향해 정면으로 다가온다. 비너스가 가운데 서서 정면을 보고 있고, 양쪽의 신과 요정이 옆모습으로 그려져 있기 때문이다. 그러나 이 그림은 왼쪽에서 오른쪽으로 흐르는 운동감을 가지고 있다. 오른쪽에 해안선이 화면 깊숙이 펼쳐져 있다. 조개를 탄 비너스는 왼쪽에 있는 바람 신의 입김에 밀려 해안선까지 다다라, 이제 막 육지로 발을 옮기려는 순간이다. 바람은 제피로스의 입김 정도로 그려져 있지만 그림에

나타난 것은 강풍으로 보인다. 비너스의 긴 머릿결이 휘날리고, 요정이 들고 있는 옷도 요란하게 펄럭이고 있다.

비너스의 몸도 바람의 힘에 오른쪽으로 기울어 있다. 자세의 균형을 잡아주기 위해 미묘한 반칙을 범하고 있다. 비너스의 목과 왼팔이 신체 균형을 무시하고 길게 그려져 얼굴과 목의 연결이 다소 어색하고, 왼팔도 기형적으로 보인다. 오른쪽으로 기우는 신체의 균형을 잡기 위한 의도적인 변형인 것이다. 이러한 왜곡에도 불구하고 자연스럽게 보이는 것은 비너스의 활처럼 약간 휘어진 자세 덕분이다.

섬세한 묘사와 부드럽고 밝은 색채 그리고 안정적인 삼각형 구도로 그려진 이 작품은 풍요로 가득 찬 미래를 위한 출발을 의미하는 것처럼 보인다. 작가는 이런 의도를 요정이 비너스에게 입히기 위해 들고 있는 옷에 심어놓았다. 진분홍 바탕에 수놓은 꽃들이 그것인데, 모두 탄생과 출발을 의미하는 봄꽃들이다.

중세의 어둡고 절제된 신성의 표현에서 벗어나, 있는 그대로의 자연적 아름다움을 추구하려 했던 당시 미술가들의 욕구를 대변한 것으로 보이는 이 작품은 르네상스 정신의 탄생을 의미한다는 평가를 받고 있다. 보티첼리의 이러한 표현 방법은 당시 대단히 충격적인 새로움이었다. 따라서 새로운 세계를 예견하는 탄생의 의미를 더욱 강조하는 요인이 되고 있다.

 Artist's view

❶ 이 그림의 기본 구성
은 삼각형 구도여서 바람
에 쓸려가는 강한 움직임
이 있는 그림인데도 편안
하게 다가온다.

❷ 비너스를 자세히 보면
기형적인 모습이다. 목이
너무 길고 왼팔은 무릎에
닿을 만큼 길게 그렸다.
오른쪽으로 기울어진 자

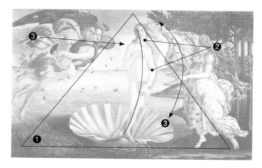

세에 균형감을 맞추기 위해 왜곡한 것이다.

❸ 왼쪽에 있는 신의 움직임이 비너스를 압박하는 부담스러운 구도다. 이를 받쳐주는 것은
오른쪽 요정이 비너스에게 입히려고 펼쳐 든 옷이다.

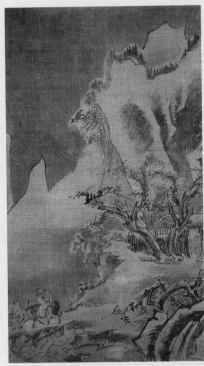

위 **김명국 <설중귀려도>**
삼베 위에 먹, 담채, 55×101.7cm, 17세기 전반,
국립중앙박물관

아래 **피터르 브뤼헐 <눈 속의 사냥꾼>**
나무판 위에 유채, 117×162cm, 1565년,
빈 미술사박물관

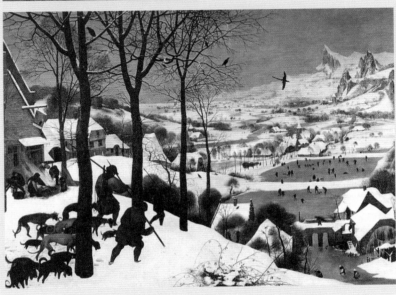

눈을 보는 동서양의 다른 눈

● ●

김명국 <설중귀려도>, 피터르 브뤼헐 <눈 속의 사냥꾼>

요즘의 눈은 겨울 정취를 잃은 지 오래다. 생활에 불편함을 주는 존재로 바뀌었기 때문이다. 모든 매스컴이 왜 이렇게 눈이 많이 내리는지를 분석하고, 내린 눈을 어떻게 하면 효과적으로 치울 수 있는지 고민하며, 폭설 대비 생활 수칙까지 알려준다.

하지만 눈은 화가들에게 더없이 좋은 소재 중 하나였다. 눈을 모티프삼은 그림은 심심치 않게 많다. 서양보다는 동양에서 더 환영받는 소재였다. 서양 미술에서 눈은 그야말로 겨울 풍경의 하나일 뿐이었다. 사물의 존재감을 극명하게 보여주는 풍경으로 인기가 있었다. 눈 풍경을 통해 자연

에 대한 외경심이나 신비한 환상성을 표현하기도 했지만, 그 역시 사실적인 풍경을 바탕으로 한 것이었다.

그에 비해 동양에서는 겨울 정취의 대표적 소재일 뿐만 아니라 작가의 사상이나 시대정신까지 담아내는 훌륭한 대상이었다. 그래서 예부터 겨울 경치의 대표적 그림으로 자리 잡았던 것이다. 우리나라에서도 조선 산수화에 설경을 다룬 그림이 꾸준히 등장한다. 특히 조선 초에는 사계절 경치를 담은 그림이 유행했는데, 이 중에서도 눈 쌓인 겨울 정취를 그린 그림이 가장 인기가 많았다고 한다.

취흥이 묻어난 설경 〈설중귀려도〉

우리나라 눈 그림 중에서 가장 대표적인 것을 꼽는다면 단연 연담(또는 취옹) 김명국(1600~1662?)이 그린 〈설중귀려도〉가 아닐까 싶다. 생몰 연대가 불분명한 김명국은 조선 전기에서 중기로 넘어가던 시대를 살았던 천재 화가다. 일반인에게는 낯선 이름이지만, 중고등학교 미술 교과서에 나왔던 〈달마도〉가 그의 작품이라면 '아, 그 그림' 하고 기억할 사람이 많을 것이다.

영화 〈취화선〉의 주인공 오원 장승업과 함께 조선시대 '신필'로 통하던 김명국은 천재 화가답게 기행도 많았다. 특히 술은 그에게 창작의 촉매제

였다. 스스로 '술 취한 늙은이(醉翁)'라는 아호를 지어 쓸 정도였으니까. 기록에 의하면 "사람 됨됨이가 거친 듯 호방하고, 농담을 잘했으며, 술을 즐겨 한 번에 몇 말씩 마셨다. 그가 그림을 그릴 때면 실컷 취하고 나서 붓을 휘둘러야 더욱 분방하고 뜻이 무르익었으며, 필세는 기운차고 농후하며 신운이 감도는 것을 얻게 된다. 그의 걸작 중에는 미친 듯 취한 후에 나온 것이 많다고 한다. 때문에 좋은 작품을 얻으려면 반드시 술독을 지고 가야 했다"고 전한다.

'눈 속에 나귀 타고 돌아가는 사람'이라는 제목의 이 그림은 그의 대표작 중 하나로 꼽힌다. 따라서 이 그림도 취중에 완성한 것으로 여기고 있다. 먼저 인물부터 그린 것으로 보인다. 나귀 탄 선비와 시종은 취기가 시작될 무렵 그린 탓에 섬세하고 정확한 사실 묘사가 돋보인다. 앞쪽의 다리와 바위, 나무 그리고 중간 참의 길과 집은 서서히 취흥이 오를 무렵 그린 듯 필세가 힘차다. 설경의 백미인 눈 덮인 산과 하늘에 이르면 취흥의 절정에서 나온 신필의 경지가 보인다.

겨울 한가운데 벗과 함께 설경을 즐기다가 헤어지는 장면이다. 이별의 아쉬움이 뒤돌아보는 선비의 모습에서 묻어난다. 어둑한 하늘과 설산의 극명한 대비에서 겨울 정취가 잘 나타나 있다. 눈과 연관된 우리나라 그림에는 선비들의 자연관을 표현한 경우가 많다. 겨울 정취의 백미인 설경을 혼

자 보기 아까워 벗을 찾는 설정이 대표적인 예다. 이 그림도 그런 맥락에서 나온 것이다. 설경 표현에는 수묵 기법이 효과적이다. 산은 흰 여백으로 남겨두고 산 주변이나 하늘을 먹빛으로 옅게 칠하는 것이다. 따라서 눈 그림은 저녁 시간을 그리는 것이 전통으로 굳어졌다. 눈 덮인 겨울 저녁 산천은 겨울 정취에 꼭 맞는 그런 경치가 아닐까.

극명한 존재감 〈눈 속의 사냥꾼〉

눈 덮인 겨울 풍경은 솔직하다. 있는 그대로의 모습을 적나라하게 보여주기 때문이다. 산이 속살을 내보이는 것도 눈 속의 겨울 산이다. 시절에 맞춰 색깔을 바꾸는 숲은 눈이 내릴 때 내밀한 구조를 드러낸다. 이 모두가 눈 내린 겨울이 주는 시각적 호사다. 〈눈 속의 사냥꾼〉은 이런 눈 풍경의 매력을 한껏 보여준다.

유럽에서 온 크리스마스카드에서 봤음 직한 그림이다. 설경이 선사하는 포근함이 한껏 묻어난다. 플랑드르(현재 네덜란드 지역) 출신 피터르 브뤼헐(1525?~1569)의 작품이다. 농민의 생활상을 세밀하게 그리는 것으로 유명한 그는 '농민 화가'로 불린다. 농민 주제의 그림을 많이 그렸기 때문이리라. 브뤼헐은 뛰어난 상상의 세계를 보여주는 놀랄 만한 작품도 많이 남겼

다. 당시 사회상을 비판하는 내용과 선악의 세계를 환상적 상상력으로 담아낸 그림들은 시대를 초월한 가치를 보여준다. 500년 전에 그렸다고는 도저히 믿기지 않을 만큼 감각이 살아 있다.

이 그림 역시 그렇다. 16세기 작품인데 21세기에 봐도 감각에서 전혀 뒤지지 않는다. 눈이라는 영원불변의 주제를 다룬 덕도 있지만, 작가의 천부적 재능 때문인 듯하다. 브뤼헐은 이 그림처럼 약간 위에서 내려다보는 각도를 즐겨 다뤘다. 이는 당시 평민의 일상을 서정적으로 담은 그림에서 많이 나타나는 구도다.

사냥을 마치고 마을로 돌아오는 사냥꾼 무리와 설경을 즐기는 마을 사람들의 활기찬 모습을 담았는데, 언덕에서 조망하듯 보이는 마을 풍광은 눈 덕분에 더 돋보인다. 겨울이 '짠' 하고 펼쳐진 것 같다. 감각적으로 압도한다는 말이다. 지그시 내려다보는 시점 때문에 더욱더 그렇다.

사냥꾼을 따라오는 개들은 지친 기색이 역력하다. 언덕 능선을 보여주는 나무의 앙상한 가지에는 눈이 쌓였다. 새 몇 마리는 앉아 있고, 한 마리는 마을 위를 한가롭게 날고 있다. 언덕 위 붉은 집 앞에서는 돼지 바비큐 파티가 한창이다. 얼어붙은 호수와 강은 썰매를 타거나 얼음 구멍 낚시꾼들로 붐빈다. 마을 입구 다리와 길에는 땔감을 나르는 수레와 등짐을 진 인부도 보인다. 혹독한 추위와 결핍을 안겨주는 계절이지만, 겨울의 축복인

눈을 즐기려는 마음이 엿보이는 그림이다.

　마을을 벗어나면 들판이 보이고 그 끝에 험준한 산세가 그대로 드러난 설산이 늘어서 있다. 사냥꾼이 있는 곳에서 오른쪽 끝 설산까지는 꽤 먼 거리다. 거리감이 살아 있으면서도 등장하는 모든 사물이 똑똑하게 보이는 것은 눈 풍경에서만 느낄 수 있는 매력이다. 마치 우리가 언덕 가운데 서서 마을을 내려다보는 듯한 느낌까지 들게 만든다.

　눈 속에서는 모든 것이 뚜렷한 존재감을 보여준다. 심지어 하찮은 잡초까지. 이런 눈 풍경이 주는 교훈은 인간이 미물과 별다르지 않다는 깨달음이다. 브뤼헐이 극명한 설경으로 얘기하고 싶었던 것이다.

　이 그림의 마침표를 찍는 것은 청회색 하늘이다. 어두운 하늘 덕에 눈 속 마을이 더욱 포근해 보인다.

• 술을 좋아했던 김명국은 술기운으로 그림을 그렸다. 이 그림도 그렇다. 나귀 탄 사람은 섬세하고 얌전한 필치로 그렸지만, 나무나 산은 거칠고 힘찬 필치가 호방하다. 마치 두 사람이 합작한 것처럼 달리 보인다.

❶ 하늘을 옅은 먹으로 칠하고 산을 여백으로 처리하는 것은 설경을 나타내는 효과적인 방법이다.

❷ 이 그림은 위쪽 봉우리로부터 가운데 집을 거쳐 나귀 탄 사람으로 내려오는 흐름을 가지고 있다. 여기에 변화를 주는 요소로 화면 아래 오른쪽 짙은 먹으로 그린 바위, 가운데 역시 짙은 먹으로 그린 나뭇가지 그리고 산 중턱에 비죽 나온 나무로 연결되는 흐름이다.

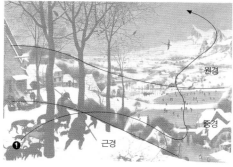

• 원근의 방향이 또렷한 그림이다. 사냥꾼 무리가 있는 언덕이 근경, 언덕 아래 마을부터 가운데 언덕까지가 중경 그리고 그 뒤로 펼쳐진 들판과 산이 원경이다.

❶ 언덕에서 내려다보는 각도로 그림의 흐름이 나타나 있다. 왼쪽 사냥꾼 무리가 걸어가는 방향으로부터 언덕 아래 다리, 스케이트를 즐기는 사람들이 있는 언 강, 그 뒤에 있는 교회, 들판을 거쳐 날카로운 봉우리에 이르는 것이다.

주세페 아르침볼도 <법학자>
캔버스에 유채, 64×51cm, 1566년, 스톡홀름 국립미술관

지금도 통하는 16세기의 상상력

● ●

주세페 아르침볼도 <법학자>

'착시'는 잘못 보거나 제대로 판단하지 못하고 다르게 보는 것이다. 눈속임이다. 그런데 이것이 유쾌한 상상을 불러일으키거나 환상의 세계로 이끌어주는 경우가 많다. 서양 미술은 이러한 눈속임 안에서 자라온 예술이라 해도 지나치지 않다는 생각이다. 가장 큰 눈속임이 원근법이다. 평면을 입체로 보게끔 만드는 착시 현상의 주범이기 때문이다.

후기 르네상스를 살다 간 이탈리아 화가 주세페 아르침볼도(1527~1593)가 보여준 눈속임의 미학은 오늘날의 작가들에게도 상상력을 불러일으킬 만큼 시간을 뛰어넘는 힘을 지닌다. 아르침볼도는 매너리즘 화가로 불린다.

레오나르도 다빈치, 미켈란젤로, 라파엘로 등 거목의 그늘 속에서 나타난 매너리즘은 창의성보다는 손재주나 기교, 과장된 수법의 인위적 구성을 중시하는 경향의 미술이다. 대가의 시대가 낳은 후유증으로 평가절하되고 있지만 나름대로 새로운 예술을 향한 시대적 몸부림이었다는 것은 사실이다. 그러한 몸부림 중 하나가 상상력을 자극하는 환상적 세계에 대한 도전이었다. 아르침볼도는 이러한 도전에서 승자로 살아남은 작가다.

'법학자'라는 제목을 붙인 이 작품을 보자. 한눈에도 인상 고약하고 권위적인 인물의 초상화로 보인다. 그러나 이 그림은 초상화가 아니다. 여러 개의 각기 다른 사물을 결합시켜 혐오스러운 얼굴의 인물처럼 보이게 그린 것이다. 닭 몸통(마치 전기구이 통닭처럼 보인다)이 이마와 볼을 형성하며 얼굴 전체의 고집스러운 이미지를 연출한다. 눈썹과 눈, 코는 털 뽑힌 새가 기묘한 자세로 얹혀 고약한 인상을 강조하고 있으며, 비틀린 물고기가 신경질 많아 보이는 입과 옹졸해 보이는 턱, 그리고 융통성 없어 보이는 턱수염을 대신하고 있다. 법학자의 권위를 상징하는 검은 옷과 흰 셔츠는 파일에 싸인 서류철로 꾸며져 인물의 목과 가슴을 차지하고 있다. 불룩 나온 배는 두툼한 법전으로 채워져 욕심 많은 법학자의 속내를 보여주는 것 같다.

법을 만들고 연구하며 집행하는 사람들은 언제나 지배 계급에 속했다. 따라서 이들은 약자의 수호자가 되기보다는 체제를 옹호하는 편에 서 있

는 경우가 많았다. 즉 강자의 도구로 쓰였다. 아르침볼도의 생각도 이와 크게 다르지 않았던 것 같다. 이 그림이 그걸 말해준다.

450여 년 전 법학자의 이미지는 지금까지도 크게 달라진 게 없는 것 같다. 때문에 이 그림은 기법과 내용 면에서 현대 미술과 같은 위치에 놓아도 결코 빠지지 않는다. 아르침볼도의 기발한 이미지 창출 방식은 20세기 초 현실주의의 선구적 역할을 했으며, 오늘날 광고에도 영향을 미칠 만큼 아직까지 막강한 생명력을 지니고 있다. 그의 작품이 단순한 눈속임에서 끝나는 것이 아니라 분명한 내용을 바탕으로 하고 있기 때문이다. 즉 이미지를 만들기 위해 소품으로 동원되는 사물은 고유의 성격을 그대로 갖고 있지만(닭 몸통, 물고기 등) 이들이 결합하면 전혀 새로운 이미지(고약한 인상의 법학자)로 바뀐다는 것이다.

아르침볼도는 기상천외한 상상력으로 시대를 풍자하는 위력을 인정받아 고국은 물론 오스트리아, 독일 등지에서 궁정 화가로 활동했고, 황제의 측근에서 컬렉션을 관장하며 궁전 건축, 무대 디자인에도 관여했다. 이처럼 생전에는 큰 성공을 누렸지만, 세상을 떠난 후 세상으로부터 잊혀져버렸다. 작품의 감상 가치보다는 아이디어에 충실한 그림이었기 때문일 것이다. 그의 작품이 재평가되기 시작한 것은 19세기 말부터다. 이 시기부터 일어난 새로운 미학의 구미와 맞아떨어졌기 때문이리라.

디에고 벨라스케스 <시녀들>
캔버스에 유채, 318×276cm, 1656년, 마드리드 프라도 미술관

영원한 문제작

● ●

디에고 벨라스케스 <시녀들>

미술사에 획을 긋는 작품을 '문제작'이라고 부른다. 대부분 사회적 가치를 깨거나 미술 표현의 관습을 뛰어넘어 새로운 형식을 만들어낸 작품들이다. 이런 작품들은 발표와 함께 사회적 물의를 일으킨다. 그리고 충격의 정도에 따라 미술사 진보의 발걸음은 속도를 조절했다. 문제작의 파격은 새로운 가치로 정착되면서 생명을 다한다. 이를테면 서양 미술사상 최고의 문제작으로 불렸던 마네의 <올랭피아>도 현재의 눈으로 보면 새로운 파격으로 다가오지 않는다는 말이다.

그런데 여전히 새로운 가치를 창출하면서 문제작의 생명을 지속하는

작품이 있다. 발표된 지 360여 년이 지났는데도 논쟁이 끊이지 않고 새로운 해석을 요구하는 작품. 작가들에게 가장 많은 영감을 불러일으키면서 아직도 모티프를 제공하는 작품. 그래서 작가들이 서양 미술사상 최고의 문제작으로 꼽는 작품이 바로 디에고 벨라스케스(1599~1660)의 〈시녀들〉이다. 그 생명력은 서양 회화의 영원한 본질인 환영주의를 완벽하게 소화하고 있다는 점에서 비롯된다.

이 작품은 왕(스페인 펠리페 4세)의 여름 휴양 별장을 장식하기 위해 그린 것이다. 왕의 총애를 받았던 벨라스케스가 마르가리타 공주의 초상을 기발한 발상으로 제작해 왕에게 선물한 것이라고 한다. 그림 속 장소는 마드리드 알카사르 궁전에 있었던 작가의 작업실이다. 벨라스케스가 캔버스 앞에 서 있고, 화면 중앙엔 다섯 살짜리 공주가 시녀들과 함께 앙증맞은 포즈를 취하고 있다. 그 옆에는 난쟁이와 어릿광대 그리고 개가 앉아 있다. 인물이 배치된 것은 화면의 절반도 안 되는 아랫부분이다. 나머지는 어두운 공간인데 기하학적 구성을 취하고 있다. 천장과 벽에 붙은 사각형의 그림들 때문이다. 공간의 느낌을 표현하기 위한 의도적 구성인 듯하다.

그림 속 벨라스케스가 그리고 있는 것이 과연 공주의 초상화일까. 공주의 초상이 주제라고 주장하는 이들은 공주가 모델을 서고 있다가 작가의 화실을 방문한 왕과 왕비를 보고 인사하는 장면이라고 해석한다. 왕 부처

는 공주의 머리 위 작업실 벽면에 걸린 거울 속에 비친 모습으로 등장한다. 그런데 여기에는 다소 무리가 있다. 그림 속 캔버스는 개와 함께 가장 앞쪽에 배치돼 있다. 작가는 캔버스에서 조금 물러나 있고, 그 사이에 공주와 시녀들이 있는 셈이다. 이런 구성으로 볼 때 벨라스케스가 그리고 있는 것이 공주라고 하기에는 이치에 맞지 않는다. 이는 모델을 캔버스 바로 앞에 두고 그리는 꼴이다.

그런가 하면 작가가 그림 속 캔버스에 그리고 있는 것이 왕 부처의 초상화라는 해석도 있다. 일리가 있다. 작가는 통상 모델과 자신이 그린 상태를 비교하기 위해 캔버스로부터 조금 물러나곤 한다. 그림 속 벨라스케스의 포즈가 꼭 이런 분위기다. 그러니까 왕과 왕비는 작가가 바라보고 있는 곳, 공주가 눈인사를 보내는 곳에서 모델로 포즈를 취하고 있는 것이다. 그 모습이 그림 뒤쪽 거울 영상으로 보인다. 여기서 묘한 환영이 완성되는 것이다. 즉 그림 속에서 작가는 왕 부처의 초상을 그리고 있는 가운데, 모델은 그림 앞쪽 바깥 부분에 서 있으며, 그 뒤에서 우리가 이 그림을 보고 있는 셈이다.

에두아르 마네 <풀밭 위의 식사>
캔버스에 유채, 208×264.5cm, 1863년, 파리 오르세 미술관

관습의 빗장을 연 알몸 여성

• •

에두아르 마네 <풀밭 위의 식사>

시대의 흐름을 바꾸는 것을 혁명이라고 한다. 혁명은 새로운 가치관을 세우고 인류의 삶을 바꾸어놓는다. 농업 기술, 공업 기술, 과학적 발견과 발명, 정치 체제 같은 것을 통해 새로운 세상으로 나아가는 물꼬를 터준다. 덕분에 인간의 삶은 다양함과 풍요로움을 갖게 된 것이다.

　서양 미술사에도 이 같은 '혁명'으로 불리는 작품들이 있다. 에두아르 마네(1832~1883)의 〈풀밭 위의 식사〉가 바로 그런 작품이다. 마네가 서른한 살 때 그린 이 작품은 현대 미술로 나아가는 대문의 빗장을 열어젖힌 역사적 의미를 지닌 것으로 유명하다. 당시 화가의 등용문이었던 '르 살롱'전에

서 "음란하고 저속하다"는 이유로 거부당해 '낙선작 전시회'를 통해 발표했지만 엄청난 비난의 대상이 됐던 작품이다.

사람들은 이 그림에서 왜 그토록 분노에 가까운 충격을 받았을까. 그때까지 한 번도 생각하지 못했던 세상을 처음 보여주었기 때문이다.

어떤 세상일까. 그림 속으로 들어가 마네가 보았던 세상을 만나보자.

이 그림은 지금 봐도 당혹스럽다. 정중하게 차려입은 두 남자 앞에서 알몸을 드러내고 천연덕스럽게 우리를 쳐다보는 여자 때문이다. 그것도 숲속 풀밭에서 점심을 먹기 위한 포즈라니……. 이 그림의 모티프는 르네상스 시대 이탈리아 화가 마르칸토니오 라이몬디의 〈파리스의 심판〉에서 따온 것이다. 특히 앉아 있는 세 사람의 포즈가 거의 비슷한데, 라이몬디 그림에는 모두 누드로 그려져 있다.

알몸의 여자가 등장한 그림은 마네 이전에도 많았다. 하지만 이런 그림의 누드는 신화라는 옷을 입고 있었다. 신이나 요정의 모습이었던 것이다. 그래서 아무리 노골적인 포즈를 취한 알몸이라도 사람들은 여자로 느끼지 않았다. (하지만 과연 그랬을까?) 그런데 마네가 파리 시내를 걸어다니던 여자를 발가벗겨 그림에 등장시켰다. 사람들은 마네의 그림에서 살아 숨쉬는 여자의 알몸을 느꼈던 것이다. 그 여자는 마네의 많은 그림에 등장하는 빅토린 뫼랑으로, 유명 모델이자 화가 지망생이었다. 그리고 두 남자도 마네

의 동생과 친구다. 이처럼 현실 속의 인물을 등장시켜 상식 밖의 장면을 연출해놓았으니 스캔들이 될 수밖에 없었다. 만약 그림 속 남자들도 옷을 벗은 것으로 그렸다면 스캔들이 그토록 커지지는 않았을 것이라는 의견도 있다. 여기에 사람들의 반감을 더욱 부추긴 것은 벌거벗은 여성의 천연덕스러운 시선이다. 고개를 완전히 옆으로 돌려 정면을 바라보는 그녀의 시선은 우리와 눈을 마주치고 있다. 그 태도가 너무도 당당하다.

마네는 왜 이런 그림을 그린 것일까. 그것은 회화가 신화나 역사를 재현하거나 현실을 그대로 모방하는 것이 아니라 작가가 창조하는 독자적인 세계를 담아내야 한다는 스스로의 소신을 위한 것이었다. 이 그림에서 나무 그늘 속의 여성은 밝게 빛나며 우리의 시선을 끌어모은다. 구성도 그녀를 위한 것으로 짜여 있다. 오른쪽에 비스듬히 누운 남자의 시선은 오른손과 더불어 여성을 향하고 있다. 화면 왼쪽 아랫부분에 어지럽게 늘어놓은 옷과 점심을 위한 음식들도 우리의 시선을 여성 쪽으로 이끈다. 삼각형 포즈로 안정감을 주는 여성은 이 그림 속에서 가장 견고한 구성을 보여준다. 게다가 여성의 바로 뒤에 앉은 남자는 삼각형 구조를 반복하면서, 검은색 재킷을 입고 있어 여성의 배경처럼 보인다. 만약 이 여성을 옷 입은 것으로 그렸다면 그림은 어두워서 보이지 않을 것이다. 화면의 구성상 여성을 누드로 그려야 했던 것이다. 마네의 이런 생각이 회화를 독립적인 예술로서

한 단계 끌어올린 것이다.

또한 이 그림에서는 르네상스 이래 회화의 법칙처럼 지켜졌던 원근법의 전통도 무시되고 있다. 나무 그늘 사이로 보이는 강과 들판, 멀리 있는 하늘에서는 공간의 느낌이 나타나지 않는다. 오른쪽 남자 머리 뒤에 있는 배의 크기로 볼 때 강은 꽤 먼 거리에 있다. 그러나 강가에서 몸을 씻는 여자는 거인처럼 크게 보인다. 이 여자 때문에 원근감은 전혀 나타나지 않는다. 그러나 빛이 그림을 깊숙이 관통하고 있다. 화면 왼쪽 모서리 흩어진 정물에서 시작한 빛은 여성의 알몸에서 가장 빛을 발하고, 그 뒤 남성의 얼굴을 스쳐 강가에서 몸을 씻는 여성으로 이어지며, 그 뒤의 들판을 가로질러 화면 맨 뒤쪽에 위치한 하늘까지 다다른다. 빛이 이런 흐름을 타고 화면의 깊이를 나타낼 수 있는 것은 어둡게 처리한 숲 때문이다.

그림 속에는 숨은 동물도 있다. 왼쪽 아래 모서리의 개구리(속세를 상징)와 중앙 윗부분의 새(이상을 상징)가 그것이다. 그러나 꼼꼼히 살피지 않으면 보이지 않는다. 회화는 이상이나 현실 세계가 아닌 사물의 아름다움을 표현하는 것이라는 작가의 생각을 담은 것은 아닌지……. 그래서인지 이 그림에서는 누드의 생생한 아름다움만 보인다.

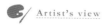

Artist's view

❶ 이 그림에서 작가는 알몸
여성이 잘 보이도록 여러 가
지 장치를 하고 있다. 어두
운 나무 그늘 속에 밝은 알
몸 여성을 배치한 것, 오른
쪽 비스듬히 누운 남성의 시
선과 손이 여성을 향하고 있
고, 앞쪽 어지럽게 널려있는
옷과 음식 역시 여성 쪽으로
우리의 시선을 이끌고 있다.
❷ 여성의 몸은 밝게 빛난
다. 삼각형 구도의 포즈 때
문에 더욱 견고해 보인다.
❸ 그림 가운데 강가에 있는 인물은 이치에 맞지 않는다. 배의 크기나 거리상으로 볼 때 거
인 같아 보인다. 덕분에 여성의 알몸에 머물러 있던 우리의 시선은 그림 속으로 빨려들어가
뒤편에 보이는 하늘로 빠져나간다.

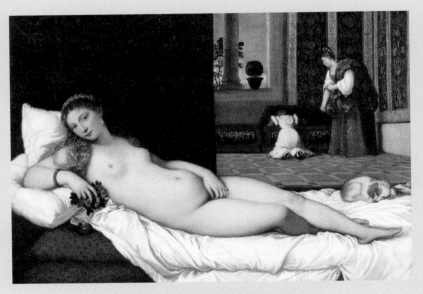

티치아노 베첼리오 <우르비노의 비너스>
캔버스에 유채, 119×165cm, 1537~1538년, 피렌체 우피치 미술관

에두아르 마네 <올랭피아>
캔버스에 유채, 130×190cm, 1863년, 파리 오르세 미술관

비너스의 알몸과 매춘부의 누드

● ●

티치아노 베첼리오 <우르비노의 비너스>,
에두아르 마네 <올랭피아>

알몸과 누드는 어떻게 다를까. 영어에서는 'naked(알몸)'와 'nude(누드)'로 구분하고 있다. 18세기 초 유럽의 다른 나라에 비해 예술적 교양이 일천했던 영국인들에게 나체가 예술의 중심 주제가 된다는 사실을 이해시키기 위해 쓰이기 시작했다는 것이다. 알몸은 옷을 벗은 무방비한 신체로 수치심과 동물적인 느낌을 주는 상태를 말한다. 그에 비해 누드는 건강하고 자신만만한 균형 잡힌 육체로 아름다움의 이미지를 뜻한다. 그러면 비너스의 누드와 매춘부의 알몸은 어떻게 다를까.

미의 모범에 담긴 속마음 〈우르비노의 비너스〉

벌거벗은 여성을 그린 작품을 보고 알몸과 누드를 분별하기란 쉽지 않다. 그런 경계에 놓여 있는 것이 티치아노 베첼리오(1488~1576)의 〈우르비노의 비너스〉다. 서양 미술사상 가장 요염한 누드화 중 하나로 꼽히는 이 작품은 노골적인 성적 환상을 불러일으키지만 현실의 여성이 아니라 미의 여신 비너스를 그린 것이다. 그런 이유로 섹슈얼한 이미지가 아니라 여체미의 모범을 보여주는 누드로 평가받고 있다. 이에 따라 그녀의 끈끈한 표정과 자세 그리고 음부를 가린 손조차 수줍음의 표현이라는 해석이 우세하다. 이런 분석을 내린 학자들은 티치아노의 다른 누드화에 비해 이 그림은 '정숙한 편'이라고 말한다. 실제로 비너스 주제의 누드화를 꽤 많이 그렸던 티치아노의 다른 그림을 보면 수긍이 가는 주장이다.

이런 주장에 힘을 실어주는 것이 그림에 등장하는 소도구들이다. 배경의 모녀지간처럼 보이는 두 여인은 혼례용 궤짝을 정리하는 듯 보인다. 비너스는 붉은 장미를 들고 있고 발치에는 개가 잠들어 있다. 이것들은 부부 간의 정절을 나타내는 상징으로 해석돼왔다. 이런 해석에도 불구하고 그림에서 느껴지는 것은 알몸을 보는 듯한 성적 환상이다. 매력적인 젊은 여성이 벌거벗고 침대에 누워 유혹하는 눈빛으로 우리를 바라보고 있기 때문이다.

이 작품의 비너스는 당시 미인의 기준이었던 몸매를 따르고 있다. 풍만하지 않고 적당한 크기의 사과 같은 가슴과 서양배처럼 볼록한 복부의 표현이 그것이다. 포즈는 같은 시대 선배 화가 조르조네의 〈비너스〉에서 따온 것이 분명하다. 조르조네의 비너스는 자연 풍경을 배경 삼아 잠들어 있는 모습이다. 티치아노는 배경과 얼굴, 오른손의 위치만 바꾸었을 뿐 자세는 거의 그대로 차용하고 있다.

　　티치아노는 정말 미의 여신을 통해 누드의 모범을 세우기 위해 이 그림을 그렸을까. 아니면 여성 누드는 모두 비너스를 그리면 용납됐던 관습의 보호막을 치고, 노골적인 알몸이 보여주는 성적 이미지를 표현하려는 속내가 아니었을까. 그림이 보여주는 느낌은 알몸 쪽으로 기우는 것이 솔직한 심정이다. 빨간색과 짙은 녹색, 흰색이 연출하는 은밀한 실내, 실크 같은 느낌의 침대보와 주름에서 일어나는 에로틱한 분위기, 보는 이를 유혹하는 듯한 도발적인 눈빛, 핑크빛 살결과 약간 몸을 비튼 자세가 그렇다. 이런 속내를 간파한 것은 마네였다. 그는 티치아노의 비너스에서 인간의 솔직한 성적 욕구를 발견했고, 현실 속의 살아 있는 인물을 모델로 세워 거의 같은 구성으로 그렸는데, 그것이 〈올랭피아〉다.

서양 미술사 최고의 스캔들 〈올랭피아〉

서양 미술사에서 최고의 스캔들을 일으킨 작품으로 에두아르 마네의 〈올랭피아〉를 꼽는 데 이의를 달 사람은 별로 없을 것이다. 마네는 이 작품과 〈풀밭 위의 식사〉 덕분에 서양 미술사 최고의 스캔들 메이커로 떠올랐고, 신세대 화가들에게는 존경의 대상이 됐다.

마네는 아방가르드적 기질이 있는 사람은 아니었다. 프랑스 상류층 명망가의 자손으로, 신사라고 불리는 원칙주의자였다. 그는 미술을 개혁한다거나 세상을 놀라게 해 자신의 존재를 드러내는 데는 관심이 없었다. 〈올랭피아〉 역시 자신이 본 사회 현실을 그대로 그린다는 생각에서 나온 작품이다.

이 작품이 발표되자마자 파리 사회는 분노에 가까운 반응을 보였다. 평단에서는 〈올랭피아〉를 두고 '시체' '암놈 고릴라' '인도 괴물'이라는 악평을 쏟아냈고, 작품을 훼손하려는 시민들 때문에 전시 기간 내내 경찰이 지켜야 할 정도였다. 그리고 마네는 스페인으로 피해야 했다.

사람들은 이 그림에 대해 왜 그토록 격정적인 반응을 보였을까. 그것은 누드에 대한 고정관념을 깨버렸기 때문이다. 서양 미술에서 여성의 누드는 이미 오래전부터 주요 주제로 자리 잡아왔다. 그러나 기존 누드는 비인격적이고 이상화된 것이었다. 완벽한 비례의 몸매에 털이 없는 대리석 같은

피부를 지녀야 했고 이국적 인물이거나 신화 속의 인물만을 대상으로 해야 했다. 특히 당시 인기 있는 누드화의 주인공은 '성'스러운(사실은 남성들의 성적 환상을 충족시키기 위한) 비너스였다.

그런데 마네가 그린 것은 비너스가 아니었다. 신화 속 인물 대신 누구나 알아볼 수 있는 현실 속 여인의 알몸을 고스란히 보여준 것이다. 〈올랭피아〉의 모델은 빅토린 뫼랑이다. 마네의 또 다른 문제작 〈풀밭 위의 식사〉에서 이미 알몸을 보여준 그녀는 인기 있는 모델이자 매춘부였다. 누드화에 비너스 대신 매춘부를 등장시켰으니 사회적, 성적 관습에 엄청난 도전을 한 셈이었다.

더구나 이 그림에는 여인의 숨결, 체취, 정면을 바라보는 에로틱한 눈길 등 손에 잡힐 듯한 생생함이 나타나 있다. 또 매춘부의 침실 분위기가 그대로 드러나 있다. 이런 분위기를 살리기 위해 마네는 손님이 가져온 꽃다발을 건네는 하녀를 흑인으로 처리했고 머리에는 최음제로 알려진 난초꽃을 그려 넣었다. 여기에 매춘부의 발치에다 꼬리를 바짝 치켜 올린 검은 고양이까지 등장시켜 성적 분위기를 한껏 고조시켰다.

마네는 왜 비너스를 매춘부로 둔갑시켰을까. 한마디로, 매춘부 전성시대였던 당시 사회 현실을 보여주기 위해서였다. 심지어 예술 작품의 가장 인기 있는 주제도 매춘부일 정도였으니까.

클로드 모네 <인상·해돋이>
캔버스에 유채, 48×63cm, 1872년, 파리 마르모탕 미술관

빛나는 캔버스

∙∙

클로드 모네 <인상·해돋이>

오늘날 미술 작품 중에서 가장 대중적 인기가 높은 것이 인상주의 회화다. 사람들은 왜 인상주의 회화를 가장 좋아하는 것일까. 이 시대 사회의 중추 세력인 시민 혹은 대중의 생각과 정서를 알기 쉽게 보여주기 때문일 것이다.

　서양에서 대중이 미술의 주제로 등장하기 시작한 것은 인상주의 회화 부터다. 그전까지는 왕이나 귀족, 종교 권력이 미술의 주제였다. 이들이 역사를 주도해왔고, 미술가들을 먹여 살렸기 때문이다. 따라서 미술가들은 이들의 생각과 정서에 맞는 그림을 제작할 수밖에 없었다. 그러다가 근대에 이르면서 사정이 달라지기 시작했다. 부를 거머쥔 시민 계급이 나타났

고, 이들이 역사의 중심으로 떠오른 것이다.

인상주의는 이러한 변화를 새로운 방법으로 담아낸 미술이다. 그런 이유로 서양 미술사에서는 근대에서 현대로 넘어오는 교량 역할을 했다고 평가한다. 한데 그 교량이 단순히 이쪽과 저쪽을 연결하는 통로로만 끝나는 것은 아니었다. 그것은 기존의 길과는 전혀 다른 길을 만들어 그곳으로 나아가도록 유도했다는 점에서 혁명적이라고 말할 수 있다. 그래서 인상주의를 '회화 혁명'이라고 부른다. 그러면 무엇이 새로운 길이었을까. 우선 미술을 바라보는 눈의 변화를 꼽을 수 있다. 인상주의 이전 미술은 그림 속에 왕의 업적이나 성서 이야기, 영웅담, 신화 같은 이야기를 집어넣는 것이었다. 이런 이야기를 보다 실감나게 나타내려고 여러 가지 표현 기법을 만들어냈던 것이다.

하지만 인상주의 회화에는 그런 이야기가 없다. 현실 속에서 작가가 인상 깊게 본 장면만을 그린다. 이 같은 생각을 집약시켜 보여준 최초의 그림 중 하나가 프랑스 르아브르 항구의 아침을 표현한 클로드 모네(1840~1926)의 〈인상·해돋이〉이다. 이 작품은 항구가 보이는 건물 창문에서 그린 것이라고 한다. 숙달된 필치로 새벽의 희뿌연 공기를 뚫고 깨어나는 근대 도시 모습을 현장에서 그린 것이다. 모네가 본 아침의 인상은 희뿌연 공기 속에서 선명하게 떠오른 태양뿐이었다. 자신이 인상 깊게 본 해돋이의 강한 이

미지만을 강조해 그린 것이다. 따라서 이 그림에는 분명한 윤곽을 가진 사물이 없다. 색채도 회색 톤으로 처리하여 화면 전체가 희뿌옇다. 주황색으로 꾹 눌러 찍은 태양과 물에 비친 그림자만 보일 뿐이다. 그리고 화면 중앙 아랫부분에 검은색으로 배를 그려 넣었는데 이로 인해 주황색 태양이 더욱더 뚜렷하게 보인다. 마치 밑그림처럼 보이는 이러한 기법은 당시 파리 미술계에 커다란 논란을 불러일으켰다. 1874년 파리에서 열린 '화가·조각가·판화가의 무명예술인협회전'에 선보인 이 작품은 바로 조롱거리가 되었다. 전람회를 보러 온 풍경화의 대가 조제프 뱅상이 작품 옆에 서 있던 미술 전문 기자 루이 르루아에게 이렇게 물었다.

"도대체 이건 무얼 나타낸 거요?"

"해돋이에 대한 작가의 인상이랍니다."

"인상! ……애들 색종이 놀이가 더 인상적이겠군."

이 상황은 다음 날 아침 신문에 게재됐고, 여기서 나온 '인상'이란 말이 인상파의 명칭이 되었다.

화가·조각가·판화가의 무명예술인협회전을 주도했던 신진 작가들은 새로운 주제와 화풍을 추구했기 때문에 기존 미술계로부터 철저히 외면당했다. 당시 화가로 성공하려면 반드시 프랑스 국가 주도의 연례 미술 행사인 '르 살롱'전에서 공식 인정을 받아야 했다. 르 살롱전에서 인정받으려면

역사적 사실이나 종교 또는 신화적 주제를 철저한 사실력으로 완성도 높게 그려내야 했다. 그런데 신진 작가들은 스케치한 듯한 화풍으로 현대 풍경 또는 당시 파리인의 생활상을 주제로 작품을 출품했으니 르 살롱전에서 받아들이지 않은 것은 당시로선 너무도 당연한 일이었다. 그래서 살롱을 통해 프랑스 미술을 지배하고 있던 기성 화단으로부터 벗어나 파리 시민 또는 대중들에게 인정받을 수 있는 방법을 찾았던 것이다. 이렇게 해서 탄생한 것이 무명예술인협회전이었고, 이것이 현대 미술의 새로운 미학을 품은 태반 구실을 하게 된 것이었다. 이를 주도한 작가들이 바로 인상주의의 핵심인 모네, 르누아르, 시슬레, 피사로, 드가, 세잔, 모리조, 부댕 등이었다.

희뿌연 항구의 아침 바다에서 모네가 진정으로 찾고 싶었던 것은 무엇이었을까. 그것은 아마 빛과 공기에 의해 순간순간 변하는 현실의 장면들이었을 것이다. 그리고 이것이 바로 인상주의의 미학이 되었던 것이다.

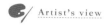

• 아침 강 안개 속에서 **빨간색 점으로** 보이는 해돋이 이미지를 강조한 그림이다.

• 해돋이의 한순간, 즉 태양이 가장 빨갛게 빛나는 순간을 포착하듯 그렸기 때문에 빠른 붓 터치로 휙휙 날려 그리듯 순간적으로 완성한 것이다.

❶ 강 한가운데 검은색 점처럼 보이는 배 때문에 강물에 반짝이는 태양빛이 더욱 생동감 있어 보인다.

❷ 이 그림에서 원근법이 나타난 부분은 세 척의 배다. 가운데에서 왼쪽으로 일정한 간격으로 배치한 배는 뒤쪽으로 가면서 점차 옅어지고 있다. 공기 원근법에 충실한 표현이다.

제임스 애벗 맥닐 휘슬러 <회색과 검은색의 구성, 화가의 어머니>
캔버스에 유채, 144×162cm, 1871년, 파리 오르세 미술관

추상의 시작

● ●

제임스 애벗 맥닐 휘슬러
<회색과 검은색의 구성, 화가의 어머니>

예술의 본질에 가장 가까이 다가서 있는 것은 음악이다. 음악가는 음을 모아 화음을 이루고 장엄한 하모니를 만들어낸다. 이렇게 만들어진 음악을 듣고 사람들은 여러 가지 이미지를 떠올린다. 하지만 음 자체는 구체적 이미지를 묘사하는 것이 아니다. 태생 자체가 추상인 음을 가지고 음악가들은 어떻게 구체적 이미지를 만들어내는가? 그것은 음을 배열하고 조합해내는 기술에 의해 가능하다. 이를 작곡이라 하는데, 구성의 진수를 보여주는 예술이다. 그래서 작곡과 구성을 콤퍼지션(composition)이라고 부르는 것이다.

미술에서도 음악의 이러한 태도를 따라 하려는 시도가 있었다. 인상주의가 쇠퇴하던 19세기 말의 일이다. 이를 미술사에서는 '예술을 위한 예술'이라고 부른다. 회화에서 음악의 구성적 방식을 처음 시도한 이는 제임스 애벗 맥닐 휘슬러(1834~1903)다. 미국에서 태어났지만 런던과 파리에서 활동한 그는 당시 국제적 양식으로 유행하던 인상주의의 세례를 받고 파리 미술계에서 인정을 받았다. 따라서 초기 작품에서는 인상적 풍경을 훌륭히 소화하고 있다. 휘슬러가 미술 언어만이 가질 수 있는 독특한 어법이 있다는 것을 깨닫게 된 데는 일본 미술의 영향이 크다. 대부분의 인상주의 화가들처럼 휘슬러도 일본 미술에 매료됐다. 그가 일본 미술에서 배운 것은 회화가 공간을 표현하는 것이 아니라 평면 구성이라는 것, 선명한 색조로 감정을 나타낼 수 있다는 것, 특정 부분을 섬세하게 그려 강조한다는 것 등이었다. 그는 이를 응용하여 평면적이면서도 장식적인 화면을 연출함으로써 회화 자체가 보여줄 수 있는 고유의 아름다움을 찾으려고 했다. 이런 노력의 결과가 음악적 구성 방식을 회화에 도입하는 것이었다.

그는 회화의 선, 형태, 색채가 음악에서의 음과 같다고 여겨, 작곡가가 음을 구성하듯이 화면 속에서 어떻게 배치하고 조합할 것인가를 자기 그림의 목표로 삼았다. 심지어 "음악가가 음을 모아 화음을 이루고 장엄한 하모니를 만들어내듯이 화가도 그와 같은 생각으로 그림을 그려야 한다"고 말

할 정도였다. 그래서 그의 작품 제목에는 음악 용어가 많이 사용되고 있다.

이 그림은 휘슬러의 생각을 잘 보여주는 대표작이다. 국내에서도 상영됐던 코미디 영화 〈미스터 빈〉에 등장해 우리에게도 낯익은 그림이다. 자신의 어머니를 모델 삼아 그린 초상화다. 인물을 보고 그린 것임에도 '회색과 검은색의 구성'이라는 제목을 달았고, 부제로 화가의 어머니를 붙였다. 단순히 초상을 그린 것이 아니라는 자신의 의도를 확실히 밝히고 있는 대목이다.

사실 이 그림에서 휘슬러의 속내를 명쾌하게 읽어내기는 쉽지 않다. 우선 인물을 너무나 실감나게 그렸기 때문에 보통은 잘 그려진 초상화로 보기 쉽다. 더구나 차분하고 묵직한 색조와 단정한 포즈 탓에 노부인의 이미지가 훌륭하게 표현돼 있다.

그러면 그림 속으로 조금 더 들어가 작가의 생각을 탐색해보자.

이 그림을 집중해서 보면 공간감을 느낄 수 없다는 것을 알게 된다. 지극히 사실적인 그림인데도 평면적으로 보인다. 왜 그럴까. 검은색 때문이다. 인물의 검은 옷이 벽면 아래쪽 검은 띠와 왼쪽 검은 커튼과 연결되면서 화면의 공간감을 없애버렸다. 그리고 벽면 중앙에 걸린 액자가 이를 거들고 있다. 벽에 착 달라붙어 두께라곤 느낄 수 없는 흰색 바탕에 검은 띠를 두른 액자는 이 그림에서 가장 잘 보인다.

평면화된 화면을 통해 작가가 노린 것은 구성이다. 때문에 이 그림에서는 섬세한 구성의 묘미가 보인다. 여기에는 인물의 곡선과 나머지 부분의 직선으로 나뉘어 있다. 이처럼 대비되는 두 가지 성격의 형태가 빚어내는 긴장미가 일품이다. 인물의 자세도 치밀한 구성을 띠고 있다. 머리에서 엉덩이까지의 수직선과 무릎까지의 수평선 그리고 발까지의 선이 거의 같은 길이로 3등분돼 있다. 때문에 배경의 기하학적 형태들과 무리 없이 어우러진다.

화면 맨 아래쪽을 훑고 타원을 그린 치마 선은 발로 연결되고 다시 커튼의 수직선, 벽면 하단 수평 검은 띠로 이어지면서 그림의 뼈대를 이룬다. 화면 정중앙에 인물의 맞잡은 손은 검은색 면 속에서 흰 점처럼 보이고, 벽면에 걸린 두 개의 액자 간격 한가운데에 인물의 머리를 배치한 것도 계산된 구성의 결과다.

이런 이유로 이 그림은 반세기 후에 나타나는 기하학적 추상의 선구로 꼽힌다.

• 사실적인 표현인데도 평면적
으로 보이는 이유는 인물의 검은
색 때문이다.
이 그림에서 인물을 빼면 수직,
수평선만으로 구성한 추상화 같
은 느낌이 들 것이다.
❶ 앉아 있는 인물은 자연스러
워 보이지만 이치에 맞지 않는
비례로 그려져 있다. 머리에서
엉덩이, 엉덩이에서 무릎, 무릎
에서 발끝이 거의 비슷한 비례로
3등분되어 있다. 이치에 맞으려

면 엉덩이-무릎, 무릎-발끝이 같은 비례며 엉덩이-머리는 이보다 3분의 1 정도 길어야 정
상이다. 왜 그랬을까. 화면 전체에 맞는 구성을 위해서다. 그런데도 자연스러워 보이는 것은
인물의 검은색 옷이 평면화되어 있기 때문이다.

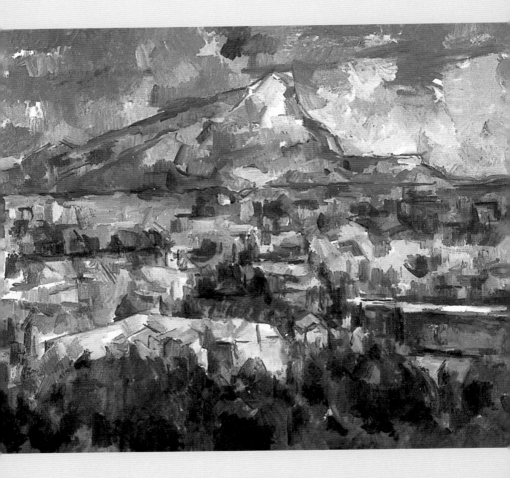

폴 세잔 <생트 빅투아르 산>
캔버스에 유채, 73×91cm, 1904~1906년, 필라델피아 미술관

회화는 현실이 아니다

● ●

폴 세잔 <생트 빅투아르 산>

현대 미술을 쉽게 이해할 수 없는 것은 '감상하는 미술에서 생각하는 미술'
로 바뀌었기 때문이다. 미술 표현의 주된 관심사가 '무엇을 그렸느냐'에서
'어떻게 그렸느냐'로 옮겨갔기 때문이다. 무엇을 그렸는지는 감상을 통해
내용을 찾아내면 이해되고 때론 감동받기도 한다. 그러나 '어떻게 그렸는
지'는 표현 방식의 문제로 관찰해야만 이해할 수 있다. 관찰을 통해 작품의
재료나 방법을 찾아내고, 이것이 이론적으로 타당한지 혹은 미술사적으로
가치가 있는지 등을 따져보는 것이야말로 현대 미술에 한 발짝 더 다가설
수 있는 길이다.

이처럼 미술이 특정 이야기(내용)를 포장하는 수단에서 벗어나 포장 자체에만 관심을 갖게 되면서 다양한 포장술이 등장했고, 그에 맞춰 항상 포장의 방법과 사용한 재료를 설명하는 매뉴얼이 따라붙게 되었다. 이 매뉴얼이 미술 평론이다. 따라서 현대 미술은 매뉴얼을 모르면 이해할 수가 없게 됐다.

이 같은 미술의 새로운 원리를 처음 제시한 이는 폴 세잔(1839~1906)이다. 세잔의 독창적 회화가 등장한 이후, 서양 미술은 3,000여 년 이상 지켜온 '현실 세계 재현'의 원리를 버리고 미술만이 가질 수 있는 새로운 세계를 추구하기 시작했다.

인상주의가 무르익던 시절에 화가의 길로 들어선 세잔은 인상주의자들이 자연을 해석하는 방식에 회의를 느꼈다. 인상주의자들은 빛의 반사로 망막에 생긴 영상을 통해 자연 만물을 해석했으며, 회화는 이것을 그리는 것이라고 생각했다. 그러나 세잔은 빛에 의해 순간순간 변하는 영상은 자연 만물의 본모습이 아니라고 생각했다. 어둠 속에서도 자연 만물은 늘 존재하는 것이니까. 세잔은 이러한 본모습을 그리고 싶어 했다.

이를 위해 세잔은 고향 엑상프로방스로 내려와 수도자 같은 생활을 하면서 회화 연구에 몰두했다. 그 결실로 나온 작품 중에서 가장 대표적인 것이 〈생트 빅투아르 산〉이다. 그는 이 산을 소재로 60여 점에 달하는 작품을

그렸다고 한다. 이쯤 되면 세잔에게 생트 빅투아르 산은 풍경의 주제가 아니다. 자신의 회화 연구에 가장 좋은 모델이었던 것이다. 이 산을 그리다가 결국 죽음을 맞은 것을 보면 그가 이 산을 얼마나 좋아했는지 알 수 있다. 세잔은 생트 빅투아르 산을 그리기 위해 줄곧 장소를 바꿔가며 야외 작업을 했다. 1906년 10월 15일에도 그는 이 산과 마주하고 야외 이젤에 놓인 캔버스와 씨름했다. 그림에 몰두해 있었기 때문에 갑자기 불어닥친 폭풍우를 피할 길이 없었다. 이때 걸린 폐렴으로 일주일 후 죽음을 맞은 것이다.

이 그림을 보면 딱딱한 느낌의 붓 터치가 가장 먼저 눈에 들어온다. 마치 레고 블록을 조립한 듯한 견고함이 느껴진다. 자연을 구성하는 본질적인 형태가 큐빅(세잔은 자연을 원통, 원뿔, 구로 파악함)으로 이루어졌다는 자신의 생각을 담아낸 결과다. 그리고 서양 회화의 전통적인 원근법이 무시되었다. 하늘과 산은 거의 같은 색조와 붓 터치로 평면화돼 있다. 단지 산의 외곽선이 하늘과 산을 구분짓고 있을 뿐이다. 마찬가지로 화면의 반 이상을 차지하고 있는 마을과 숲도 무질서하게 보이지만 계산된 규칙으로 처리한 붓 터치 덕분에 평면으로 보인다. 그런데도 이 그림에서는 공간의 깊이가 느껴진다. 색채의 성질을 이용하여 원근과 공간감을 나타냈기 때문이다. 즉 화면 아랫부분의 숲은 어둡고 차가운 색조로 처리하여 안정감과 가까운 느낌을 주며, 중간의 마을은 밝고 따뜻한 색조로 아늑한 정취를 느낄

수 있다. 반면 원경에 속하는 산과 하늘은 차가운 색조로 처리하여 시야에서 멀어지게 했다.

주황이나 갈색, 붉은색처럼 따뜻한 느낌을 주는 색채는 눈에 빨리 띄기 때문에 가깝게 느껴지는 반면, 청색 계열은 차가운 느낌이어서 눈에서 멀어지는 느낌을 준다. 그리고 밝고 어두운 차이가 심하면 눈에 빨리 들어오기 때문에 가까워 보인다. 이러한 색채의 성질을 이론적으로 정리할 수 있게 된 것은 인상주의 미술 덕분이다. 세잔은 회화를 색채의 성질과 붓질로 화면을 구성하는 것이라고 생각했다.

이 그림은 산의 힘찬 모습이나 숲속 마을의 아기자기한 조화를 나타내기 위해 그린 것이 아니다. 풍경의 정취를 재현하려는 것이 아니라, 화면의 견고하고 완벽한 구성을 위해 풍경을 이용하고 있는 것이다. 즉 회화라는 독자적 공간을 꾸미기 위해 현실 풍경을 빌려왔다고 할 수 있다.

만년작에 속하는 이 그림은 입체파 탄생에 결정적인 계기를 만들어주었다.

Artist's view

어둡고 차가운 색 ❶

❷

밝고 따뜻한 색

어둡고 차가운 색

밝고 따뜻한 색

어둡고 차가운 색

• 세잔은 자신의 작업실 근처에 있는 이 산을 직접 보고 그렸다. 현장 풍경화인데도 추상화처럼 보이는 것은 색채와 선으로 짜 맞추듯 화면을 구성했기 때문이다.

• 색채의 성질을 이용한 원근 효과로 화면의 공간감을 연출하고 있다. 즉 밝고 어두운 부분을 교차시켜 배치하거나 따뜻한 색을 앞에, 차가운 색을 뒤에 배치하는 방법이다.

❶ 전통적 원근법을 무시하고 선으로만 하늘과 산을 구분해놓았다.

❷ 붓 터치를 일정한 크기로 대립시켜 견고한 입체감을 주는 방식은 피카소에게 영향을 주어 입체파의 탄생 배경이 되었다.

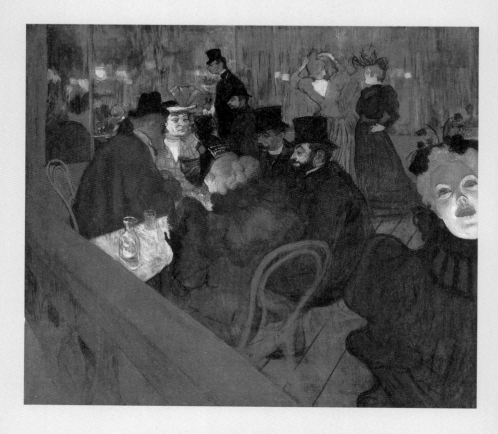

툴루즈 로트레크 <물랭 루주>
캔버스에 유채, 141×123cm, 1894~1895년, 헬렌 브릭 바르렛 메모리얼 컬렉션

유흥 문화의 그늘 속에 핀 꽃

· ·

툴루즈 로트레크 <물랭 루주>

19세기 유럽은 산업화의 열풍이 거세게 불고 있었다. 그 바람이 '도시'를 만들었다. 도시의 화려한 표정은 유흥 문화로 나타났다. 유흥 문화의 등장은 문화 생산의 주체를 귀족에서 시민으로 바꾸어놓았고 이에 따라 예술도 시민들 입맛을 따라가게 되었다. 미술에서는 인상주의가 시민 식단 메뉴에 들어간 예술이 되는 셈이다.

이러한 흐름에 진한 색깔을 칠한 화가가 바로 앙리 드 툴루즈 로트레크 (1864~1901)다. 프랑스 전통 귀족 가문에서 태어난 로트레크는 부모의 근친혼과 어린 시절에 입은 골절상으로 열세 살 이후 다리의 성장이 멈춘, 불행

한 운명을 지닌 인물이었다. 난쟁이 같은 신체와 추한 외모라는 굴레는 그림의 천부적 재능으로 보상받을 수 있었다. 결국 로트레크는 삶의 장애를 디딤돌 삼아 서양 근대 미술을 가로질러 현대 미술로 통하는 혁신적인 업적을 쌓은 불세출의 화가가 되었다.

미술사에서는 그를 후기 인상주의 화가 대열에 올려놓지만, 로트레크의 예술을 이렇듯 역사적 도식으로만 재단하는 데는 무리가 있다. 그가 현대적 의미의 포스터를 처음 만들었을 뿐 아니라 포스터와 그래픽, 판화를 수백 점이나 제작했다는 점, 유흥 문화를 본격적인 예술의 주제로 끌어올렸고, 소외 계층의 내면과 동성애 등을 주제로 삼았다는 점 때문이다. 이런 면모로 미루어 로트레크는 포스트모더니즘 미술의 선구자로 평가받아야 한다.

특히 로트레크는 매춘부의 진솔한 모습을 처음 그린 화가로도 유명하다. 그는 실제로 사창가에서 살면서 많은 작업을 했는데, 그중에는 상당히 외설적인 내용도 있다. 또 포주의 주문에 따라 매음굴 응접실 장식을 위한 그림도 제작했다. 이러한 분위기는 19세기 말 파리에서 새로운 추세로 인정받던 시절이었다. 이에 따라 매음굴의 내부 장식에 유명 화가들이 종종 참여했는데, 심지어 1900년 파리 국제박람회에서는 한 매음굴의 내부 장식이 인테리어상을 받기도 했다.

로트레크 예술의 혁신성을 보여주는 대표적인 작품을 보자. 그가 즐겨 찾았던 파리의 유명 극장 식당 '물랭 루주'의 에피소드 중 하나를 담은 작품이다. 이러한 종합 유흥 시설은 당시 화가를 비롯한 많은 예술가들에게 창작 욕구를 불러일으키는 새로운 문화 시설이었다.

이 그림에 등장하는 인물들의 면면은 모두 로트레크와 친숙한 사람들이다. 오른쪽의 밝은 조명을 받은 여인은 당시 많은 화가들의 작품에 나타났던 메이 밀턴이라는 무희로 로트레크가 즐겨 그렸던 인물이다. 화면 중앙에 모여 앉은 사람들 역시 당시 내로라하던 연예인과 사교계의 거물들이라고 한다. 그 뒤로 서 있는 두 명의 여인도 당시 유명했던 무희인데, 로트레크 그림의 단골 모델이었다. 그림 속에는 로트레크 자신도 있다. 그림 중앙 뒤편에 두 명의 남자가 보이는데, 앉아 있는 것처럼 보이는 이가 작가다. 뒤에 있는 키 큰 인물은 로트레크의 조카인데, 자신의 작은 키를 회화화시키기 위해 의도적으로 배치한 것이라고 한다.

그림 전체의 느낌은 연극적인 분위기다. 삶이 연극적이라고 여긴 작가 생각의 결실이다. 조명으로 화려하게 보이도록 강조한 얼굴 표정들은 하나같이 어둡고 부자연스럽다. 유흥 문화의 화려한 얼굴 뒤에 감춰진 어두운 진실을 말하고 싶은 것이다. 도시의 찬란함은 어둠 때문에 더욱 빛을 발한다. 그 어둠 속에서 로트레크는 36년 동안 인공광처럼 살다 스러진 것이다.

조르주 쇠라 <그랑드 자트 섬의 일요일 오후>
캔버스에 유채, 207×308cm, 1884~1886년, 시카고 미술관

과학적 회화

●●

조르주 쇠라 <그랑드 자트 섬의 일요일 오후>

요절한 천재. 그들은 불꽃놀이의 폭죽처럼 살면서 서양 미술사에 화려한 빛을 새겼다. 초기 이탈리아 르네상스를 이끌었던 마사초는 27년을 살았고, 천재의 시대인 전성기 르네상스를 살았던 조르조네는 서른두 살에 삶을 마감했다. 극적인 구성과 명암법을 창안한 바로크 회화의 이단아 카라바조와 생동감 넘치는 붓질로 현대 회화의 초석을 다진 고흐, 프랑스 로코코 회화를 완성한 와토는 모두 서른일곱 살에 요절했다.

이 반열에 이름을 올린 또 한 사람의 천재가 조르주 쇠라(1859~1891)다. 그가 이 세상에 있었던 시간은 고작 32년이었다. 미술사가들은 쇠라가 좀

더 오래 살았더라면 세잔과 같은 대가가 되었을 것이라고 한목소리로 입을 모은다. 인상주의에 색채학적 과학 이론을 도입해 논리적인 회화를 만들었기 때문이다.

수많은 색점을 찍어 형체를 만들어내는 이 방법을 쇠라는 광학적 회화라고 불렀다. 형태를 그리거나 색채를 칠하는 것이 아니라 순색의 작은 색점을 화면에 꼼꼼하고 체계적으로 찍는 것이었다. 색맹 검사표처럼 보이는 쇠라의 작품은 어느 정도 거리를 두고 봐야 형체, 색감, 명암 등이 나타난다. 이를 미술평론가 펠릭스 페네옹이 '점묘법'이라고 이름을 붙이면서, 분리주의 혹은 신인상주의로 서양 미술사에 입적하게 된다.

쇠라의 이러한 혁신적인 회화 기법은 많은 인상주의 화가들에게 영향을 끼친다. 신인상주의라고 부르는 이유는 인상주의 미술 이론을 새로운 방향으로 발전시켰기 때문이다. 즉 빛과 색채에 대한 연구와 근대적인 삶을 주제로 삼는 것은 인상주의와 같지만, 회화에 대한 생각은 전혀 달랐다. 인상주의 화가들은 순식간에 사라지는 순간을 포착하는 것을 회화라고 생각했지만, 쇠라는 그러한 순간의 이미지에 영원한 가치를 부여하는 것이 회화라고 믿은 것이다. 그런 까닭에 그의 그림에는 움직임이 느껴지지 않는다. 정지된 기념물 같은 모습이다. 이를 위해 쇠라는 이집트 벽화의 견고한 형태와 기하학적 구성을 연구해 자신의 작업에 도입했던 것이다.

이런 생각이 가장 잘 드러난 대작이 〈그랑드 자트 섬의 일요일 오후〉다. 그림의 크기도 대단하지만, 작은 점을 찍어서 그렸기 때문에 2년이나 걸렸다. 쇠라는 이 대작을 구상하기 위해 수많은 드로잉과 70점 이상의 스케치를 했다고 한다.

이 작품은 19세기 말 새롭게 떠오른 중산층의 여가를 모티프로 하고 있다. 당시 휴양지로 유명했던 파리 근교 그랑드 자트 섬에서 한가롭게 휴일을 즐기는 사람들을 그리고 있다. 등장인물만도 40여 명에 이르고, 개와 원숭이 등 애완동물도 보인다. 그런데 모든 사람들이 동상처럼 굳어 있다. 일상의 순간적인 모습들이지만 그 속에서 영원한 가치를 찾으려 했던 자신의 생각을 구현하기 위한 방법이었던 것이다. 이 작품은 매우 복잡한 구성을 갖고 있다. 그런데도 질서정연한 느낌이 드는 것은 계산된 구도와 기하학적 형태미 때문이다. 그래서 휴일의 한가로운 정서가 잘 나타나 있다.

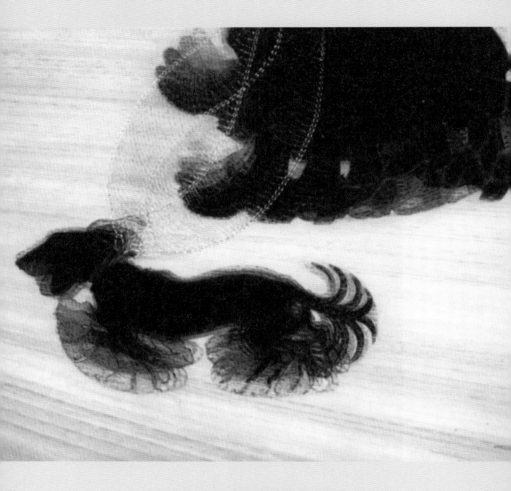

자코모 발라 <쇠줄에 끌려가는 개의 운동>
캔버스에 유채, 90×110cm, 1912년, 뉴욕 버펄로 올브라이트 녹스 미술관

속도는 아름답다

• •

자코모 발라 <쇠줄에 끌려가는 개의 운동>

근대 이후 서양이 세계를 지배하는 바탕이 된 것은 과학이었다. 자연 속의 에너지를 실생활에서 쓸 수 있게 만든 마법(증기 기관의 발명)이 등장하면서 인류 역사는 엄청난 변혁을 맞는데, 이것이 산업혁명이다. 그 중심에서 인간 삶의 틀을 바꾸는 데 결정적 역할을 한 것이 '기계'다. 기계의 시대가 본격적으로 열린 것은 19세기부터지만, 일반인들에게 관심을 받기 시작한 것은 20세기로 접어들어서다. 이에 따라 예술가들도 기계에 대한 매력을 본격적으로 표현하기 시작했다.

이렇게 해서 나타난 미술 운동이 '미래주의'다. 이탈리아의 전위 예술

운동으로 시작된 미래주의는 1909년 2월, 시인 톰마소 마리네티가 프랑스의 〈피가로〉지에 선언문을 기고하면서 알려졌다. 기계 문명에서 아름다움을 찾고, 진취적이며 역동적인 에너지를 표현하는 데 초점을 맞춘 미래주의는 1916년까지 지속된, 비교적 짧은 삶을 가진 예술 운동이었다.

미래주의는 전통에 대한 공격적인 태도를 적나라하게 드러내는 방법으로 폭력적이고 도발적인 미학을 보여준다. 또한 이들은 전쟁과 폭력, 서구 문명의 우월성을 옹호했는데, 1919년 '로마 제국의 재건'이라는 망상을 구현하려 했던 무솔리니의 파시즘과도 맥이 닿아 있다. 특히 이들은 인종 우월주의의 오판으로 일어난 제1차 세계대전을 '문명의 위생학'이라 부르며 찬양했고, 세계 각국에서 추진하는 산업화 현장에서 생명의 에너지를 발견하는 독특한 성격을 보여주었다.

이 미술 운동을 이끈 대표적인 작가가 자코모 발라(1871~1958)다. 이 작품은 미래주의 성격을 극명하고도 쉽게 보여주는 걸작으로, 조금도 과격하거나 도발적이지 않다는 매력을 지니고 있다. 미래주의의 부정적인 성격을 유머러스한 표현으로 상쇄시켜준다는 점에서 많은 사랑을 받는 작품이다.

마치 만화의 한 컷을 보는 느낌이다. 꼬리를 열심히 흔들며 걸어가는 애완견과 주인의 산책 장면을 그린 것이다. 움직임을 보여주는 연속적 이미지들이 골고루 퍼져 있다. 특히 흔들리는 줄의 리드미컬한 움직임, 짧은

다리를 가진 개의 몹시 바빠 보이는 발의 움직임 그리고 꼬리의 팔랑거리는 움직임이 우스꽝스럽게 보인다. 이에 비해 보폭이 넓은 주인의 발걸음은 터벅터벅 걷는 것처럼 여유 있어 보인다.

이 그림의 주안점은 보다시피 움직임이다. 움직임은 연속적인 이미지의 중첩만으로는 강도가 조금은 약하다. 속도감을 보여주어야 한다. 작가는 이를 위해 길에 움직임을 집어넣었다. 수평선을 연속적으로 그린 길 때문에 이 그림에서는 속도감이 나타나고, 덕분에 힘찬 움직임이 살아나는 것이다.

발라는 기계가 보여주는 힘과 속도 같은 것에서 새로운 아름다움을 찾으려고 했다. 이를 위해 그림 속에 움직임을 표현하려고 노력했다. 힌트는 사진에서 얻었다. 당시 유럽의 사진은 회화가 표현하지 못하는 시간을 재현하기 위해 다양한 시도를 하고 있었다. 그 결과물 중 하나가, 움직이는 물체를 연속으로 찍어내는 것이었다. 발라는 동료 사진가의 작품에서 가능성을 발견했고, 결국 움직이는 형태를 분석한 최초의 역동적인 회화를 탄생시켰던 것이다.

미래주의 미학의 핵심을 이처럼 유머스러운 이미지로 소화한 이 작품 덕분에 자코모 발라는 미래주의 대표 작가로 서양 미술사에 남았다.

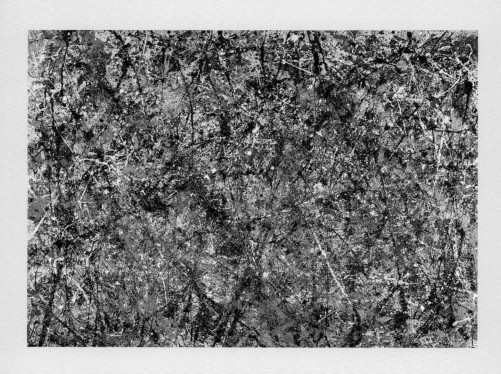

잭슨 폴록 <넘버 1, 1950: 라벤더 안개>
캔버스에 유채, 에나멜, 알루미늄, 221×299.7cm, 1950년, 워싱턴 내셔널 갤러리

뿌려서도 그림이 된다

• •

잭슨 폴록 <넘버 1, 1950: 라벤더 안개>

추상은 구체적 형상을 빼버리는 것이다. 구체적 형상은 눈에 보이는 세계를 실감나게 재현하거나, 신화 또는 역사적 사실 등의 이야기를 설명하기 위해 그린 모양이나 모습 등을 말한다. 우리가 '회화'라고 했을 때 쉽게 떠오르는 형태가 분명한 그림 혹은 내용을 읽을 수 있는 그림을 생각하면 된다. 따라서 추상은 형상이나 이야기가 없는 것을 말한다. 그러므로 내용이 없는 추상화는 감상을 위한 미술이 아니다. 여러분이 순수 추상화를 보고 아무것도 느끼지 못했다고 부끄러워할 이유가 없는 것이다.

서양 미술사에서 추상화가 처음 나타난 것은 1910년경이다. 바실리 칸

딘스키가 서양 미술 최초로 추상화를 그린 것으로 알려져 있다.

서양 미술은 이야기를 전달하기 위한 효과적인 방식으로 발달해왔다고 할 수 있다. 이야기는 신화, 성서, 영웅담에서 왕의 업적, 귀족의 생활, 시민 생활, 개인의 생활이나 정서 같은 것으로 바뀌어왔다. 그러다가 이야기 전달에서 벗어나면서 서양 미술은 복잡해지기 시작한다. 그 선두에 있는 것이 추상화였다. 그러면 추상화는 어떤 그림인가.

한 문장으로 시작해 보자. 즉 '파란 옷을 입은 여인이 사과나무 과수원에서 사과를 따서 광주리에 담고 있다'는 문장을 그림으로 옮긴 것이 이야기 서술형 그림들이다. 서양에서 인상주의 전까지 나타났던 그림이다. 문장을 나누어 보면 이렇다. '파란 옷의 여인' '사과나무 과수원' '광주리에 담긴 사과' 이렇게 나누어 그리기 시작한 것이 인상주의 그림들이다. 즉 파란 옷의 여인은 인물화, 과수원은 풍경화, 광주리에 담긴 사과는 정물화가 되는 셈이다.

이제 사과만 보기로 하자. 사과를 다시 나누면 '사'와 '과'가 된다. 여기서 '사'만 그린다고 할 때 작가는 마음대로 의미를 붙일 수 있게 된다. '사' 자 뒤에 붙이고 싶은 글자를 붙이면 여러 가지 의미를 만들어 낼 수 있는 것이다. 즉 사자, 사슴, 사람처럼. 이렇게 사물을 가지고 자신의 생각을 표현하려 했던 것이 20세기 초반에 나타났던 표현주의, 야수파 같은 미술이다.

다시 '사'를 더 나누면 어떻게 될까. 'ㅅ'과 'ㅏ'가 된다. 이렇게 되면 의미는 없어진다. 이 지점에서 추상화가 나타나는 것이다. 뜻을 완전히 빼버린 그림. 즉 'ㅅ'만 그린 것이다. 무슨 의미가 있을까. 'ㅅ'을 쓰는 방법에 몰두하게 되는 것이다. 'ㅅ'을 무슨 재료로 어떻게 그릴 것인가 연구하는 것이 바로 추상화인 것이다.

그러면 추상화에서 무엇을 보아야 하는 것일까. 화면 구성이나 제작 방법 같은 것을 찾아내면 된다. 즉 점, 선, 면 그리고 색채 배열에서의 조화로움이나 어떤 재료와 기법으로 제작했는지를 염두에 두고, 이것이 새로운 것인지에 초점을 맞추어보는 것이다. 이를 '조형'이라고 부른다. 조형의 근본을 추적해가다가 막다른 곳에서 만나는 추상 미술이 '절대주의'다. 이 계열을 대표하는 화가 카지미르 세베리노비치 말레비치는 아무것도 그리지 않은 흰 캔버스를 '흰색 위의 흰색'이란 제목으로 발표하여 순수 추상의 극단을 보여주었다.

이때까지만 해도 추상은 더 나아갈 길이 없는 것처럼 보였다. 그러나 추상 미술은 20세기 미술을 지배한 방식 중 하나로 살아남았고, 금세기 들어서도 여전히 생명을 이어가고 있다. 추상 미술이 이처럼 건장한 현대 미술로 자라나는 데 자양분 역할을 한 것이 '추상표현주의'다.

1930년대 말부터 생존을 위한 추상의 다양한 시도가 있었다. 유럽에서

는 정해진 형태가 없는 그림이라는 뜻으로 '앵포르멜'이라 불렸고, 제2차 세계대전 이후 미국에서는 '액션 페인팅'으로 나타났다. 추상 미술이 찾아낸 새로운 생존 방법은 추상적인 방식에 무언가를 집어넣어 표현하는 것이었다.

추상의 내용은 무엇이었을까. 인간의 감성적인 부분에 해당하는 다양한 감정의 표현이 그것이다. 이를테면 사랑, 불안, 공포, 장엄, 순수, 기쁨, 슬픔과 같은. 구체적 형상이 없는 이런 것들을 표현하는 데는 추상적인 방식이 더 효과적이라고 예술가들은 생각했다.

추상적 감성 세계의 정점을 보여준 이는 마크 로스코다. 정신의 내부를 우리 눈앞에 극명하게 보여준 화가는 로스코가 처음이었고, 앞으로도 없을 것으로 보인다. 그가 그린 것은 경건, 장엄, 사색과 같은 묵직한 정서다. 그래서 로스코의 회화 앞에 서면 중세 성당의 경건함 같은 것이 느껴진다고 한다.

이러한 경향의 최고 스타로는 단연 잭슨 폴록(1912~1956)이 꼽힌다. 폴록은 '드립 페인팅'이라는 새로운 제작 방법으로 하루아침에 유명 작가가 되었다. 캔버스를 바닥에 눕히고 그 위를 걸어다니며 유동성이 뛰어난 공업용 에나멜 페인트를 떨어뜨리거나 뿌리는 방법이다.

드리핑 기법이 제대로 드러난 이 작품은 폴록이 명성을 굳히는 데 결정적인 역할을 했다. 이 그림은 물감이 빚어내는 질감, 작가의 움직임과 손놀

림에 따라 나타나는 우연한 효과와 운동감, 에나멜 페인트의 유동성으로 생기는 점과 선의 다양한 변화 등이 복합적으로 드러나 있다. 폴록이 이런 작품을 세상에 내놓았을 때 〈타임〉지에서는 "물감을 질질 흘리는 잭"이라고 조롱했지만, 이런 비난이 오히려 그의 명성을 높여주는 계기가 되었다. 당시 냉전이라는 사회 분위기에 억눌렸던 젊은 층의 역동적인 욕구는 새로운 변화를 원하고 있었다. 그 와중에 나타난 폴록의 회화는 그야말로 신선한 충격이었던 셈이다. '라벤더 안개'라는 부제가 붙은 것은 그림 속의 분홍색 선들이 빚어내는 부드러운 느낌이 몽롱해 환상적 분위기를 자아낸다고 해서 나왔다고 한다.

폴록의 제작 기법은 '올오버 페인팅'이라는 새로운 회화 방법을 만들어내기도 했다. 화면의 중심과 배경 없이 균질하게 처리되는 것으로 전후 좌우의 구분도 없고, 화면을 여러 개로 쪼개도 그림이 되며, 반대로 한없이 확장해도 역시 같은 이미지의 그림으로 통용되는 기발한 회화이다. 말 그대로 화면 전체가 평등한 그림인 것이다. 이런 이유로 당시 미국 연방의회에서는 폴록의 추상화가 공산주의와 관련이 있다는 주장을 펴기도 했다. 이런 억측도 결국은 폴록의 명성 쌓기에 한몫 거든 셈이 되었다.

사실 이러한 그림은 누구나 그릴 수 있다. 그러나 처음 시도했다는 것이 중요하다. 그것이 바로 추상화의 생명이자 매력인 것이다.

오가타 고린 <홍백매도병풍>
종이에 금지, 156×172.2cm, 에도 시대, 아타미 미술관

가쓰시카 호쿠사이 <파도 뒤로 보이는 후지 산>
다색 판화, 26.4×38cm, 1825년, 스펜서 컬렉션

서양 근대 미술 속의 자포니즘

● ●

오가타 고린 <홍백매도병풍>,
가쓰시카 호쿠사이 <파도 뒤로 보이는 후지 산>

문화가 경제를 이끄는 시대다. 자동차 수천 대를 만들어 파는 것보다 잘 만든 영화 한 편이 더 높은 수익을 올리는 시대가 됐다. 세계가 중국을 주목하는 이유도 중국이 동양 문화를 이끌어왔고, 그만큼 문화적 텃밭이 풍부하기 때문이다.

금세기 문화 전쟁 대열에서 가장 두드러진 성과를 보여주고 있는 나라는 일본이다. 21세기 벽두는 자포니즘(Japonism)으로 물들었다. 세계 각국에서는 일본적인 문화 취향을 '세련되고 좋은 것'으로 받아들였다. 그리고 이러한 현상은 장기 침체에 빠져 있던 일본 경제를 되살리는 촉매제가 되었다.

자포니즘은 이미 19세기 중반 유럽에서 한 차례 바람이 불었다. 유럽인들은 일본 문화의 이국적인 장식성에 매료됐다. 당시 자포니즘을 이끈 것은 도자기와 우키요에(일본의 통속적인 풍속을 주제로 한 그림으로, 주로 판화로 제작)였다. 160여 년 지나서 지금 불어오고 있는 자포니즘은 국지적 열풍이 아니라 전 세계를 강타할 가능성이 큰 태풍이다. 애니메이션, 패션 등 시각 문화에서부터 음식, 레저 등 일상 문화, 문학, 종교 등 정신문화에 이르기까지 광범위하다.

　그런데 자포니즘의 주동력이 일본의 전통 정서에 기반을 둔 시각 문화라는 점을 주목할 필요가 있다. 일본은 11세기부터 모노가타리(일본 고대 소설 형식)를 두루마리식으로 그리는 이야기 그림(에마키)이 나타났고, 이런 전통이 17세기의 우키요에와 이후 만화, 애니메이션으로 이어지면서 오늘날 세계적인 만화 왕국을 일군 것이다. 자포니즘을 이끈 그림 두 점을 보자.

일본 미감의 자존심 〈홍백매도병풍〉

세계 3대 미술관으로 꼽히는 뉴욕 메트로폴리탄 미술관이 자랑하는 대표적 소장품이 있다. 일본 에도 시대 화가 오가타 고린(1658~1716)의 작품이다. 일본 미술의 가장 큰 특징인 장식주의의 정점에 서 있는 그는 일본 미

술의 트레이드마크로 통한다. 일본 미술의 장식성은 아름다움 자체에 가치를 두고 이를 추구하는 경향에서 시작해 궁극적으로는 강한 집착으로까지 이어진다. 이를 '탐미주의'라고 부른다. 이런 성향은 20세기에 들어와 일본을 디자인 강국으로 만들어내는 원동력으로 발전했다. 세계적으로 확산된 자포니즘의 밑바탕에도 이러한 장식주의가 깔려 있다.

오늘날 일본의 이미지를 만드는 데 한몫 거든 예술성 때문에 오가타 고린이 일본의 국민 화가로 추앙받는 것이다. 그의 장식주의는 여기서 그치지 않고 빈센트 반 고흐와 구스타프 클림트의 예술 세계에까지 영향을 미쳤다.

고흐의 대표작 반열에 들어가는 〈붓꽃〉은 오가타 고린의 대표작 중 하나인 〈연자화도병풍〉에서 모티프를 얻은 것으로 알려져 있다. 또 클림트의 화려하고 장식적인 화면 역시 오가타의 회화에서 많은 영향을 받은 것으로 보인다. 특히 클림트의 상징적 색채로 통하는 금색과 다양한 문양은 오가타의 회화에서 온 것이 분명하다고 한다. 그런 까닭에 많은 서구인이 가장 좋아하는 일본 화가로 오가타 고린을 꼽는다.

그의 대표작 중 하나인 〈홍백매도병풍〉은 일본의 국보로 지정된 작품이다. 두 개의 병풍으로 구성된 이 작품은 금지(金紙) 위에 그린 것으로, 우선 눈에 들어오는 것이 금색과 짙은 갈색의 격조 있는 대비다. 또 깔끔하고

강한 선이 선명한 이미지를 드러내는데, 매화나무의 복잡한 선과 강물의 유려하면서도 리드미컬한 선이 그것이다.

둘로 나뉜 화면은 강물로 연결된다. 거의 검은색으로 보이는 짙은 강물은 깊고 큰 강이라는 느낌을 준다. 강물 속에는 부드러운 문양의 물결이 너울거린다. 강물 속의 작은 너울이 모여 큰 강을 이루고 있음을 알 수 있는데, 작가는 이를 통해 긴 세월을 말하고 싶은 것이다. 이 그림에 장식성만 있는 게 아니라는 것을 보여주는 대목이다.

왼쪽에 그린 매화는 흰 꽃이다. 고목의 기운이 역력한 둥치는 부드러운 굴곡이 강조돼 있다. 화면 밖으로 나간 고목은 세월의 무게를 이기지 못하는 듯 늙은 가지를 화면 안에 늘어뜨린다. 백매를 피운 가지는 세월의 흐름에 순응하며 구불구불 내려오고 있다. 그러다 가지 끝에서 힘차게 솟구친다. 이는 인생의 마지막을 화려하게 장식하고 싶었던 작가의 생각을 대변해준다. 그 생각은 젊은 날을 그리워하는 모습으로 이어진다.

백매의 끝 가지 하나가 화면 중앙 부분으로 이어지면서 오른쪽으로 시선을 끌어간다. 싱싱하게 기운이 오른 홍매다. 마치 힘 좋은 무사가 떡 버티고 선 모습이다. 젊은 날 작가의 모습도 이러했을 것이다. 하늘을 향해 쭉쭉 뻗은 가지에서는 인생의 성공을 향한 야망이 읽힌다.

누구나 젊은 날에는 욕심과 야망으로 성공을 설계한다. 그것이 삶의 에

너지가 된다. 세월은 그 에너지를 숙성시켜 인생의 연륜으로 키워낸다. 이런 세월의 지혜를 터득하는 것이 강물처럼 흘러가는 우리의 삶이다.

만화적 표현 기법의 완성 〈파도 뒤로 보이는 후지 산〉

1998년에 미국의 시사 월간지 〈라이프〉가 지난 1,000년간 세계 역사를 만든 100대 인물을 발표했다. 서양인의 입장에서 역사를 바라보고 선정했기 때문에 리스트 대부분이 서양인으로 채워졌다. 그런데 여든여섯 번째로 꼽힌 사람이 우리에게도 낯선 일본 화가 가쓰시카 호쿠사이(1760~1849)라는 인물이다.

가쓰시카는 에도 시대를 대표하는 화가로 우키요에(목판화)를 발전시켰다. 후지 산을 주제로 한 연작 목판화 〈후카쿠 36경(후지 산 36경)〉이 대표작이다. 이 정도가 성글게 짚어볼 수 있는 가쓰시카의 모습이다. 그런데 왜 서양인들은 그를 세계적 인물로 꼽았을까. 답은 우키요에와 인상주의 미술의 관계에서 찾아야 할 듯싶다.

19세기 유럽에 자포니즘 물결을 일으킨 우키요에는 도시의 통속적 생활상을 다룬 것으로, 대중 소비를 맞추기 위해 목판화로 제작됐다. 상품 포장지로 유럽에 입성한 우키요에는 특히 인상파 화가들을 매료시켰다. 그것

은 우키요에가 인상주의의 이념인 도시적 이미지를 전혀 다른 방식으로 다루고 있었기 때문이다.

인상파 화가들이 우키요에를 통해 동양의 새로운 조형 원리를 배우게 된 것이다. 즉 간결한 선으로 사물의 특징을 잡아내는 방법, 색채의 독자적인 장식미, 입체감과 원근감 없이도 공간의 느낌을 표현하는 방법, 극적 구성과 익살스럽고 풍자적인 표현 방법 등이다.

특히 풍경을 주제로 한 가쓰시카의 우키요에는 고흐, 고갱을 비롯한 많은 화가의 작품 세계에 직접 영향을 준 것으로 평가받고 있다. 그는 형체가 없거나 움직이는 것을 표현하는 데 탁월한 역량을 보여줬는데, 이러한 표현 방법은 후에 만화적 표현 기법으로 발전한다.

그중에서도 특히 파도의 표현이 압권이다. 극적인 긴장미와 함께 섬세함과 간결함 그리고 장식미까지 담아 일본적 탐미주의 미학을 압축해서 보여주고 있다. 유럽에 '가나가와의 거대한 파도'라는 제목으로 소개된 가쓰시카의 파도 그림은 도쿄(당시 에도) 주변의 바다를 소재로 한 우키요에다 (〈후카쿠 36경〉에 속한 다색 목판화). 일정한 형체 없이 순간순간 변하는 파도를 간결하고 명확한 선을 이용해 극적으로 구성한 이 그림은 유럽의 화가뿐 아니라 드뷔시 같은 음악가에게도 영감을 준 것으로 알려져 있다.

그림 속 파도를 보고 있으면 굉음이라도 들리는 듯하고 파도의 거품은

야수의 발톱 같다. 거친 파도의 흐름에 몸을 맡긴 사람들은 자연의 기세에 눌린 듯 배에 납작 엎드려 있다. 생뚱맞게도 파도 저 너머에는 후지 산이 솟아 있다. 솟아 있지만 큰 파도 아래다.

이 그림의 주제는 파도가 아니라 후지 산이다. 거대하고 사납게 밀려오는 파도 아래 조그맣게 그린 후지 산은 의연해 보인다. 아마도 작가가 그렇게 보이도록 처리한 것이리라. 후지 산은 일본인의 정신적 상징이다. 여기서 거대한 파도는 아마도 일본에 물밀듯 들어온 서구 문명일 것이다. 서구 문명을 받아들이는 일본인의 자세는 파도의 흐름을 타고 있는 배로 나타냈다.

작가는 문명은 받아들이되 정신까지는 내주지 않겠다는 생각을 파도 뒤에 보이는 후지 산으로 표현함으로써 '동도서기(東道西器, 서양의 기술로 동양 정신을 구현한다)'를 그대로 보여준다. 일본은 20세기에 경제대국을 이뤘고, 금세기 문화대국을 꿈꾼다. 후지 산에서 시작된 가쓰시카의 파도는 지금 서구인의 심장에 제2의 자포니즘을 새기고 있다.

그림,
들리고 스미고 떨리다

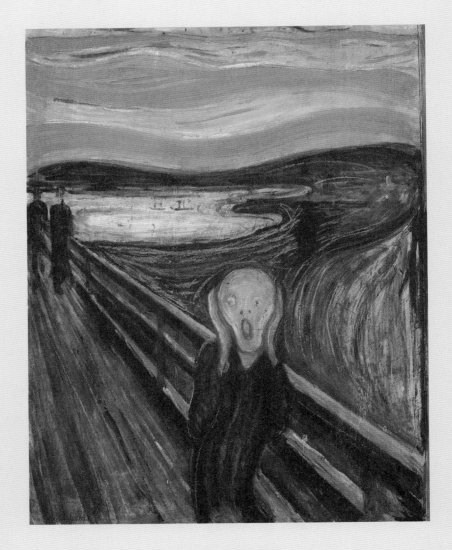

에드바르 뭉크 〈절규〉
템페라화, 83.5×66cm, 1893년, 오슬로 뭉크 미술관

공포는 이렇게 그린다

● ●

에드바르 뭉크 <절규>

'미술'은 아름다움을 만드는 기술이다. 그러면 '아름답다'는 것은 무엇일까. 일반적으로는 우선 보기에 좋고, 아무리 보아도 싫증나지 않으며, 보고 있으면 기분이 좋아지는 것을 아름다움이라고 할 수 있을 것이다. 그러나 아름다움을 재단하는 기준은 시대와 환경에 따라 다르다. 또한 아름답다고 할 수 없는 것에서도 아름다움의 새로운 가치를 찾으려는 예술가들의 시도와 노력이 꾸준히 있어왔다.

르네상스 말기의 천재 화가 카라바조는 추한 인물을 통해 진정한 아름다움의 실체를 찾으려고 했다. 또 낭만적 사실주의 화가로 평가되는 테오

도르 제리코는 토막난 동물 사체를 대상으로 새로운 아름다움의 가치에 다가서려고 했으며, 스위스의 상징주의 화가 아르놀트 뵈클린은 죽음의 모습에서 괴기스러운 아름다움을 추구했다. 그런가 하면 독일의 판화가 케테 콜비츠는 가난과 굶주림의 고통에서 아름다움의 또 다른 얼굴을 보여주었으며, 영국 포스트모더니즘을 이끈 프랜시스 베이컨은 마약과 동성애, 폭력으로 버무려진 뒤틀린 인간상에서 끔찍한 아름다움의 모습을 제시하기도 했다.

노르웨이의 표현주의 화가 에드바르 뭉크(1863~1944)도 이처럼 새로운 아름다움을 개척한 대표적 인물이다. 그가 아름다움의 영역에 추가한 것은 영혼의 모습. 뭉크는 "영혼을 해부하고 싶다"고 말할 정도로 영혼의 문제에 집착했다. 그는 영혼에 다가서는 문을 죽음으로 보았고, 죽음의 문을 열 수 있도록 해주는 삶의 징후를 질병, 고통, 광기, 불안 같은 것에서 찾으려고 했다.

뭉크가 이처럼 영혼에 대해 집요한 관심을 갖게 된 것은 어쩌면 자연스러운 것인지도 모른다. 병약하게 태어난 그는 어릴 때부터 죽음과 병에 대한 공포로 시달렸을 뿐 아니라, 서른두 살이 될 때까지 어머니, 누나, 아버지, 남동생의 죽음을 차례로 지켜봐야 했다. 그래서 죽음은 뭉크의 작품 전반을 지배하는 주요 모티프가 되었다.

외마디 비명이 들려오는 듯한 이 그림은 뭉크의 대표작 〈절규〉다. 강한 인상을 심어주는 이 그림의 이미지는 근대 미술을 통틀어 가장 친근하다. 공포 영화에서는 죽음의 이미지로 쓰였고, 수많은 미술 상품의 캐릭터로 패러디되기도 했다. 결코 아름답다고 말할 수 없는 이 그림이 엄청난 인기를 누리는 이유는 사람들이 겪는 보편적 경험을 묘사했기 때문이다. 즉 이 그림에는 일상생활의 긴장과 스트레스 그리고 불안이 담겨 있다.

죽음의 문을 여는 징후 중 하나인 인간의 광기를 주제로 삼았는데, 가족의 연이은 죽음으로 정신분열증의 두려움에 떨었던 서른 살 되던 해의 작품이다. 실제로 겪었던 자신의 환영적 체험을 바탕으로 그린 것이라고 한다.

뭉크는 이 그림의 내용을 이렇게 고백했다.

"두 친구와 길을 걸어가고 있었다. 해가 지더니 갑자기 하늘이 핏빛으로 물들었다. 슬픔의 숨결이 느껴졌다. 가슴 아래로 찢어질 듯한 고통. 나는 걸음을 멈추고 담벼락에 기댔다. 피로가 온몸을 엄습해왔다. 바닷가 위에 떠 있는 구름에서 핏방울이 뚝뚝 떨어지고 있었다. 친구들은 계속 걸어갔지만 나는 불안에 떨면서 가슴속의 아물지 않은 상처 때문에 벌벌 떨고 서 있었다. 바로 그때 공기를 가르는 거대하고 괴상한 소리가 들렸다."

그림 속에 귀를 막고 해골 같은 몰골로 하얗게 질려 있는 인물은 작가

자신인 듯하다. 붉은 구름이 넘실대는 하늘, 검푸른 산과 강가의 길도 출렁이는 듯 움직이고 있다. 작가에게 들려오는 정체 모를 비명을 나타낸 것이다. 역동적인 붓 터치와 반대색의 강렬한 대비로 인해 공포를 안겨줄 만큼 커다랗고 날카로운 비명처럼 들린다. 그 소리에 놀라 떨고 있는 작가의 심리를 극도로 불안한 사선 구도로 담아내고 있다. 그리고 귀를 막고 서 있는 인물의 뒤틀린 자세로 다시 한번 증폭되고 있는 것이다.

뭉크는 자신이 혼돈 상태에서 들었던 소리를 표현하기 위해 이런 그림을 그렸다고 한다. 외마디 날카로운 금속성 소리. 그런 소리가 들려오는 것 같다. 귀를 막고 놀란 인물의 출렁이는 선이 강물의 출렁임, 산의 율동적인 선 그리고 핏빛 노을과 구름의 일렁이는 선으로 연결되면서 현기증을 일으키는 시각적 효과를 준다. 비명 소리가 일으키는 불안한 느낌을 시각적으로 옮긴 것이다. 화면을 불안하게 가르는 다리 난간과 바닥의 사선은 점점 크게 다가오는 소리를 그린 것이다.

평생 죽음의 공포 속에서 광기와 불안을 안고 살았던 뭉크는 여든한 살까지 장수했다. 정신적 스트레스를 그림으로 풀어낸 현명함이 있었기 때문은 아닐까.

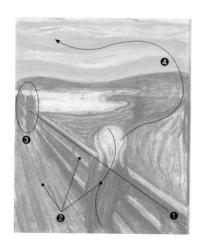

❶ 불안한 정서를 나타내기 위한 여러 가지 장치가 있다. 사선 구도의 가파른 각도, 움직임을 느끼게 하는 구불구불한 선, 주홍색과 군청색의 강렬한 대비 등이 그렇다.

❷ 귀를 막고 공포로 하얗게 질린 얼굴을 한 인물의 'S'자로 흔들리는 몸이 난간의 가파른 직선과 나무 바닥의 사선 터치의 움직임 탓에 더욱 격렬하게 보인다.

❸ 뒤에서 걸어오는 검은 옷의 두 인물은 정체가 불분명해 보인다. 이들의 등장으로 불안감이 가중되고 있다.

❹ 인물의 운동감은 난간 너머 길에서 증폭돼 붉은 하늘의 너울거리는 노란 구름으로 이어지면서 화면 전체를 출렁이게 만든다. 비명 소리가 퍼져나가는 느낌이다.

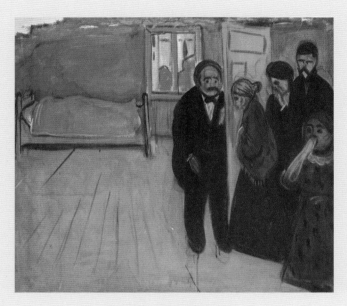

에드바르 뭉크 <죽은 사람의 침대>
캔버스에 유채, 100×110cm, 1900년, 오슬로 뭉크 미술관

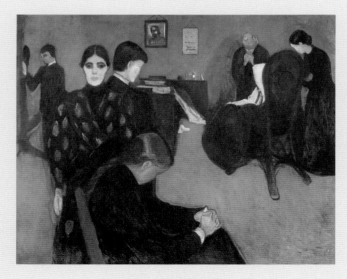

에드바르 뭉크 <병실에서의 죽음>
캔버스에 크레용, 150×167.5cm, 1893년, 오슬로 국립미술관

죽음의 냄새가 나는 그림

• •

에드바르 뭉크
<죽은 사람의 침대> <병실에서의 죽음>

예술가들에게 죽음은 꼭 한 번 거쳐야 할 필연적인 주제 중 하나였다. 인간의 숙명인 동시에 영원히 풀리지 않는 숙제이기 때문이다. 죽음을 적극적으로 표현한 분야는 음악이다. 김연아 선수가 배경 음악으로 써서 유명해진 카미유 생상스의 <죽음의 무도>나, 러시아 국민주의 작곡가 모데스트 무소륵스키의 대표작 <민둥산의 하룻밤>은 죽음을 다뤄 성공한 음악이다.

죽음을 주제 삼은 대표적인 음악으로 혼을 달래는 '진혼곡'을 들 수 있다. 그중 가장 유명한 것으로는 볼프강 아마데우스 모차르트의 <레퀴엠>이 꼽힌다. 모차르트의 유작이며 수수께끼 같은 일화가 배경에 깔렸기 때문이

다. 이 음악은 당시 아마추어 음악가 발제크 백작이 의뢰한 것으로, 죽은 아내를 위한 것이었다. 돈을 주고 의뢰하는 대신 의뢰자 신분의 비밀 보장을 부탁했는데, 백작 자신이 작곡한 것으로 발표하기 위해서였다. 이런 일은 귀족 사이에서 종종 있던 일이었다. 하지만 모차르트는 〈레퀴엠〉을 완성하지 못한 채 세상을 떠났고, 제자인 쥐스마이어가 완성한 것으로 알려져 있다.

미술에서도 죽음은 중요한 주제로 다뤄져왔다. 죽음을 상징하는 이미지로 해골을 떠올리는 것도 미술가들의 영향이다. 죽음을 주제로 한 그림으로는 상징주의 화가 아르놀트 뵈클린의 〈죽음의 섬〉이나 조르주 드 라 투르의 촛불 그림들이 유명하다.

죽음을 가장 설득력 있게 소화한 화가를 들라면 단연코 에드바르 뭉크가 꼽힌다. 어린 시절 겪었던 어머니와 누이의 연이은 죽음이 그의 회화 세계를 지배하는 중요한 모티프가 된 것이다. 뭉크는 죽음을 직접 주제로 다루거나 빗대어 표현한 작품을 많이 남겼다. 그중에서도 〈죽은 사람의 침대〉와 그 연장선상으로 보이는 〈병실에서의 죽음〉은 죽음의 분위기를 가장 훌륭하게 담아낸 것으로 평가되고 있다.

〈죽은 사람의 침대〉는 지금 막 세상을 떠난 사람을 보기 위해 방 안으로 들어서는 장면을 그린 것이다. 문을 열어주는 사람은 죽음을 확인한 의

사이고 오열하며 들어서는 사람들은 가족으로 보인다. 방 안에는 죽은 사람의 침대만 놓여 있다. 이 그림은 제목을 확인하지 않고 봐도 죽음을 주제로 삼은 그림이라는 것을 단박에 느낄 수 있을 만큼 강렬하다. 그런 분위기를 연출하는 것은 지극히 절제된 색채에서 나온다. 여기에 쓰인 색채는 녹색, 가라앉은 오렌지색, 검정과 흰색 그리고 갈색이 전부다. 살아 있는 사람은 모두 무채색(검정과 흰색)으로 표현한 데 비해 주검을 유채색으로 나타낸 것이 이채롭다. 그로 인해 죽음의 분위기가 강하게 다가오는 것이다. 생명의 약동을 상징하는 봄의 이미지를 담아내기에 적절한 보색 관계에 있는 색채인 녹색과 오렌지로 죽음의 강렬한 느낌을 표현한 뭉크의 천재성이 돋보인다. 가라앉은 녹색과 오렌지색의 대비 효과에서 오는 것이다.

여기에 대담한 구성이 죽음의 분위기를 한층 더 고조시킨다. 이 그림에서 3분의 1가량을 차지하는 마루에는 아무것도 그리지 않았다. 오렌지색으로 슥슥 칠한 다음 공간의 느낌을 주는 선 몇 가닥을 집어넣은 것이 전부다. 주검을 담은 녹색 침대와 벽은 화면 뒤쪽으로 물러서 있다. 이런 구성 탓에 죽음이 가져다주는 허무, 공허함, 부질없음을 느낄 수 있는 것이다.

죽음이 가져다주는 가장 강한 감정은 슬픔이다. 인물들의 어둡고 창백한 얼굴빛, 단순화시킨 표정, 절제된 포즈에서 그 슬픔의 깊이를 읽을 수 있다.

거의 같은 분위기를 보여주는 〈병실에서의 죽음〉은 죽음의 냄새까지 느껴지는 그림이다. 죽음이라는 커다란 슬픔이 방 안을 짓누르는 가운데 이를 받아들이는 인물들의 온갖 표정이 진지하게 담겨 있다. 역시 경험을 바탕으로 우러나온 감정의 표현이다. 이 그림이 폭넓은 공감대를 형성할 수 있는 것은 사람이면 누구나 한 번쯤 겪었을 보편적 슬픔의 정서를 다루고 있기 때문이다. 병실에 모여 가족의 죽음을 애도하는 다양한 모습을 보여준다. 평안을 기원하는 사람, 실의에 빠져 있는 사람, 슬픔을 이기지 못하고 정신을 놓은 사람, 감정을 추스르며 오열하는 사람, 종교적 구원을 바라는 사람 등의 모습이 그것이다.

　죽은 사람의 침대 머리 위쪽에 무채색으로 그려놓은 예수의 초상화가 저세상에서 구원받기를 바라는 가족들의 공통된 심정을 보여주고 있다.

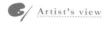

Artist's view

• 이 그림에 동원된 색은 검정, 주황색, 녹색이 대부분이고, 갈색과 노란색, 흰색을 부분적으로 썼다. 색채를 절제한 것은 감정을 억누르려는 의도로 보인다. 그래야만 슬픔의 농도가 더욱 짙어지니까.

❶ 그림의 반 이상이 죽음의 공간이다. 주검이 놓여 있는 침대 쪽 마룻바닥이 텅 비어 있다. 죽음은 아무것도 남기지 않는 것이라는 작가의 생각을 담은 표현이다.

❷ 삶의 공간에는 다섯 명의 사람이 있다. 문을 열어주는 사람은 의사로 보이

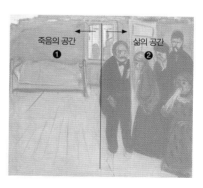

고, 죽음의 방으로 들어서는 사람들은 가족으로 보인다. 극히 단순하게 그렸는데도 슬픔을 가득 담은 표정들이다. 뭉크의 천재적 표현력이 나타나는 그림이다.

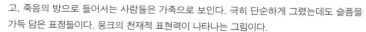

아르놀트 뵈클린 <죽음의 섬>
캔버스에 유채, 80×150cm, 1886년, 라이프치히 미술관

삶과 죽음 사이의 간이역

●●

아르놀트 뵈클린 <죽음의 섬>

예술가에게 가장 중요한 요소 중 하나가 상상력이다. 그것은 또한 인류 문명을 발전시켜온 근본적인 힘이었다. 오늘날 상상력이 가장 잘 구현되는 장르로는 영화가 꼽히지만, 예전에는 회화가 이를 이끌어왔다. 때문에 지금도 상상력을 기본 구성으로 하는 공상 과학이나 호러 영화에서는 회화를 참고하는 경우가 많다.

서양 미술사에서 상상력이 훌륭하게 발휘된 것은 19세기 말에 나타난 상징주의다. 당시 유럽 미술계는 눈에 보이는 세계에 대한 관심이 높았다. "천사를 내 눈앞에 데려오면 그리겠다"는 사실주의 화가 귀스타브 쿠르베

의 생각이나 "우리가 보는 것은 빛이 만들어내는 순간의 영상"이라고 주장한 인상주의 화가 클로드 모네의 화론은 모두 보이는 세계를 어떻게 해석할 것인가에 대한 관심이었다. 상징주의는 이러한 미술계의 대세를 거스르는 새로운 움직임이었던 셈이다.

따라서 상징주의는 보이지 않는 세계에 눈을 돌리고 있다. 즉 초자연적인 세계나 작가 내면의 생각, 관념 등에 관심을 갖게 된 것이다. 그에 따라 이들이 즐겨 그린 주제는 삶과 죽음, 이상심리, 불안, 사랑, 성, 꿈이나 환상 같은 것이었다.

스위스 화가 아르놀트 뵈클린(1827~1901)이 그린 〈죽음의 섬〉은 상징주의 정신을 잘 담아내고 있는 신비한 그림이다. 이 특이한 이미지는 오랫동안 그의 머릿속에서 맴돌던 것이었다고 한다. 이 그림이 묘한 환상적 분위기를 보여주는 것은 현실에서도 볼 수 있을 것 같은 풍경에 작가가 독특한 상상력을 덧붙이고 있기 때문이다. 그것은 음산한 분위기를 연출하는 여러 가지 장치들이다. 음울한 먹구름, 유형지 같은 섬의 구조, 섬 중앙의 알 수 없는 나무와 깊이를 가늠할 수 없어 보이는 어둠(마치 이승과 저승을 연결하는 통로처럼 보인다), 입구로 들어서는 주검을 실은 배와 흰옷을 입은 인물 등이 연출하는 그로테스크한 분위기는 시체안치소의 서늘한 공포와도 같은 느낌이다. 현실의 풍경 같으면서도 이 세상의 느낌이 들지 않는 이 낯선 풍경

은 이승과 저승 사이에 영혼이 머문다는 상상의 장소가 아닐까.

작가는 이 그림에서 뚜렷한 주제를 표현하지 않고 단지 삶과 죽음에 대한 이미지를 다루는데, 그것은 대부분 고전 문학에서 따온 경우가 많았다. 관 옆에 서 있는 흰 두건을 쓴 인물의 이미지가 그렇다. 그리스 신화에 나오는 카론을 연상시키는데, 망자의 혼을 저승으로 데려가기 위해 스틱스 강을 건너는 저승사자 같은 이미지다.

이 그림은 영감을 불러일으키는 묘한 매력이 있다. 섬을 클로즈업시키듯 바짝 당겨 화면에 그득 채웠는데도 외딴섬같이 느껴진다. 자연스러운 느낌이 없기 때문이다. 누군가 의도를 가지고 인공적으로 만든 것처럼 보인다. 여기저기 동굴처럼 뚫린 구멍과 대문 기둥, 그 옆으로 이어진 담장, 깎아지른 절벽과 이처럼 척박한 섬에서 자라기에는 설명하기 힘든 큰 키의 나무가 그렇다.

화면 가운데 나무숲은 검고, 섬은 하얀 절벽으로 둘러싸여 있다. 그래서 이 그림은 화면 중앙이 가장 어둡다. 마치 블랙홀 같은 이미지다. 모든 것이 검은 숲으로 빨려들어갈 듯싶다. 깊이의 무게를 더해주는 것이 관을 싣고 입구로 들어서는 배다. 배경의 검은 숲과 대비되어 반짝하고 빛나는 것 같다.

검은 숲을 가운데 두고 양쪽으로 도열하듯 솟아 있는 절벽은 중심부를

향해 사선으로 서 있다. 그래서 평평하게 늘어선 숲의 뒤편이 궁금해진다. 숲이 커튼처럼 서 있기 때문이다. 숲이 만들어내는 스카이라인 사이사이로 사선으로 연결된 양쪽 절벽의 선이 보인다. 분명 숲 뒤에 공간이 있을 것으로 보인다. 그런 궁금증이 영감을 불러일으킨다.

뵈클린은 당시 남편을 잃은 어느 부인의 주문을 받아 1880년에 첫 그림을 그린 후 같은 주제로 다섯 점을 더 제작했다. '죽음의 섬'이라는 제목은 당시 한 화상이 붙였다고 하는데, 그 외에도 '망자의 섬' '침묵의 섬' '무덤의 섬' '고요한 장소' '꿈꾸기 위한 그림' 등으로도 불렸다고 한다.

이 작품은 발표되면서부터 많은 사람들의 주목을 받았다. 특히 러시아 후기 낭만파 작곡가 세르게이 라흐마니노프는 파리에서 전시된 이 그림을 보고 깊은 감흥을 받았는데, 이를 모티프로 교향시 〈죽음의 섬〉을 작곡하기에 이른다. 한때 화가를 꿈꿨던 아돌프 히틀러도 이 그림에 매료되어 시리즈 가운데 한 점을 소장했다고 한다. 지금까지도 이 그림에 대한 영향은 지속되고 있는데, 최근엔 한 공포 영화의 세트로 재현되기도 했으며, 우리에게 잘 알려진 공상 과학 영화 〈에이리언〉을 디자인한 스위스 예술가 H. R. 기거는 이 그림에서 자신의 그로테스크한 영상 세계가 나왔다고까지 했다.

Artist's view

❶ 이 그림에서 가장 먼저 눈에 들어오는 것은 배에 관을 싣고 섬 입구로 들어서고 있는 흰옷의 뱃사공이다. 그가 들어서는 곳은 끝을 알 수 없는 어둠의 장소다.

❷ 어둠의 깊이를 가늠하기 힘들게 하는 것이 섬 중앙의 검은 숲과 그 뒤로 이어지고 있는 절벽이다.

• 신비함과 낯섦, 불안을 동시에 보여주는 것은 화면 전체를 가득 채우다시피 그린 섬이다. 특이한 모습의 섬으로 연출한 것도 있지만, 화면을 압도하는 구성 때문이다. 음산한 하늘의 분위기도 한몫 거드는 요소다.

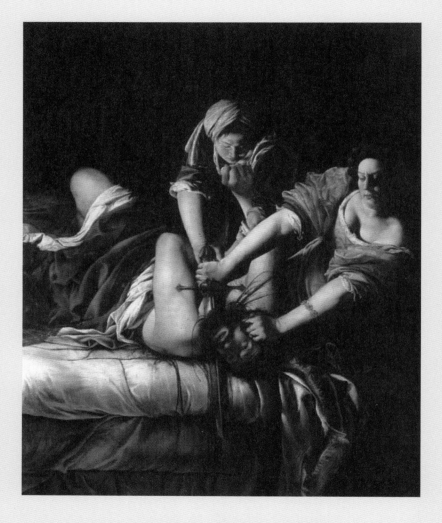

아르테미시아 젠틸레스키 <홀로페르네스의 목을 베는 유디트>
캔버스에 유채, 199×163cm, 1620년, 피렌체 우피치 미술관

여성의 힘

••

아르테미시아 젠틸레스키
<홀로페르네스의 목을 베는 유디트>

인간의 정신적 자유를 생명으로 삼는 예술계에서 아이러니하게도 여성 차별은 심하다. 여성은 생명을 잉태하고 창조하는 능력 때문에 예술 창조에 있어 남성보다 열등할 수밖에 없다는 그럴듯한 논리를 내세워 여성의 예술 창조 능력을 과소평가해온 것이다. 이런 고정관념은 신윤복의 성 정체성 논란에서도 고스란히 드러났다. "신윤복을 여성이라고 상상"하는 것조차 "얘기하기가 낯부끄럽다"는 어느 전문가의 강한 비판은 뛰어난 능력을 지닌 화가는 여성일 수 없다는 생각을 보여주는 것이다.

이러한 고정관념을 비웃는 그림을 보자. 400여 년 전 여성 화가 아르테

미시아 젠틸레스키(1593~1656?)가 그린 이 작품은 예술의 힘이 얼마나 강렬한지를 잘 보여준다. 카라바조, 루벤스와 더불어 바로크 미술을 이끌었던 젠틸레스키는 서양 미술사에 여성 혁명을 일으킨 위대한 인물이다. 서양 미술사에 최초로 등재된 여성 화가로, 화가였던 아버지로부터 그림을 배운 그녀는 타고난 천재였다. 열여덟 살 때 아버지의 친구이자 스승인 타시에게 강간을 당했고, 오랜 법정 투쟁으로 미흡하게나마 보상을 받았지만, 정신적 상처는 쉽게 치유되지 않았다. 당시 이탈리아는 남성들의 세계였으므로.

결국 아픈 개인사가 이 작품을 낳은 셈이 되었다. 구약 성서에 나오는 용감한 여성 유디트 이야기를 그린 것인데, 젠틸레스키는 이 주제로 세 점을 그렸다. 이 작품은 두 번째 그린 것으로 그녀의 대표작이 되었다. 유디트가 고향 베툴리아를 점령한 아시리아 장군 홀로페르네스에게 술을 먹여 잠들게 한 다음 목을 베고, 하녀와 함께 그의 목을 들고 고향으로 돌아온다는 내용이다.

유디트 이야기는 서양 예술의 단골 주제 중 하나다. 그래서 많은 예술가들이 그림, 음악, 문학, 무용 등을 통해 저마다의 유디트를 창조해냈다. 미술계에서는 티치아노, 보티첼리, 조르조네, 크라나흐, 카라바조, 클림트 등의 그림이 유명하다. 이들이 창조한 유디트는 귀족 부인이거나 청순한 소녀 또는 요부의 얼굴을 하고 있다. 이에 비해 젠틸레스키가 창조한 유디

트는 강렬한 분노와 결단력을 지닌 강한 여성으로 나타난다. 특히 그림 속 유디트의 얼굴 인상이 그녀의 자화상과 상당히 닮아 있어, 자전적 경험담이 바탕에 깔려 있음을 짐작하게 한다.

이 그림은 어두운 배경 위에 강한 조명을 받은 인물을 역삼각형 구성으로 배치하여 연극적 긴장감을 높이고 있다. 그림의 내용은 보이는 대로 끔찍한 장면이다. 칼에 강한 힘을 실어 목을 베는 순간이다. 검붉은 피가 목에서 뿜어져 나오는데, 고통과 공포에 놀란 홀로페르네스의 표정과 달리 두 여성의 표정은 냉정하고 단호하다. 이 그림의 초점은 목을 베는 행위로 모이고 있다. 유디트의 두 팔과 하녀의 내리누르는 팔 그리고 저항하는 홀로페르네스의 몸짓이 목을 중심으로 방사선처럼 퍼져나간다. 방사선의 효과로 우리의 시선은 자연스럽게 홀로페르네스의 목 부분으로 집중된다. 이를 더욱 부추기는 것은 홀로페르네스가 덮고 있는 붉은색 이불, 하녀의 오른쪽 소매와 유디트 옷소매의 빨간색이 목을 중심으로 반원을 형성하고 있다. 특히 유디트의 두 팔은 가장 강한 명암으로 처리했는데, 그림의 주제를 완성하는 대목이다. 강인한 힘이 느껴지는 유디트의 팔은 홀로페르네스를 완전히 제압하고 있다. 머리칼을 움켜쥐고 짓누르는 왼팔과 칼을 쥔 오른손의 사실적 움직임이 압권이다. 죽어가는 인물의 저항은 하녀의 멱살을 잡은 오른손뿐이다. 그나마도 힘을 잃은 듯 유디트의 팔과 비교할 때 빈약

해 보인다. 또 홀로페르네스 머리맡에서 흘러내린 침대 시트가 이미 끝난 승부라는 사실을 강조한다. 화면 밑으로 빠져나간 침대 시트가 보여주는 수직선은 유디트 왼손의 손목 부분 주름을 거쳐 홀로페르네스의 오른팔을 타고 올라 하녀의 얼굴로 이어진다. 그리고 다시 하녀의 오른팔과 유디트의 칼로 내려오면서 수직선을 반복한다. 두 개의 수직선 사이에 홀로페르네스의 목이 끼여 있다. 수직선을 제압하면서 들어온 유디트의 두 팔의 사선은 그래서 더욱 힘이 느껴진다.

젠틸레스키의 역량은 당시에 이미 인정받아 여성이 그리기에는 불가능하다고 여겼던 역사화와 종교화까지 그렸으나, 사후에는 역사 속에 묻혀버렸다. 때문에 그녀의 많은 작품들이 아버지 오라치오 젠틸레스키의 것으로 잘못 알려져왔다. 하지만 그녀는 동시대 선배 화가 카라바조가 개발한 명암법과 극적인 구성, 생동감 넘치는 표현력을 제대로 구현한 천재 화가였다. 그러나 그녀가 위대한 화가로 복위된 것은 비교적 최근의 일이다. 그만큼 서양에서는 여성의 힘이 조금씩 제자리를 찾아간다는 것을 방증한다.

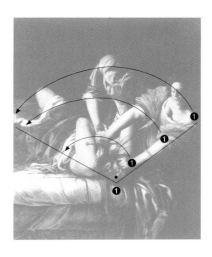

• 유디트는 서양 미술의 단골 주제 중
하나다. 많은 작가들이 유디트 이야기
를 작품화했다. 그 많은 유디트 중에서
가장 강한 이미지를 주는 그림이다.
• 목에서 뿜어 나오는 피를 실감나게
묘사함으로써 그림의 완성도를 높였다.
• 연극적 구성이 돋보이는 화면이다.
강한 조명 효과로 인물의 강인함과 긴
장감을 잘 나타내고 있다.
• 역삼각형 구도를 변형시킨 방사형 구
성으로 상황의 긴박함을 잘 살려내고
있다.
❶ 방사형 구성 꼭짓점에 그림의 주제
인 홀로페르네스의 목이 있다. 이를 중
심으로 세 개의 방사선이 퍼져나간다.

머리를 움켜쥔 유디트의 왼손-칼을 쥔 오른손-홀로페르네스 가슴께에 덮인 흰 이불로 이어
지는 흐름이 첫 번째, 유디트 양팔의 걷어 올린 소매-저항하는 홀로페르네스의 오른손과 하
녀의 팔소매-홀로페르네스 무릎께에 걸쳐진 흰 이불이 두 번째며 유디트와 하녀의 얼굴 그
리고 홀로페르네스의 무릎으로 이어지는 흐름이 세 번째다.

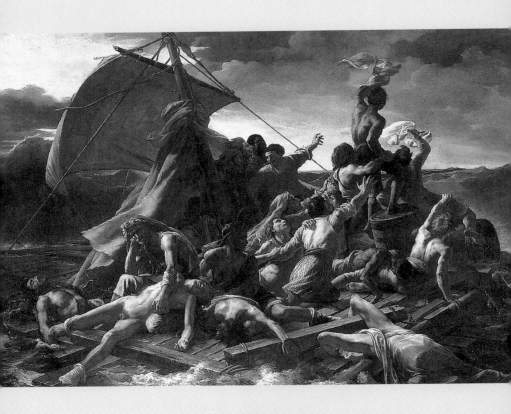

테오도르 제리코 <메두사호의 뗏목>
캔버스에 유채, 717×491cm, 1818~1819년, 파리 루브르 박물관

인간의 야수성

● ●

테오도르 제리코 <메두사호의 뗏목>

서양 문명사에서 사람들이 현실 세계에 관심을 갖기 시작한 것은 르네상스 이후부터다. 이러한 관심은 과학 문명의 발달에 박차를 가하는 촉진제가 되었고, 다양한 자연 현상에 대한 호기심은 문명 이기의 발명을 가져왔다. 그중에서도 보이지 않는 세계에 대한 궁금증은 자연을 움직이는 거대한 힘이 있다고 믿어, 이를 증명하기 위한 노력이 이어졌다. 그 결과 사람들은 자연 속에 에너지가 존재한다는 것을 알게 되었고, 이를 과학적으로 구현한 것이 증기 기관의 발명이다. 눈에 보이지 않던 세계가 현실화된 것이다.

세상을 움직이는 보이지 않는 힘은 예술가들에게 엄청난 영감을 불러

일으켰는데, 이를 예술적으로 담아낸 것이 낭만주의다. 18~19세기 유럽 미술은 고전주의의 형식미에 반발한 낭만주의 물결이 거세게 일어난 시기다. 작가의 상상력을 중시하는 낭만주의는 현실 세계보다 자연 속에 존재하는 불가사의한 힘이나 인간의 이성 뒤에서 영향력을 행사하는 감성을 표현하는 데 초점을 맞춘 예술이다.

그러나 19세기 들어서면서 이러한 비현실적인 낭만성을 바탕으로 현실의 사건을 극적으로 나타내려는 새로운 움직임이 젊은 작가들 사이에서 일기 시작했다. 사실주의 미술의 도래를 예견하는 것이었다.

이러한 움직임의 한가운데서 만날 수 있는 작가가 바로 테오도르 제리코(1791~1824)다. 33년이라는 짧은 삶을 살다 간 천재 화가 제리코. 그는 몇 안 되는 작품을 남겼지만, 대부분 대작이고 낭만주의 미술과 사실주의 미술 사이의 가교 역할을 했다는 평가를 받고 있다. 미술사적으로도 매우 중요한 위치를 차지하고 있는 작가다. 그의 작품 중에서 최고의 걸작으로 꼽히는 것이 〈메두사호의 뗏목〉이다. 루브르 박물관이 대표적 소장품 중 하나로 꼽을 만큼 프랑스가 자랑하는 이 작품은 우선 스케일(717×491cm)에서 보는 이들을 압도한다. 실제 사건을 낭만적 상상력으로 재현하여 극적 효과를 최고조로 표현한 이 작품은 작가의 상상 속 장면이지만 매우 강한 현장감을 띠고 있다.

1816년 6월, 프랑스의 식민지였던 아프리카 세네갈로 출항한 범선 메두사호는 항해 도중 암초에 부딪혀 난파되는 사고를 당한다. 무능력한 선장과 장교들은 선원과 승객을 버리고 구명보트를 타고 도망간다. 남아 있던 149명은 급조한 뗏목을 타고 탈출하지만, 바다 한가운데서 생사의 기로에 서게 되었다. 12일간 표류하다가 극적으로 아르고호에 구조되었을 때 생존자는 15명뿐이었다. 대부분 탈진하여 바다에 빠져 죽었고, 남은 사람들은 극도의 기아와 정신착란으로 인육을 먹는 끔찍한 사태까지 벌어졌었다고 한다. 사건 이후 2년 뒤에 그려진 이 작품은 동적 구도와 강한 음영의 대비로 생존을 향한 인간의 야수성에 초점을 맞추고 있다.

　　제리코는 리얼리티를 표현하기 위해 사건의 정황을 알 수 있는 자료를 수집하는 데 온 힘을 기울였다. 생존자를 만나 설명을 듣고, 시체 수용소에 가서 시체를 스케치하기도 했다. 이처럼 사실에 입각하여 제작한 이 작품은 이후 사실주의 미술가들에게 커다란 영향을 끼쳤다.

　　제리코가 이 작품을 거대한 화폭에 담은 이유는 사건의 진실을 실감나게 재현하기 위해서였다. 그래서 당시 국가의 위대한 업적을 기록하려는 목적으로 제작되던 역사화의 방식을 따랐다. 그것이 대형 화면에 극적 구성을 하는 것이었다.

　　다양하고 역동적인 인물 배치가 화면 전체를 출렁이게 만든다. 죽음과

마주한 이들은 필사적으로 구조의 손길을 기다리고 있다. 수평선 위로 솟구친 인물이 흔드는 붉은 깃발(자신이 입었던 옷)에서 볼 수 있다. 희망을 포기하지 않는 몸부림이다. 이 인물을 꼭짓점으로 뗏목에 있는 사람들의 운동감이 모여들고 있다. 그래서 우리의 시선까지 붉은 깃발로 이끌고 있다. 먼저 바람을 머금고 지탱하는 돛의 상단부 나무의 사선 방향이다. 바로 아래 인물이 뻗은 손도 붉은 깃발로 향하고 있다. 다음은 화면 중심부를 사선으로 가르는 인물의 배치다. 즉 맨 왼쪽의 죽은 것으로 보이는 인물에서 시작하여 체념한 듯 앉은 인물이 잡고 있는 나체의 시신, 바로 옆의 흑인을 지나 달려들 듯이 양팔을 쭉 뻗은 인물을 거쳐 빨간 두건을 쓴 인물의 등과 팔로 이어지는 흐름이 그것이다. 이어 화면 오른쪽 상체가 바다에 빠진 시신으로부터 팔을 짚고 왼팔을 쭉 뻗은 인물의 뒷모습으로 이어지는 흐름 역시 붉은 깃발을 흔드는 인물로 향하고 있다. 따라서 뗏목 위의 인물들은 큰 삼각 구조 속에 다양한 포즈로 그려져 있다.

제리코는 이런 상황을 대처하는 인간들의 다양한 시각도 보여주고 있다. 여기에는 상황을 긍정적으로 극복하려는 태도와 비관적인 관점이 동시에 나타나 있다. 돛대를 기준으로 왼쪽은 상황을 벗어나지 못한다고 포기한 사람들의 체념한 모습이다. 반면 오른쪽은 필사적으로 이 상황에서 벗어나려는 적극적인 몸부림을 보여주고 있다.

• 대형 화면에 극적 구성을 하는, 당시 역사화 제작 방식을 따른 작품이다.

❶ 수평선 위로 솟구친 인물이 흔드는 붉은 옷을 중심으로 그림의 모든 움직임이 모여든다. 그림속에 등장한 모든 인물의 희망(구조)을 나타내는 것이다.

❷ 전체적 구성은 역동적인 사선 구도다.

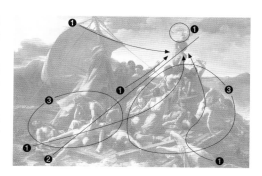

❸ 화면 왼쪽 인물군은 삶에 비관적인 태도를, 오른쪽 인물군은 극복의 의지를 보여주고 있다.

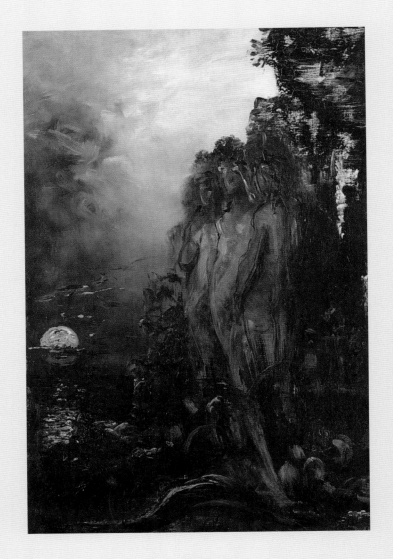

귀스타브 모로 <세이렌>
캔버스에 유채, 491×716cm, 1819년, 파리 루브르 박물관

죽음을 알리는 치명적 유혹

••

귀스타브 모로 <세이렌>

그릴 수 없는 것을 그릴 수 있을까. 그릴 수 있는 것을 그리는 것은 기술이지만 그릴 수 없는 것을 그리는 것은 예술이다. 그릴 수 있는 것은 눈에 보이는 세상의 모든 것이다. 그렇다면 그릴 수 없는 것은 보이지 않는 세계일 것이다. 이걸 어떻게 그려낼 수 있을까. 상상력을 동원하면 가능한 일이다. 이를 통해 예술가들은 그동안 볼 수 없었던 세상을 우리 앞에 펼쳐 보인다. 그래서 예술가들이 하는 일을 '창작'이라고 부르는 것이다.

창작의 가장 큰 힘이 되는 상상력을 내용으로 삼는 것이 상징주의다. 19세기 말부터 20세기 초까지 서구 예술의 중심을 이뤘던 이 흐름은 문학과

미술에서 눈에 보이는 성과를 만들어냈다. 소설이나 시에서 인간의 내면세계를 많이 다루었다면, 미술에서는 신화나 전설을 내용으로 삼은 것이 많다.

상징주의 회화의 대부로 불리는 화가가 귀스타브 모로(1826~1898)다. 그는 그리스 신화를 주제로 한 작품을 많이 남겼는데, 그리스 신화를 입체적으로 이해할 수 있는 것도 모로가 일궈낸 회화 세계 덕분이다. 그의 화풍은 고전적 사실주의 경향을 띠고 있어 이해하기 어렵지 않다는 장점을 가지고 있다. 때문에 그리스 신화에 대한 사전 지식을 가지고 모로의 회화에 접근하면 보는 재미가 쏠쏠하다.

이 작품 역시 그리스 신화를 주제로 하고 있다. 만년에 그려진 것으로 보이는 이 그림은 모로 특유의 화풍에서 많이 벗어나 있다. 정밀한 사실적 묘사보다는 표현에 중점을 두고 반추상적 구성에 초점을 맞추고 있다는 점이 특이하다. 갈색 톤의 중후한 색조와 붓질의 효과로 음울하고 불길한 분위기를 강조하고 있다.

제목에서 볼 수 있듯이 그리스 신화 중에서 '세이렌'을 내용으로 한 것이다. 아름다운 여성의 얼굴에 독수리 몸을 가진 전설 속 동물이 세이렌이다. 이탈리아 서부 해안의 깎아지른 절벽으로 이루어진 바위섬, 사이레눔 스코풀리에 산다는 바다의 요정이다. 이들이 그리스 신화에서 맡은 역할은 바다를 항해하는 선원들을 아름다운 노래로 유혹한 뒤 절벽에 부딪히게

하여 수장시키는 것이다. 즉 여성의 악마적 유혹이나 속임수를 상징하는 이야기다.

우리가 일반적으로 알고 있는 사이렌은 이처럼 위험한 이야기에서 나온 것이다. 위험을 알리는 경보 또는 긴박함을 담은 신호의 이미지와 잘 맞아떨어진다.

세 자매로 등장하는 세이렌이 검은 절벽에 박혀 있는 것처럼 서 있다. 수평선 너머로 일출인지 석양인지 가늠할 수 없는 태양이 구름에 걸려 있다. 그림 전체를 지배하는 갈색 톤과는 동떨어진 강렬한 원색이 태양과 물결, 구름을 표현하고 있다. 세이렌의 치명적인 노랫소리를 나타내는 것일 게다. 세이렌이 서 있는 절벽 아래로 유혹에 빠져 불행하게 죽은 선원의 시신으로 보이는 형상들이 반추상적으로 그려져 있다. 하늘에는 연기가 퍼져나가는 것처럼 부드러운 붓질로 구름을 그려놓았다. 마치 선원들의 영혼이 하늘로 올라가는 분위기다.

모로는 왜 이런 그림을 그렸을까. 세이렌 신화가 담고 있는 여성의 치명적 유혹이라는 상징성을 통해 그가 살았던 세기말적 불안한 징후를 표현하고 싶었던 것은 아닐까.

에른스트 키르히너 <암젤플루>
캔버스에 유채, 62×93cm, 1890~1895년, 귀스타브 모로 미술관

불협화음으로 버무려진
진통의 봄

••

에른스트 키르히너 〈암젤플루〉

'따뜻한 불의 기운' '볼거리가 많다'는 뜻이 담긴 봄은 새로운 세상을 열기 위한 진통으로 시작된다.

예술 작품에서 봄은 새로움을 향한 움직임을 담는 경우가 많다. 우리 가곡에서 봄은 새 풀 옷을 입고 진주 이슬 신을 신은 처녀의 모습으로 그려진다. 왈츠의 황제 요한 슈트라우스는 봄날 새소리에서 젊은이의 사랑을 보았고(〈봄의 소리〉), 로베르트 슈만은 약동하는 봄의 기운을 1번 교향곡으로 담아냈다.

진통에 초점을 맞춰 봄을 표현한 예술 작품도 있다. T. S. 엘리엇은 치

열한 자연의 생명력이 꿈틀거리는 봄을 잔인한 계절로 묘사했다. 그런가 하면 현대 음악의 피카소로 불리는 이고르 스트라빈스키는 새로운 창조의 고통을 원시적 생명력의 충돌로 표현한 〈봄의 제전〉을 발표해 현대 음악의 새 장을 열었다. 그가 묘사한 봄은 강렬한 리듬이 불협화음 속에서 부딪치는 혼란스러운 계절이다. 거칠고 설익은 에너지의 충돌이 보여주는 생생한 생명력에서 새로운 세상을 만나는 것이다. 이를 '원시주의'라고 부른다. 20세기 초반 서구 예술계에 신선함을 불어넣었던 흐름이다.

미술에서도 원시주의는 주목을 끌었다. 색채의 가치를 한껏 내세워 감정을 부각시키는 이 경향은 서양 미술사적으로는 야수파와 호흡을 같이하면서 표현주의와도 맥이 닿아 있다. 원동력을 따지자면 반 고흐의 감성적인 제작 태도와 폴 고갱의 반서구적인 원시성에서 나왔다고 할 수 있다. 여기에 톡톡히 한몫 거든 것이 아프리카 토속 미술이다. 원래 자연에서 추출한 독자적 미감을 간직하고 있기 때문이었다. 유럽 미술가들은 가공되지 않은 자연의 싱싱한 생명력을 거친 터치와 원색의 부조화를 통해 표현하려고 했다.

독일 표현주의 운동을 이끈 에른스트 루트비히 키르히너(1880~1938)의 회화에도 강한 원시성이 나타난다. 스위스 쪽 알프스의 한 봉우리를 소재로 삼은 이 그림을 보면 원시주의가 어떤 것인지 단박에 느낄 수 있다. 차

분한 색감의 조화나 부드러운 풍경에 익숙한 사람에게는 불편하기 그지없는 그림이다. 음악으로 치면 불협화음으로 거칠게 버무려진 스트라빈스키의 〈봄의 제전〉을 들었을 때와 비슷한 느낌이다.

마치 산의 속살을 헤집어낸 듯 보이는 분홍색 계곡과 사이사이로 보이는 초록색 풀밭의 대비가 유치해 보일 정도다. 알프스의 신비롭고 장엄한 스카이라인은 보이지 않고 서툴게 그려 넣은 산세는 아동화를 연상시킨다는 것이 솔직한 느낌이다. 더구나 계곡 중앙에는 뿔피리 부는 목동까지 보인다. 웅장한 산에 어울리지 않는 과장된 크기다. 소박하고도 동화적인 발상이다.

작가는 왜 이런 알프스를 그렸을까. 본 것을 그렸으되 마음에 새겨진 것을 나타내려는 의도였을 것이다. 즉 마음의 풍경을 그린 셈이다. 알프스의 드라마틱한 풍경이 보여주는 강렬한 생명의 이미지를 키르히너는 원색과 거친 터치로 과장함으로써 풍경에서 받은 주체할 수 없는 감정을 색채와 선으로 토해낸 것이다.

라울 뒤피 <모차르트 송>
패널에 수채, 65.5×50.5cm, 1915년, 버펄로 올브라이트 녹스 미술관

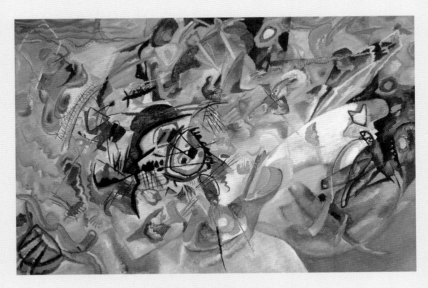

바실리 칸딘스키 <구성-7>
캔버스에 유채, 200×300cm, 1913년, 모스크바 트레티야코프 미술관

미술에 스며든 음악의 힘

● ●

라울 뒤피 <모차르트 송>, 바실리 칸딘스키 <구성-7>

19세기 말에서 20세기 초에 이르는 시기의 서양 예술을 보면 다양성의 조화가 두드러진다. 현재 유행하는 퓨전의 원조 격이라 하겠다. 여러 예술이 교류하면서 상호 발전적 영향을 주고받았는데, 그중에서 회화와 음악의 교류는 괄목할 만하다.

러시아의 국민주의 음악가 모데스트 무소륵스키는 친구의 그림에서 모티프를 얻어 걸작 〈전람회의 그림〉을 남겼다. 후기 낭만주의 음악의 대가 세르게이 라흐마니노프는 상징주의 화가 아르놀트 뵈클린의 명작 〈죽음의 섬〉과 이름이 같은 교향시를 작곡했다. 그런가 하면 인상주의 음악가 클로

드 드뷔시는 일본 화가 가쓰시카 호쿠사이의 그림에서 영감을 얻어 교향시 〈바다〉를 완성했다. 이처럼 음악은 주로 미술에서 이미지를 가져오거나 모티프를 얻었다.

이에 비해 미술이 음악으로부터 받아들인 예술적 에너지는 매우 컸다. 특히 20세기 미술이 방향을 정하는 데 음악은 의미심장한 영향을 미쳤다. 추상의 탄생은 음악의 순수 추상성에 자극받은 것이 분명해 보인다.

초현실주의 화가 파울 클레 역시 음악의 추상성에서 동화적 환상미를 창출해냈다. 심지어 음악적 율동미를 색채의 변화와 곡선으로 나타내 움직이는 화면을 연출한 로베르 들로네의 회화는 '오르피즘'이라는 미술 운동으로 발전했다.

행복 메시지 전하는 그림 〈모차르트 송〉

음악을 가장 친근하게 회화에 담은 화가로는 단연 라울 뒤피(1877~1953)가 꼽힌다. 행복한 이미지를 밝고 화려한 색채와 경쾌한 선으로 표현하여 대중적 선호도가 높다. 이는 당시 시대 흐름과는 무관하게 자신이 생각하는 회화를 완성하는 데 열중했던 작가적 태도에서 나온 것이다.

뒤피가 특별한 설명 없이 누구나 이해할 수 있는 쉬운 그림을 만들어낸

데는 음악이 그 바탕에 깔려 있다. 프랑스 르아브르의 가난한 집안에서 태어났지만 가족 모두 음악을 즐기는 예술적 분위기에서 자란 것이 이유다.

속도감 있는 필치와 즉흥성이 엿보이는 색채 등이 음악적 요소다. 음악을 주제로 한 작품도 많이 남겼는데, 그중 대표적인 것이 모차르트, 바흐, 드뷔시 등 자신이 좋아했던 음악가의 작품 세계를 주제로 삼은 그림들이다. 뒤피는 그중에서도 모차르트를 가장 경애했다. 그에게 바치는 그림을 10여 점이나 그렸으니까.

이 작품은 초창기의 것으로, 모차르트의 천재성을 찬미하는 심정을 담았다. 모차르트 음악이 보여주는 재기발랄하면서 완벽한 형식미, 시대를 앞서간 혁신성 그리고 보편적 아름다움을 뒤피 특유의 활달한 선묘와 화려한 색채의 조화로 펼쳐 보였다. 화면 중앙의 모차르트 흉상이 생뚱맞아 보이는데, 이는 어느 유파에도 속하지 않았던 자신의 모습을 비유한 것으로 보인다.

음악을 번역하는 그림 〈구성-7〉

케니 지가 연주하는 색소폰 소리를 들으면 노을빛에 물든 도심이 떠오르고, 리 오스카가 들려주는 하모니카 음색에서는 남프랑스의 따스한 시골길

이 아른거린다. 그런가 하면 루드비히 판 베토벤의 〈전원 교향곡〉에서는 남부 독일의 시골 풍경이, 장 시벨리우스의 교향곡을 들으면 음산한 하늘 아래 펼쳐진 북유럽 산들이, 베드르지흐 스메타나의 교향시에서는 동유럽 풍광을 품은 유려한 강물의 흐름이 보인다. 또한 이생강의 대금 산조에서는 달빛 부서지는 강물이, 원장현의 대금 소리에선 소쇄원 대숲을 훑고 지나가는 바람의 모습이, 황병기의 가야금 소리는 봄날 눈 맞은 연분홍 매화를 보여주기도 한다.

소리로 들을 뿐인데 우리는 이런 이미지를 눈앞에 그리게 된다. 떠오르는 이미지가 모두 구체적인 풍경이고, 솜씨 좋은 사람이라면 그려낼 수도 있을 것이다. 역사적 사건을 떠올리게 하는 음악도 있다. 대표적인 것이 표트르 차이콥스키의 〈1812년 서곡〉이다. 나폴레옹의 러시아에서의 패전을 극적으로 표현한 것이다. 평원에서의 전투와 프랑스군의 비참한 퇴각 행렬, 승전한 러시아인들의 힘찬 행진이 눈앞에 펼쳐진다.

음악의 이러한 힘을 동경하고, 미술로 옮기는 데 일생을 바친 화가가 바실리 칸딘스키(1866~1944)다. 서양 미술사에서 최초로 추상화를 그린 것으로 알려진 그는 색채와 형태를 조합하여 교향곡과 같은 예술적 감흥을 자아내는 회화를 만들려고 했다. 이런 생각을 하게 된 것은 당시 시대 흐름에서 비롯되었는데, 회화 혁명으로 불리는 인상주의 때문이다. 실재 공간

을 재현했던 회화를 시간의 흐름을 표현하는 회화로 바꾼 것이 인상주의다. 공간은 눈에 보이지만, 시간은 보이지 않는 세계다. 시간처럼 보이지는 않지만 느낄 수 있는 것. 느낌을 보이는 것처럼 만들 수 있는 예술이 음악이다. 음의 조합과 소리의 조화를 통해 그렇게 할 수 있는 것이다.

칸딘스키는 능숙한 음악가였기 때문에 이런 시도를 할 수 있었고, 결과적으로 추상화라는 새로운 회화 예술을 만들어낼 수 있었다. 그는 음악 이론을 회화에 도입하는 방법을 실험했다. 즉 색조를 음색으로, 색상은 음의 고저 그리고 채도를 음량으로 비유하여 작품을 만들었다. 그래서 자신의 그림에서 음악을 들을 수 있기를 바랐다.

이런 바람을 담은 대표적인 작품이 '구성 시리즈'다. 그중에서도 이 작품은 차이콥스키의 〈1812년 서곡〉과도 비견되는 대작이다. 제1차 세계대전의 폭력에 맞선 인간의 의지를 담았기 때문이다. 조국 러시아의 혁명을 뜻하는 것으로 평가되는 이 작품은 희망에 대한 강렬한 의지를 표현하고 있다.

30장 이상의 습작을 할 만큼 심혈을 기울인 이 작품에서 모티프로 삼은 것은 구체적인 역사적 사실이다. 그러나 주제로 끌어낸 것은 폭력, 혁명, 희망과 같은 추상 개념이다. 이를 색채의 대비, 조화 그리고 형태의 구성으로 나타냄으로써 이 작품을 보는 사람들이 음악을 들으면서 구체적인 영상을 떠올리는 듯한 감흥을 받기를 바랐던 것이다.

시詩와 낭만이 너울대는
우리 그림

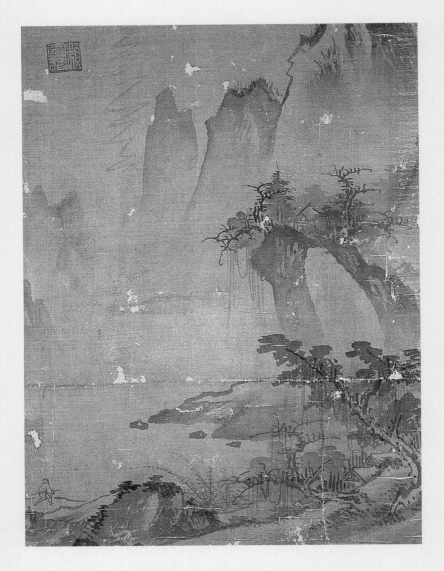

이정 <산수도>
종이에 먹, 34.5×23cm, 16~17세기, 국립중앙박물관

산수화, 이렇게 보면 보인다

● ●

이정 <산수도>

'동양화'는 우리의 그림을 일컫는 말로서 먹이나 채색, 붓과 종이를 재료로 하는 전통 회화다. 예부터 우리나라 사람들이 그려온 것이니 우리 그림임에 틀림없다. 수묵화나 채색화 같은 재료에 의한 이름이 버젓이 있어 왔는데도 우리는 아직까지도 '동양화'라고 부른다. 그리고 동양화 하면 고리타분하고 어딘가 촌스러우며 예술 작품이라기보다는 골동품이 먼저 떠오른다. 때문에 그 그림이 그 그림 같아 보인다.

이처럼 동양화로 부르는 회화 양식은 중국 당나라 시대에 정립되었다. 그런데 중국에서는 동양화라 부르지 않고 국화(나라 그림)라고 말한다. 자기

네가 만들었으니 이렇게 칭하는 것도 당연한 것이리라. 이런 회화 양식이 우리나라에 언제 들어왔는지는 확실치가 않다. 현재 전해오는 것은 고려 말의 그림부터다. 그리고 조선조를 지나면서 독자적인 우리 그림으로 발전했다. 당시 우리나라에서는 동양화라는 말이 없었다. 재료에 따라 '수묵' '채색'으로, 그림 주제로 나누어 '산수' '영모' '화훼' 등으로 불렀다. 우리나라와 중국으로부터 이 양식을 받아들인 일본은 '수묵' '채색' 등으로 불렀고, 에도 시대에 이르러 통속적인 주제를 독창적인 양식으로 담은 일본적 성격의 회화를 만들었다. 이를 '일본화'로 부르고 있다. 그리고 서구에서 들어온 회화는 유화나 수채화 등 재료에 따른 이름으로 부르고 있다.

동양화는 동양의 회화라는 말이다. 중국을 중심으로 하는 아시아 전체를 동양이라 부르니까, 동양화는 국적이 불분명한 아시아 전체의 그림을 말하는 것이다. 그런데 왜 이런 말이 우리 그림을 지칭하게 되었을까.

이 말은 일본이 우리 문화와 정신을 말살하려는 일제강점기의 문화 정책에 따라 붙여준 것이다. 서양에서 들어온 회화를 '서양화'라 하고 그에 대응하는 의미로 만들어낸 것이다. 그러니까 우리나라 미술은 고유한 국가의 독자적인 것이 아니라는 억지가 담겨 있는 말이다. 이렇게 함으로써 일본은 우리를 영원한 속국으로 지배하겠다는 속내를 동양화라는 이름 속에 숨기고 있는 셈이다. 이처럼 수치스러운 이름을 우리는 아무 거리낌 없이

여전히 쓰고 있다.

그러면 우리 스스로 동양의 그림이라고 부르는 우리 그림을 보자.

조선 초기에서 중기로 넘어가는 길목에 빛을 발했던 천재 화가 나옹 이정(1578~1607)이 그린 〈산수도〉다. 산과 물을 그린 것이니 당연히 풍경화일 것이다. 작가는 경치의 아름다움만을 나타내기 위해 이 그림을 그렸을까. 사실 조선시대 수많은 화가들이 이런 그림을 그렸다. 그래서 무심히 보면 그 그림이 그 그림 같아 지루하기 짝이 없다. 이런 그림은 경치에 자신의 생각을 담는 것이다. 그래서 '관념산수화'라고 부른다.

어떤 생각일까. 그것은 정치적 신념이거나 선현의 사상, 자연의 위대함 혹은 이치, 자연 친화적 인생관 또는 사랑 같은 것이다. 이 그림은 무슨 생각을 품고 있을까. 아마도 자연의 신비함과 그 속에 담긴 경건한 질서를 향한 작가의 흠모의 정은 아닐는지.

그림을 보자. 왼쪽 아랫부분부터 눈이 간다. 인물이 등장하기 때문이다. 마치 그림 바깥에서 지금 막 그림 속으로 걸어 들어온 것 같다. 우리의 눈은 자연스레 인물이 짚어갈 것 같은 길을 따라 그림 속으로 끌려들어간다. 바위를 지나 집 몇 채가 있는 마을 어귀에 다다르면 비스듬히 기운 큰 나무 (여기까지가 전경)가 그림 중간에 불쑥 솟은 절벽으로 인도한다. 절벽 위에는 무성한 숲이 있고 그 안에 멋들어진 집이 폭 파묻혀 있다. 저런 곳에는 누

가 살까. 보통 사람은 아닐 것이다. 숲에서 눈에 띄는 나무(여기까지가 중경)가 하늘을 향해 뻗어나가며 그림 윗부분의 신비로운 산으로 우리의 시선을 끌어당긴다. 사람이 살 것 같지 않은 몽환적인 분위기의 산봉우리가 겹쳐 있다. 아마도 신선이 사는 곳인 듯싶다(원경). 이 그림에서 궁극적으로 우리의 시선이 머물게 되는 곳이다.

이처럼 이 그림은 세 개의 경치(전경, 중경, 원경)가 뚜렷하게 구분되면서도 자연스럽게 이어지고 있다. 전경은 인간이 사는 세상을 그린 것이다. 그래서 분명한 윤곽선으로 나무와 바위, 집 등을 위에서 비스듬히 내려다보이는 각도로 그렸다. 중경은 인간과 신을 연결해주는 중간 세계(왕, 종교, 지배 집단 등)다. 평평하게 측면이 보이는 시점에 선으로 그린 나무와 먹의 번짐으로 그린 숲이 함께 나타나 있다. 원경은 신의 세상이다. 올려다보이는 산봉우리를 먹의 번짐만으로 그려 신비로운 분위기를 연출하고 있다. 결국 작가가 도달하고 싶어 한 곳은 원경의 신비로운 자연이었을 것이다.

이 그림처럼 산수화는 이상 세계(이 그림에서는 원경)와 현실 세계(근경)를 설정하고, 이상향을 향한 마음을 담은 것이 많다. 그리고 그런 생각이 서정적인 풍경으로 나타나고 있다. 이것이 바로 산수화의 매력이다.

 Artist's view

❶ 시선의 흐름은 맨 아래 왼쪽 인물이 등장하는 데서 시작해 오른쪽 비스듬히 서 있는 나무를 타고 중간의 절벽에 이르고, 다시 윗부분 불쑥 솟은 봉우리로 나아간다.

❷ 중경에 해당하는 절벽에 눈높이를 맞추고 근경은 내려다보는 각도로 원경은 올려다보는 시점으로 처리했다.

• 근경은 인간 세상, 중경은 중간 세상, 원경은 신의 세상을 나타낸다.

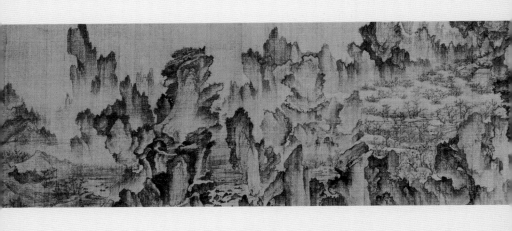

안견 <몽유도원도>
비단에 담채, 38.7×106.5cm, 1447년, 일본 텐리(天理) 대학 중앙도서관

당신의 유토피아는 어디입니까

••

안견 〈몽유도원도〉

꿈을 그린 그림. 그것은 현실 밖의 세계다. 현실을 뛰어넘는 세상을 그리는 것을 초현실주의 회화라고 하는데, 20세기 서양 미술사에 등장한 흐름이다. 꿈을 그려 유명해진 초현실주의 화가로는 스페인의 살바도르 달리가 꼽힌다.

우리나라에도 꿈을 그려 한국 미술사에 최고 걸작을 남긴 화가가 있다. 지금으로부터 570여 년 전 〈몽유도원도〉(1447)를 그린 현동자 안견이다. 조선 초기 최고 화가로 불리는 안견은 후원자였던 안평대군으로부터 꿈꾼 내용을 그려달라는 부탁을 받고 3일 만에 이 그림을 완성했다. 어떤 꿈이

었을까. 기록에 의하면 이렇다. 안평대군이 벗들과 어울려 복숭아꽃이 떠 내려오는 물길을 거슬러 오르니 험한 산과 구릉이 이어졌다. 기암괴석으로 이루어진 고산준령을 넘어서자 복숭아꽃 만발한 아늑한 동네가 나타났다. 그곳에는 사람이 없고, 빈집과 빈 배만 있었다는 것이다. 꿈속에서 무릉도 원을 본 것이다.

도원은 어디일까. "복숭아꽃이 흘러내려오는 곳"이라는 구절은 육조시 대 도연명의 〈도화원기〉에서 나온 것이다. 한 어부가 복숭아꽃이 흘러내려 오는 물길을 거슬러 올라가다 산속에 숨어 있는 무릉도원을 만났다는 이 야기다. 그 마을에는 남녀노소가 사이좋게 살며 농사를 짓는 평화로운 세 계가 펼쳐져 있었다고 한다. 어부는 이 마을에서 보고 들은 것을 아무에게 도 발설하지 않기로 약속하고 돌아왔지만, 곧 세상에 알리고 말았다. 사람 들은 이상향이 펼쳐진 이곳을 보고 싶어 어부의 말대로 산속을 헤맸지만 아무도 그곳을 찾지 못했다는 내용이다.

안견은 안평대군의 꿈 이야기를 섬세하게 표현하려고 비단에 그렸는데 당시로서는 만만치 않은 크기(38.7×106.5cm)였다. 이 그림은 구성부터 예사 롭지가 않다. 현실 세계와 비현실 세계를 함께 그려 넣은 안견의 폭넓은 안 목이 놀랍기만 하다. 그림은 왼쪽 4분의 1이 현실 세계고, 나머지는 비현실 세계다. 현실 세계를 매우 사실적으로 그린 데 비해, 비현실 부분은 과장과

왜곡을 이용하여 환상적 분위기를 한껏 살려내고 있다. 현실의 풍경은 안견이 살던 당시의 경치를 그대로 그려낸 것 같다. 산의 생김새도 얌전하고 나무의 놓임이나 길의 움직임, 강의 흐름 또한 상식에 맞는 모양새를 갖추고 있다. 보통 사람의 눈높이에서 본 경치인 것이다(平遠視).

일반적인 풍경에서 시작된 길은 비현실 세계로 들어서면서 고산준령과 기암절벽을 만나게 된다. 과장된 산세는 짙은 명암의 대비 탓에 움직이는 듯 보인다. 솟구치듯 불쑥 솟은 절벽과 괴기스러운 기암은 쏟아질 듯하다. 마치 산이나 절벽 아래에 다가가서 위를 올려다보는 형국을 그린 것 같다 (高遠視).

감히 다다를 수 없는 까마득히 높은 절벽을 울타리처럼 두르고 화사한 복숭아꽃 나무숲이 펼쳐진다. 안평대군이 꿈속에서 놀았다는 무릉도원이다. 무릉도원은 부드러운 구름 속에 잠겨 있다. 험준한 산세 가운데 놓인 탓에 한결 도드라져 보인다. 복숭아나무는 비상식적으로 크고, 위에서 지그시 내려다보는 것처럼 그려서인지 아늑하고 아련하게 보인다(沈遠視). 말 그대로 유토피아적 분위기가 물씬 풍기는 복숭아 정원이다.

이 그림은 왼쪽에서 오른쪽으로 시선이 흘러가는 자연스러운 흐름을 따라 내용이 펼쳐지는 구성을 택하고 있다. 오른쪽에서 왼쪽으로 시선을 유도하던 당시의 일반적인 구성과 반대되는 과감한 시도를 한 셈이다. 결

작이 나오자 당시 안평대군을 따르던 많은 문사들이 찬사를 덧붙였는데 자그마치 스물한 명이 감상문을 내놓았다. 평가의 줄거리는 두 가지로 나뉜다. 하나는 현실적인 해석으로, 조선 건국의 당위성과 번영을 염원하는 당시의 시대정신을 반영한 것이다. 다른 하나는 상상에 기반한 분석으로 권력의 핵심에 있던 관료들이 느껴야 했던 인생과 벼슬에 대한 허망함을 낭만적으로 풀어낸 것이다.

예나 지금이나 현실에 사는 많은 사람들이 이상향을 꿈꾼다. 하지만 그 꿈은 모두 다를 것이다. 그러한 꿈의 상징이 무릉도원 혹은 유토피아다. 우리 모두는 자신의 꿈을 이루려고 하루하루 열심히 살아가고 있다. 그러나 모든 사람들이 자신이 꿈꿔온 무릉도원에 도달하는 것은 아니다. 꿈을 일군 사람들은 그만큼의 험난한 고행이 있었던 것이다. 〈몽유도원도〉가 담고 있는 세계는 '이상향을 향한 역경의 행로'쯤 될 것이다. 그래서 이 그림은 태어난 지 500년을 훌쩍 뛰어넘은 이 시대에도 유효한 메시지를 전하고 있는 것이다.

그러면 안평대군이 꿈꿨던 무릉도원은 어디였을까. 세종의 셋째 아들로 태어나 형 수양대군(세조)과 대립하다 희생당한 비운의 왕자. 풍류로 가렸던 정치적 야심이 아니었을까.

Artist's view

• 왼쪽부터 4분의 1 부분
까지가 현실 세계이고, 나
머지는 비현실 즉 꿈의 세
계다.
• 현실 세계는 정상적인
눈높이에서 본 풍경이다.

꿈의 세계로 들어서는 부분은 밑에서 위를 쳐다보는 방향으로 그렸는데, 이는 현실과 비현
실의 경계를 가르려는 의도로 보인다.

❶ 이 그림은 동양 회화의 전개 방식과 반대로 되어 있다. 특이하게도 서양 회화의 전개 방
식을 따르고 있다. 즉 왼쪽에서 오른쪽으로 흘러가는 방식이다.

❷ 꿈에 본 도원경, 즉 이상 세계는 위에서 지그시 내려다보는 각도로 그렸다. 아늑하고 편
안한 느낌을 나타내려는 생각을 담은 표현이다. 고산준령에 둘러싸인 도원경은 비례가 어긋
나 있다. 웅장한 산맥에 비해 크게 그렸다는 것이다. 작가의 자유로운 상상력이 시대를 뛰어
넘고 있는 것이다.

정선 <인왕제색도>
종이에 수묵, 79.2×138.2cm, 1751년, 리움미술관

김홍도 <송석원시사야연도>
종이에 담채, 25.6×31.8cm, 1791년, 한독의약박물관

문인들의 나라에서
화가는 환쟁이였다

● ●

정선 <인왕제색도>, 김홍도 <송석원시사야연도>

조선시대는 문인이 주도한 사회였다. 선비의 덕목 중에도 글 짓는 재주(詩)를 맨 앞자리에 두었고, 생각한 글을 표현하는 붓글씨 솜씨(書)를 다음 자리에, 그리고 그림 그리는 일(畵)은 남은 재주를 풀어내는 것으로 여겼다. 이런 탓에 조선시대 회화 중에는 문인들이 그린 그림이 많이 남아 있다. 이를 '문인화'라고 한다.

　문인들의 위세가 얼마나 대단했는지를 보여주는 그림은 조선시대 회화에서 얼마든지 찾을 수 있다. 조선시대 중기 이후 많이 나타나는 기행 산수화첩 양식도 그중 하나다. 문인들이 좋은 경치를 찾아다니며 감흥을 읊어

내면 화가들이 그것을 그렸던 것이다. 명승 유람을 떠나는 문인들을 따라 다니며 그림을 그려야 했기 때문에 화가들은 일종의 스케치북 같은 화첩을 가지고 다닐 수밖에 없었을 것이다.

안목 깊은 문인 사대부들이 화가들의 주 고객층이었다. 그래서 화가들은 그들의 취향에 맞는 그림을 그릴 수밖에 없었다. 조선시대 풍류가 흠뻑 배어나는 산수화가 발달한 것도 문인 사대부의 취향 덕분인 셈이다.

문인 사대부의 주문으로 탄생한 정선의 걸작 〈인왕제색도〉

겸재 정선(1676~1759)의 재능을 인정하고 키운 것도 문인 사대부층이었다. 조선시대 회화 최고 걸작 중 하나로 꼽히는 〈인왕제색도〉 역시 이런 곡절을 안고 탄생했다.

당시 그림으로는 크기도 만만치 않은 이 그림을 정선은 왜 그렸을까. 주문을 받았기 때문이다. 정선의 솜씨에 이 정도 화폭이면 상당한 값이 나갔을 텐데 그 값을 치르고 그림을 주문한 인물은 인왕산 자락에 정선과 이웃해 살았던 문인 사대부로 보인다. 그림 아래 반듯한 기와집의 주인이 바로 그 주인공이다. 멋진 인왕산을 배경 삼은 자신의 집을 그림으로 남기고 싶어 정선에게 부탁했던 것이다. 그러니까 〈인왕제색도〉의 주제는 그림 한

컨을 겨우 차지하고 있는 기와집의 주인인 셈이다. 그리고 문인으로서 자연과 더불어 사는 풍류 정신 또한 이 그림의 주제인 것이다. 정선은 기와집 주인의 품성을 인왕산의 호쾌하고도 맑은 기운으로 표현했다.

주문에 의한 그림이었지만 정선은 자신의 천재성을 유감없이 발휘해 걸작을 만들어냈다. 그가 영리한 예술가였기 때문이다. 그림 속 인왕산은 지금의 광화문쯤에서 바라본 모습이다. 그러나 실제 경치와는 조금 다르다. 정선의 진경산수화에서 나타나는 변형과 과장, 생략의 방법이 이 그림에서는 더욱 잘 드러나 있다.

특히 감정이 담긴 주관적 구성이 도드라져 보인다. 지금 봐도 장쾌한 에너지가 불쑥 솟는 인왕산을 보았을 때 섬세한 감성을 지닌 정선으로서는 가슴 때리는 감동을 느꼈을 것이다. 거대한 바위에서 솟구치는 힘을 짙은 먹과 힘찬 붓질만으로는 감당하기 어려웠는지, 아예 화면 바깥 위쪽으로 봉우리를 빼놓았다. 그런 까닭에 인왕산의 힘찬 느낌이 배가되고 있다.

또 산세 전체가 마치 오목거울로 본 것처럼 중심을 향해 조금씩 왜곡돼 있다. 가슴속에서 꿈틀거리던 감동이 분출된 것이다. 조선시대 문인들의 높은 안목은 우리 미술의 힘을 만들어냈고, 그 힘을 텃밭 삼아 정선 같은 천재가 자랄 수 있었던 것이다.

문인 시집 표지용으로 그린 김홍도의 〈송석원시사야연도〉

단원 김홍도(1745~?)가 그린 〈송석원시사야연도〉 역시 그런 그림에 속한다. 지금으로 말하면 문인들이 밤에 시 짓는 행사를 가졌는데, 그 광경을 그린 것이므로 일종의 기록화적 성격의 그림인 셈이다. 이런 그림은 18세기 이후 많이 나타나 미술사가들은 아예 '아회도(雅會圖)'라고 따로 이름을 붙여 부르고 있다.

서울 인왕산 자락, 옥인동 계곡 천수경이라는 사람의 집인 송석원에서는 중인 출신 문인들이 시 짓는 모임을 자주 가졌는데, 이 문학 동인을 '송석원시사'라 불렀다. 김홍도가 그린 이 그림은 1791년 유두절(6월 15일) 시 모임의 밤 풍경이다. 문인들은 이날의 행사를 기리기 위해 일종의 동인지 같은 성격의 책,《옥계청유첩》을 만든다. 김홍도의 그림은 이 책 앞부분에 넣기 위한 것이었다. 더구나 이 모임에는 김홍도가 초대된 것도 아니었다고 한다. 그러니까 모임에 참석했던 문인 중 한 사람이 김홍도에게 현장의 정황을 설명하고 그림을 부탁한 것이다. 정조의 초상을 그릴 정도로 당대 최고 화가로 이름을 날리던 김홍도가 받은 대접으로는 이해가 가지 않는 대목이다.

김홍도의 만년작에 속하는 이 그림에는 완숙한 서정미가 듬뿍 담겨 있다. 행사의 현장감보다는 분위기를 살리는 데 초점을 맞춰 그린 것으로 보

인다. 구체적 사실을 바탕으로 하고 있지만, 이 그림에서는 사실적 감정이 묻어나지 않는다. 달밤의 고즈넉한 분위기를 한껏 살려 그림 전체에 몽환적인 기분이 도드라지고 있다. 이런 분위기는 김홍도가 만년 산수화에서 흔히 취했던 방법으로, 풍경이나 정황의 특정 부분을 중심으로 그리는 것이다. 그러니까 자신이 그림에서 얘기하고 싶은 것을 돋보이게 하는 방법인 셈이다.

이 그림에서는 문인들의 시적 감흥을 내세우고 싶은 이야기로 삼은 듯하다. 6월의 밤, 시원한 바람이 불어오는 계곡, 어스름 달빛이 녹아든 숲은 꿈결처럼 교교한데, 그 안에서 시를 논하는 문인들의 정취는 오죽하랴. 숲으로 둘러싸인 정원에서는 문인들의 시 문답 소리가 은은하게 들려오는 것 같다.

시 모임 장면만 세밀하게 그려졌다. 배경도 달만 그렸을 뿐 나머지는 생략하고, 왼쪽의 계곡도 설렁설렁 돌부리 몇 개만 그렸다. 색채를 거의 쓰지 않고 먹의 짙고 엷음만으로 상황을 묘사했다. 맑은 먹색을 한껏 살려 청아한 기운이 감돈다. 때문에 장면 전체가 어스름한 달빛 속에 녹아든 것 같은 분위기다. 황홀한 자연 경치를 보고 시상을 떠올리는 기분은 이런 분위기일 것이다. 김홍도가 주제로 삼은 것이 바로 이것이다.

왼쪽 **신윤복** <미인도> 비단에 채색, 114.2×45.7cm, 18~19세기, 간송미술관
오른쪽 **신윤복** <월하정인> 종이에 채색, 28.2×35.8cm, 18~19세기, 간송미술관
아래 **신윤복** <봄나들이> 종이에 채색, 28.2×35.8cm, 18~19세기, 간송미술관

신윤복이 정말 여자였으면 좋겠다

••

신윤복 <미인도> <월하정인> <봄나들이>

2008년 가을, 새삼스럽게 우리 그림 열풍이 일어났다. 한국 미술을 지킨다는 자존심 하나로 빳빳한 서비스와 퇴락한 시설로 치른 간송미술관의 연례 전시회에 20만 명 넘는 인파가 몰렸으니, 분명 바람의 온도가 계절을 거스르고 있는 느낌이었다. 열풍의 눈으로 떠오른 인물은 혜원 신윤복(1758~?)이다. 그런데 그림보다는 신윤복 개인에 대한 관심이 먼저다.

바람이 불어오는 쪽은 예상한 대로 매스컴에서부터다. 신윤복을 소재로 한 드라마가 뜨면서 원작 소설이 순식간에 베스트셀러 대열에 합류했고, 그 여파로 같은 내용의 영화가 개봉됐다. 바람의 바탕을 내준 셈이 된

원작 소설가는 '역사적으로 틀린 답'이라는 전제를 걸고 신윤복을 여자로 만들어버렸다. 한 작가의 엉뚱한 상상력이 신윤복을 중심으로 조선 후기 미술계에 대한 관심을 불러일으켰고, 때맞춰 열린 우리 그림 전시회까지 사람들을 끌어모았다.

그런데 일반인들에게는 우선 재미가 있고, 그래서 관심을 갖게 된 이 바람이 전문가 집단은 못마땅한 모양이다. 물론 그 불편한 심기의 이유가 분명하기 때문에 납득이 간다. 작가의 상상력이 역사를 왜곡하고, 그 왜곡이 바람으로 번져 사람들에게 허구를 역사적 사실로 믿게 만들기 때문이다. 매우 지당한 지적이다. 그러나 일반 수준의 대한민국 국민 중에 작가의 상상력으로 만드는 드라마나 영화를 보고 역사적 사실로 받아들이는 사람이 얼마나 될까.

이런 현상은 비단 이번만이 아니다. 역사를 소재로 한 드라마나 영화가 제작되어 대박이 터질 때마다 전문가 집단에서는 역사 왜곡을 지적해왔다. 정말 우리 국민의 수준이 그 정도밖에는 안 될까.

그리고 '여성 화가 신윤복'이 정말 어느 전문가의 지적처럼 "상상력의 소산이라고 얘기하기도 낯부끄러울 만큼 말도 안 되는 설정"일까.

사실 전문가 집단이 기대고 있는 신윤복의 역사적 기록은 빈약하기 그지없다. 정조의 초상을 그리는 일에 김홍도와 함께 참여했던 화원 신한평

의 아들로 1758년에 태어났고, 도화서 화원이 되어 첨절제사라는 벼슬을 지냈으며, 속화를 그렸다가 도화서에서 쫓겨났다는 사실 외에는 개인적 생 애나 언제 죽었는지도 알려져 있지 않다. 화원으로 활동했다고 자신 있게 말할 근거도 희박하다. 신윤복 정도의 솜씨를 지닌 화원이면 그의 활약상 이 한 번쯤 기록될 법도 한데, 당시 어느 문헌에도 신윤복이 화원으로 활동 했다는 기록이 없는 것이다. 단지 구한말 서예가인 오세창이 정리한《근역 서화징》(1928)이라는 책에 신윤복이 화원이었다는 기록이 전할 뿐이다.

뛰어난 예술가의 빈약한 역사적 사실에는 상상력이 파고 들어갈 틈새 가 그만큼 큰 것이다. 이를테면 세상에서 가장 유명하다는 레오나르도 다 빈치의 〈모나리자〉에 대해 확인된 역사적 사실은 거의 없다. 그런데 아이 러니하게도 이러한 수수께끼 덕분에 〈모나리자〉는 서양 미술 최고의 걸작 으로 세상에서 제일 유명한 그림이 되었다. 수수께끼를 풀기 위한 많은 사 람들의 상상력이 덧붙어 그렇게 돼버린 것이다. 엉뚱한 상상력이 세상을 넓고 새롭게 만든 셈이다.

한 작가의 발칙한(?) 상상력은 우리에게 새롭고도 통쾌하며 유쾌하기 까지 한 상상력을 부추긴다. 상상력은 논쟁이 되고, 논쟁은 역사적 사실을 확인하기 위한 노력으로 번진다. 노력의 결과가 증명되면 역사에 새로운 사실이 추가되고, 그만큼 세상은 넓어지는 것이다.

신윤복이 정말 여자였다면 얼마나 통쾌할까 하고 상상해본다. 서슬 퍼런 유교 사회 질서에 대한 엄청난 예외 규정이 역사에 첨가될 것이다. 여성의 예술적 재능에 대한 편견도 여지없이 무너져 내릴 것이다. 우리는 조선 역사 속에서 이러한 가능성을 보면서도 놓치고 있다. 허난설헌이나 신사임당의 여성으로서의 예술성을 심도 있게 연구하고 평가하지 않는 것이 그 한 예라고 할 수 있을 것이다.

신윤복의 성 정체성 상상 논란을 제쳐두고 보더라도 그의 예술에 대한 연구는 아직 초보 수준에 불과하다. 그보다는 먼저 우리 미술에 대한 연구 자체가 그렇다고 봐야 할 것이다. 한국 미술사의 근간을 일본인 야나기 무네요시가 만들어주었다는 사실은 우리 모두 반성해야 할 대목이다.

신윤복의 예술은 기법과 내용 면에서 당시 사회의 파격이라 할 수 있다. 화가를 천대했던 조선시대에 그림으로 삶을 꾸렸다는 것 자체가 놀랍다. 더구나 색채를 쓰는 것을 지극히 속되고 비천하게 여긴 당시 정서에서 놀라운 색채 감각을 확립했다는 점에서도 그의 예술적 신념을 읽을 수 있다. 조선시대를 통틀어 신윤복만큼 색채 운용에 탁월한 재능을 보여준 화가는 찾아볼 수 없다.

화면 구성에서도 서양 미술에서는 100년 후 인상주의자들이 담아냈던 일상성을 솜씨 좋게 다루어냈다. 평범한 인물들의 일상사를 배경과 함께

구성할 줄 알았던 천재적 조형 감각이 빛난다.

그림 내용도 당시에는 아무도 상상하지 못했던 인간의 본성을 세련된 형식으로 끌어올려 풍자와 에로티시즘의 진수로 보여주고 있다. 거기에 시적 서정성까지 더했으니 맛깔스러운 그림이 될 수밖에 없는 것이다. 그러나 무엇보다도 신윤복 그림에서 가장 두드러진 점은 고급스러운 한국적 미감을 보여주고 있다는 것이다. 그래서 나는 한국 미술사 최고의 탐미주의자 신윤복이 정말 여자였으면 좋겠다는 생각을 한다.

조선 여인의 순수한 아름다움 〈미인도〉

그러면 신윤복의 천재성을 확인해보자. 먼저 만나는 것은 우리의 순수 미인이다. 그리 크지 않고 갸름한 눈, 높지 않은 작은 코, 조그맣고 얇은 입술, 반듯한 이마, 통통하고 둥근 얼굴, 좁은 어깨, 7등신 몸매. 지금 여러분은 200여 년 전 우리나라 미인을 보고 있다. 오늘날 길거리에서 마주친다면 그다지 눈길이 가지 않을 평범한 모습이다. 신윤복의 걸작 〈미인도〉다.

미인의 모습은 그 시대 아름다움의 기준이 된다는 점에서 흥미롭다. 그래서 동서고금의 예술가들은 미인을 작품의 주제로 기꺼이 선택하는 것이다. 오늘날은 서구 취향에 맞게 다듬어진 미의 기준이 세계적으로 통용되

고 있다. 우리도 예외가 아니어서 커다란 눈, 날 선 높은 코, 크고 두툼한 입술, 작고 뾰족한 얼굴, S라인의 8등신 몸매를 갖춰야 미인으로 대접받는다. 심지어 머리나 눈동자 색깔까지 서양인처럼 바꾸는 것이 더 자연스러워 보일 정도다.

이런 기준으로 이 그림의 여인을 보면 '미인도'가 아니라 '보통녀'라고 제목을 바꿔 달아야 할 판이다. 하지만 이 그림의 미인은 우리가 버린 순수한 우리의 아름다움이다. 그리고 이제는 찾아서 다시 세워야 할 아름다움의 모범이 될 수 있는 소중한 그림이다.

스무 살도 되지 않을 듯한 앳된 얼굴의 이 여인은 당시 유행의 첨단을 달리는 치장을 하고 있다. '트레머리'로 불리는 가발의 크기도 적당해 보이고 옅은 화장을 한 얼굴에서는 청순함이 보인다. 꼭 끼는 저고리는 지금 입는다 해도 디자인에서 결코 뒤지지 않을 듯 세련돼 보인다. 동정 옆과 겨드랑이 부분의 검은색, 자색이나 노리개의 청홍색이 아기자기하게 어우러지고 있다.

폭 좁은 소매와 짧은 저고리 선이 매혹적으로 보인다. 그에 비해 유려한 선으로 처리한 치마는 풍성하고 여유 있는 멋을 풍긴다. 배꼽티처럼 짧고 착 달라붙는 저고리에 풍성한 항아리 모양의 긴 치마는 200년 전에 유행했던 아방가르드 패션인 것이다. 다소곳이 숙인 얼굴에 왼쪽 발을 살짝

내밀고 약간 비켜선 포즈를 취한 이 여인은 고요함 속의 작은 움직임을 보여주고 있다.

두 연인 사이의 애틋한 마음 〈월하정인〉

신윤복은 조선시대 연인들의 사랑도 실감나게 보여준다.

애틋한 사랑의 분위기가 한껏 묻어나는 이 그림의 제목을 생각해보자. '밀애' '사랑, 그 설렘에 대하여' '연애시대'……. 그 어느 것을 붙여도 제법 어울릴 듯싶다. 신윤복은 이 그림에 '월하정인', 즉 달빛 속의 연인이라는 아주 낭만적인 제목을 달았다. 게다가 화제까지도 신윤복답다.

"달은 기울어 한밤중인데 두 사람 마음은 두 사람만이 알 뿐이다(月沈沈 夜三更 兩人心事兩人知)."

두 사람 사이에만 통하는 마음, 그것이 바로 사랑의 감정일 게다. 그런데 어스름 달빛 속에 숨어 있는 사랑이다. 사랑은 그만큼 은밀해야 제격이겠지. 도덕을 국가 기본 이념으로 삼고 윤리의 서슬로써 나라를 운영해왔던 조선시대 남녀의 사랑은 이처럼 내밀해야만 실감이 났을 게다.

신윤복이 즐겨 다룬 주제는 요즘으로 치면 대중문화인 셈이다. 당시 도회지 저잣거리 인물들의 다양한 모습을 그림에 담았던 것이다. 그래서 유

희 문화의 장면이나 기생집 등이 주요 소재로 등장한다. 이러한 시도는 서양의 인상주의 미술에서도 찾을 수 있는데, 신윤복이 50년 이상 먼저 그려냈다는 점이 예사롭지 않다.

신윤복은 특히 남녀의 사랑을 그 누구보다 과감하고 솔직하게 표현하는 데 능했다. 아니, 솔직하다 못해 노골적이기까지 하다. 이처럼 노골적인 표현의 대상은 대부분 사대부와 기생들의 유희적 이미지들이다. 일종의 사회 풍자인 것이다.

그런데 이 그림에 등장한 주인공들에게서는 퇴폐적 분위기가 풍기질 않고 애틋하기까지 하다. 애절한 사랑의 감정이 묻어나온다. 여염집 뒤뜰, 후미진 담장 아래 야심한 시각에 만난 연인들의 표정에는 사랑의 갈증이 담겨 있는 듯하다. 사내는 안타까운 시선으로 여인을 바라보며, 차마 입으로는 전할 수 없는 가슴속의 말을 하려는 듯 품속에서 무언가를 꺼내려고 한다. 아마도 가슴속에 품었던 절절한 사연이 담긴 연애편지겠지. 그 심정을 이미 눈치챈 여인은 두근거리는 마음을 감추려는 듯 다소곳이 고개를 숙이고 있다. 연인들의 이러한 마음은 사내가 들고 있는 초롱의 과장된 붉은색과 쓰개치마를 잡고 있는 여인의 자주색 소매로 나타나고 있다. 사랑으로 물든 붉은 마음인 것이다.

200여 년 전 선조들의 사랑은 표현엔 소극적이었을지 몰라도 마음의

밀도는 지금보다 더욱더 치열했을 것이다.

젊은이들의 상춘 쌍쌍 파티 〈봄나들이〉

21세기의 봄과 19세기의 봄은 어떻게 다를까. 봄을 맞으며 문득 스며나온 생각이다. 작가 한수산의 표현대로 봄은 젖어서 오는 것 같다. 200여 년 전에도 그랬을 것이다. 얼었던 땅이 녹고 강이 풀리면 물기가 오른다. 물기는 대지를 적시고 생명의 움직임을 피워낸다. 노랑에서 초록으로, 다시 여러 가지 색깔의 꽃으로 볼거리를 만들어낸다. 그래서 '봄'인가 보다.

19세기 조선시대에도 사람들은 지금과 똑같은 봄을 맞았을 것이다. 이런 생각 말미에 꺼내 본 그림이 신윤복의 〈봄나들이〉다.

이 그림을 보면 예나 지금이나 봄은 역시 젊은이들의 계절이라는 생각이 든다. 그림에 등장하는 인물은 당시 유행을 이끌었던 젊은이들이다. 지금으로 치면 압구정동 거리를 누비며 첨단 패션 감각을 뽐내는 신세대쯤 되겠지.

기녀와 젊은 한량들이 봄맞이 쌍쌍 파티를 하려고 약속 장소로 모이는 장면을 그린 것이다. 이미 당도한 한 쌍은 장죽에 담배까지 피우는 여유를 즐기고 있다. 그 뒤에 막 도착한 쌍의 표정이 재미있다. 아마도 기녀가 파

트너에게 담배 한 대를 청한 모양이다. 한량은 두 손으로 공손히 장죽을 바치고 있다. 기녀는 겸연쩍은 듯 머리를 매만지며 어색한 웃음으로 손을 내밀고 있다. 필경 한량은 진한 농지거리와 함께 장죽을 건네는 중이리라.

이런 광경을 못마땅한 표정으로 바라보며 걸어오는 한량은 짝이 없다. 그러고 보니 다른 한량에 비해 행색이 다소 처진다. 파트너가 있는 한량들은 모두 꽃미남과에 속하는 곱상한 외모와 당시 유행이었을 장신구로 치장하고 있다. 그런데 이 인물은 얼굴이 거무튀튀하고 늙어 보이는 데다 복장도 다르다. 맨 앞의 기녀의 말을 모는 하인이다. 그러니까 요즘으로 치면 자가용 기사인 셈이다. 그 기녀의 파트너가 기녀의 마부가 되어 말을 모는 짓궂은 장난을 친 것이다. 하인의 초립까지 쓰고. 때문에 뒤처져 오는 하인은 양반 갓을 쓰지도 못하고 난처한 표정을 짓고 있는 것이다.

화면 아래쪽에 부리나케 달려오는 한 쌍은 봄바람에 옷이 나부껴 역동적이다. 기녀는 쓰개치마에 말몰이 시종까지 부리는 모양새가 예사롭지 않다. 오늘 파트너가 대갓집 외동아들쯤 되는 모양새다.

이 그림을 통해 우리는 19세기 젊은 세대의 개방적인 유희 풍속을 가늠할 수 있다. 정분 나기 좋은 봄날, 젊음의 상춘 쌍쌍 파티는 생각만으로도 핑크빛으로 물든다. 이런 주제가 신윤복의 단골 메뉴다. 그래서 그는 조선시대 회화의 이단아로 통하는 것이다.

이 그림에 등장하는 여덟 명은 각기 다른 포즈를 취하고 있다. 빠른 걸음에서 보통 걸음, 느린 걸음 그리고 멈춘 걸음까지 보인다. 바라보는 방향도 제각각이다. 그런데도 산만하지 않은 것은 빼어난 구성력 덕분이다. 모든 인물이 한 인물로 방향을 잡고 있다. 오른쪽 그림 가장자리에서 안쪽을 바라보고 서 있는 인물을 중심 삼아, 이 인물을 꼭짓점으로 위의 네 명과 아래 세 명이 V자 구성을 하고 있는 것이다. 그래서 우리의 시선을 이 인물 쪽으로 몰아가고 있다. 그 사람이 서 있는 곳이 봄나들이 가기 위해 모이기로 약속한 장소인 것이다.

최북 <공산무인도>
종이에 수묵, 33.5×38.5cm, 18세기, 개인 소장

최북 <풍설야귀인도>
종이에 수묵담채, 66.3×42.9cm, 18세기, 개인 소장

조선시대 천재 기인 화가 칠칠이

● ●

최북 <공산무인도> <풍설야귀인도>

'예술가' 하면 떠오르는 모습이 있다. 현실보다 꿈을 좇는 사람, 그래서 생활력이 없고 상식이나 일반 규범을 과감하게 뛰어넘어도 용납되는 사람, 술을 엄청나게 잘 먹어야 되고 지저분한 외모를 지녀야 하며 자다가도 벌떡 일어나 창작에 몰두해야 하는 사람, 성격은 거칠거나 괴팍해야 하며 자신만이 할 수 있는 이상한 행위나 버릇이 반드시 있어야 하는 사람, 평생 가난하고 외롭고 불행하며 처절하게 살다가 일찍 죽거나 비참하게 죽어야 하는 사람. 이런 모습은 특히 화가에게 많이 적용된다. 우리에게 이렇듯 왜곡된 예술가상을 심어놓은 데에는 매스컴의 역할이 크다.

그런데 꼭 이런 모습으로 살다 간 화가가 있다. 한국 미술사상 최고 기인 화가로 꼽히는 호생관 최북(1712~1786?)이 바로 그런 사람이다. 중인 출신으로 조선시대의 엄격한 신분 사회를 헤집어온 그의 일생은 가난했고 외로웠으며 처절하게 살다가 비참하게 죽어서, 우리나라 TV 드라마에 화가의 모델로 등장하는 꼭 그런 삶을 충실하게 보여주었다.

사실 그는 작품보다 자기 눈을 찌른 미치광이 화가로 더 많이 알려져 있다. 그 이유가 무리한 그림을 요구하던 고관대작에게 대적하기 위해서였다고 알려져 있다. 이런 성정 탓에 천재성을 가지고 있었지만 세상으로부터 인정받지 못한 불우한 삶이었다. 자신의 재능을 알아보지 못하는 세상에 대해 최북은 자조적이고 반항적인 흔적을 많이 남겼다.

그의 호는 '호생관'이다. 풀이하면 '붓으로 먹고사는 사람'이다. 그리고 이름의 북(北)자를 둘로 쪼개 '칠칠(七七)'이라는 자를 썼다. 스스로 '그림이나 그려 먹고사는 칠칠이'라는 자기 비하를 통해 세상에 대한 울분을 삼켰던 것이다. 조선시대 천재의 힘을 느낄 수 있는 그림을 먼저 보자.

빈 산을 가득 메운 천재성 〈공산무인도〉

신문은 매일 일어나는 일을 정확히 전달해준다. 우리는 신문 기사를 읽으

며 세상에서 일어나는 일을 머릿속에 떠올릴 수 있다. 그러나 시간이 지나면 이런 일들은 대부분 잊혀진다. 그에 비해 문학 작품은 비유나 함축을 통해 시대를 이야기한다. 여기서는 사실보다 작가의 상상력이 더 중요하다. 훌륭한 문학 작품은 시간이 흘러도 우리 마음속에 남아 있다. 이것이 바로 예술의 힘이다.

이러한 힘을 보여주는 그림이 〈공산무인도〉다. 거친 필치로 슥슥 그린 듯한 이 그림에는 현실감이 없다. 주변에서 흔히 볼 수 있는 집이며, 나무와 꽃이 있는데도 그렇다. 이런 그림을 문인화풍의 산수라고 한다. 경치를 통해 작가의 심사를 말하려는 독특한 풍경화인 것이다. 단순히 풍경의 아름다움을 감상하려는 그림이 아니기 때문에 작가의 의도를 좀처럼 알아내기가 쉽지 않다.

'빈 산에 사람이 없다'는 제목을 붙인 이 그림은 빼어난 경치를 그린 것이 아니다. 마음먹고 찾는 그런 풍경이 아니라는 말이다. 눈길이 머물지 않는 경치지만 자연의 이치를 충실히 따르는 모습을 찾아 그리고 있다. 즉 골짜기의 물은 낮은 곳을 찾아 흐르고, 이름 없는 풀은 제 차례가 오면 어김없이 꽃을 피운다.

사람들이 관심을 주지 않아도 자연은 저 홀로 몫을 다하며 자기 자리를 지키고 있다. 그 덕으로 사람이 사는 것이다. 그토록 위대한 일을 하고서도

자연은 생색을 내지 않는다. 최북은 이런 자연의 모습을 흔한 풍경으로 담아놓았다. 그리고 자신의 심경을 사람 없는 초막에 채워놓았다. 세상으로부터 부름받지 못하는 자신의 처지를 빗댄 것이다.

천재를 알아보지 못하는 세상에 대고 이처럼 빼어난 작품으로 조롱했던 것이다. 나무의 일부처럼 휘갈겨 쓴 화제에서 그런 심사가 엿보인다.

"빈 산 찾는 이 없지만 물은 흐르고 꽃이 핀다(空山無人水流花開)."

300여 년이 흐른 지금, 그 '찾는 이 없던 빈 산'으로 사람들이 모여들고 있다. 경치가 아닌 최북의 천재성을 보기 위해.

눈보라 치는 밤길 같은 인생 〈풍설야귀인도〉

조선 최고의 기인 화가로 알려진 최북은 격정적 낭만성이 강했던 인물이다. 이런 성정을 고스란히 보여주는 그림이 바로 〈풍설야귀인도〉다. '눈보라 치는 밤을 뚫고 돌아오는 사람(風雪夜歸人圖)'이라는 제목이 말해주듯 이 그림은 매우 거친 필치로 단숨에 그린 듯하다. 천재성이 없다면 불가능한 그림이다. 폭풍 소리라도 들릴 것 같다. 주체할 수 없는 감정을 토해내듯 앉은자리에서 한 번에 그릴 수밖에 없었을 것이다. 순간적으로 떠오른 그림의 영감을 놓치지 않으려는 작업 방식이다. 빈센트 반 고흐도 이런 작업

을 통해 격렬하게 솟아오르는 감정을 그림에 담아냈다.

　최북을 그토록 주체할 수 없게 만들었던 그 감정은 무엇이었을까. 자신의 진정한 천재성을 알아보지 못하는 세상에 대한 절규가 아니었을까. 사실 최북은 당대에 상당한 명성을 얻었고, 평생을 전업 작가로 살 만큼 그의 그림은 인기가 있었다. 하지만 그런 그림들은 최북의 진가가 드러난 작품이 아니었다. 품위 있고 얌전한 화풍으로 선배 화가들의 영향이 배어 있었다. 어쩌면 생계를 위한 그림이었을 것이다.

　자신의 뜻대로 살 수 없었던 최북의 삶은 눈보라 치는 밤길이었으며, 작달막한 노인은 영락없는 최북 자신일 것이다. 비루먹은 모습의 강아지조차도 노인의 행로를 업신여기듯 사립문 앞까지 뛰어나와 사납게 짖고 있다. 바람은 산과 들을 흔들 것처럼 요란하게 분다. 휘어지고 꺾인 나무의 모습에서 호된 바람의 위세를 가늠할 수 있다.

　앞이 보이지 않는 밤길 같은 평생을 살았던 최북은 자학적 기행과 위악적 술주정으로 세상에서 불어오는 눈보라를 뚫었다. 이 그림을 통해 그러한 심사를 풀어놓은 것이다. 그런데 공교롭게도 최북은 이 그림같이 눈보라 치는 밤길을 만취 상태로 걸어오다 객사하고 말았다.

김홍도 <옥순봉도>
종이에 수묵담채, 26.7×31.6cm, 1796년, 리움미술관

정선 <박연폭포>
종이에 수묵, 119.4×51.9cm, 18세기, 개인 소장

오감으로 느끼는
진경산수의 세계

· ·

정선 <박연폭포>, 김홍도 <옥순봉도>

풍류에 특별히 관심 없는 사람일지라도 우리의 산천이 아름답다는 것을 느낄 것이다. 오밀조밀한 선으로 다듬어진 많은 산이 빚어낸 경치가 조금도 지루하지 않고, 사계절 덕분에 다양한 색채의 풍경을 맛볼 수 있는 것이 우리의 자연이다.

조선 후기(18~19세기)를 살았던 화가들은 우리 경치를 자랑스럽게 여겨, 많은 작품으로 자부심을 담아냈다.

이런 그림을 '실경산수화'라고 부른다. 아름다운 경치를 찾아다니며 현장에서 보고 그리는 것이다. 인상주의 화가들이 빛의 변화를 좇아 야외 사

생을 했던 것과 같은 이치다. 그런데 우리 선조 화가들은 단순히 경치의 겉모습만 그리는 데 그치지 않고, 풍경의 근본 모습을 찾으려고 했다. 진짜 경치를 그리려 했던 이런 시도를 '진경산수화'라고 한다.

풍경의 본모습인 진짜 경치는 어떤 것일까. 그것은 그냥 바라보는 풍경이 아니라 경치를 이해하는 것이다. 멋진 경치 앞에서 우리는 많은 것을 느낄 수 있다. 빼어난 경관은 물론이고 바람의 움직임, 숲이나 나무의 향기, 공기의 신선함과 온몸으로 전해오는 정취. 이처럼 오감으로 경치를 받아들일 때 우리는 풍경을 진짜로 알게 되는 것이다. 이런 생각으로 그리는 것이 진경이다.

폭포 소리 들리는 정선의 〈박연폭포〉

진경의 정신을 처음 그림으로 확립해 세운 사람이 겸재 정선이다. 이런 생각은 걸작 〈박연폭포〉에 고스란히 드러나고 있다. 이 그림은 한국 회화사에서도 최고 명작의 한 자리를 차지하고 있다. 개성 북쪽에 있는 폭포를 직접 보고 그린 것이라 한다. 폭포 위에 바가지처럼 생긴 못이 있다 해서 이름 붙은 박연폭포는 황진이, 서경덕과 함께 '송도 삼절'로도 유명하다.

그러나 그림은 실제 폭포와 많이 다르다. 정선은 현장에서 받은 감동을

더욱 실감나게 표현하려고 실제 풍경과 다르게 그렸다. 우선 폭포의 길이와 폭이 실제보다 길고 넓다. 폭포의 시작과 끝 부분의 반원 모양 바위도 정선의 창작인데, 이 두 개의 검은 점이 폭포의 물줄기를 위아래로 강하게 끌어당기는 시각적 효과를 주기 때문에 폭포의 속도감과 역동성을 느낄 수 있다. 그림 좌우에 짙은 먹색과 거친 붓 터치로 표현한 바위 역시 정선이 실제 현장에는 없는 경치를 그려 넣은 것이다. 덕분에 수직으로 떨어지는 물줄기의 힘찬 느낌이 배가되고 있다. 그리고 폭포 뒤편 절벽은 실제 경치와 똑같이 그렸는데, 옅은 색으로 처리함으로써 폭포 소리가 울려나오는 듯한 기분이 들게 한다.

거대한 폭포와 마주했을 때 그곳에는 눈을 압도하는 절벽과 함께 소리도 우렁차게 들릴 것이다. 그리고 촉촉한 물안개와 신선한 내음이 촉각과 후각을 자극할 것이다. 또 이 모든 감각이 합쳐 느껴지는 청량한 기운이 마음을 깨끗이 씻어준다.

정선은 이 모든 것을 〈박연폭포〉에 담아냈는데, 단순히 보는 풍경이 아니라 오감으로 체험하는 풍경이 진짜 경치를 감상하는 것이라는 사실을 이미 알고 있었던 것이다.

물안개 묻어나는 김홍도의 〈옥순봉도〉

정선과 함께 진경산수화의 거봉으로 꼽히는 단원 김홍도가 그린 〈옥순봉도〉다. 옥순봉은 단양 팔경에 속하는 명승지로, 지금은 충주호 조성 때문에 반쯤 물에 잠겨버렸다. 1796년 4월쯤 그린 것으로 보이는 이 그림에는 봄의 정취가 촉촉하게 스며들어 있다. 봄의 다사로운 공기 속에 강에서 피어오른 물기운이 병풍처럼 치켜선 옥순봉의 발치를 부드럽게 감싸고 있다. 봄 햇살에 녹은 물안개는 뒷산을 화면 깊숙이 밀어내며 공기 원근법(근경은 진하게 원경은 흐리게 그림으로써 공간을 표현하는 서양화 기법) 효과를 보여준다. 옥순봉의 다섯 봉우리는 점차적으로 낮아지며 묘한 리듬감을 준다. 화면 중심에 그린 가장 높은 봉우리를 기준으로 양쪽의 산세가 같은 기울기를 이루며 화면 전체에 탄탄한 안정감을 준다.

이 그림은 옥순봉을 그냥 바라보는 식으로 그린 것이 아니다. 즉 카메라의 뷰파인더를 통해 풍경을 바라보는 시점(서양화의 풍경화 조형 방식)으로 그린 것이 아니라는 얘기다. 작가의 시점이 화면 바깥에 있는 것이 아니라 화면 속에 있다. 작가가 옥순봉을 바라보는 위치는 그림 오른쪽 아래 배를 타고 있는 인물의 시점이다. 배에서 바라볼 때 가장 가까운 곳은 옥순봉의 오른쪽 아랫부분이다. 옅은 물안개 속에 언뜻 보이는 나무와 바위들은 선명하고 꼼꼼하게 그려놓았다. 배에서 가장 가까운 봉우리도 짙은 먹선으로

강하게 나타냈다. 또한 옥순봉의 깎아지른 절벽의 느낌을 강조하기 위해 가장 큰 봉우리의 허리 부분을 흐리게, 머리와 발치 부분은 짙게 그려냈다. 이는 절벽의 높이와 수직 벽의 힘찬 느낌을 강조하려는 의도적 표현으로 보인다.

먹으로 산세와 사물의 윤곽을 그리고 옅은 채색을 입힌 수묵담채화의 전형적인 기법인데, 전체적으로 부드러운 기운이 감돈다. 갈색 톤과 청색 톤의 은은한 대비는 봄의 느낌인 생동감을 불어넣기 위한 장치다. 선의 굵기에 변화가 없는 것으로 보아 붓 하나로 현장 제작을 한 듯 보이는데, 오히려 붓의 단조로움이 봄의 부드러운 느낌을 주는 데 효과적인 것 같다. 이러한 밋밋한 느낌을 먹의 진함과 옅음으로 극복하고 있다.

정선의 진경산수화가 경치의 스펙터클한 느낌에 치중하고 있는 데 비해 김홍도는 경치를 마주했을 때의 섬세한 느낌에 비중을 두고 있다는 평가를 받고 있다.

정선 <금강전도>
종이에 담채, 130.7×94.1cm, 1734년, 리움미술관

금강산 절경의 압축 파일

● ●

정선 <금강전도>

예나 지금이나 아름다운 경치는 사람을 끌어모은다. 아무리 고산준령으로
장막을 치고 숨어 있어도 사람들은 발길을 내고 기어이 찾아내고야 만다.
금강산이 그런 곳이다.

다이아몬드처럼 단단하고 아름답다는 뜻으로 알려진 금강산은 원래 금
강석처럼 단단하고 예리한 지혜를 담았다는 불교 경전《금강경》에서 비롯
된 이름이다. 인생의 온갖 번뇌를 끊는 지혜의 산이라는 뜻을 품었다는 것
이다. 불로초가 있다는 유토피아적 의미로 도가에서는 '봉래산'이라고 불렀
다. 실제로 금강산에는 바위틈에서 자라는 좋은 약초가 많다고 한다. 또한

풍수가들은 '개골산'이라고 불렀는데, 산 전체가 좋은 기운이 서린 바위로 이루어졌기 때문이라고 한다. 화가를 비롯한 풍류객들은 이 산을 '풍악산'으로 불렀다. 아름다운 단풍으로 상징되는 최고의 경치를 뽐냈던 탓이다.

금강산의 이러한 의미를 모두 담아낸 것이 겸재 정선의 〈금강전도〉다. 한국 미술사를 대표하는 최고 걸작 중 하나로 꼽히는 이 그림은 정선의 완숙기인 쉰아홉 살 때 그린 것이다. 정선도 당대 여느 화가들처럼 금강산의 절경에 빠져 여러 차례 행장을 꾸렸고, 현장 스케치를 바탕으로 많은 실경 산수화를 남겼다. 그러나 이 그림은 금강산을 다녀온 지 20년이 지난 시점에서 그린 것으로, 현장을 보고 그린 것이 아니라 마음속에 담아두었던 감동을 자신만의 독자적 미학으로 해석한 것이다.

마치 비행기를 타고 내려다보는 느낌을 주는 짜임새부터 예사롭지가 않다. 금강산의 여러 절경을 한꺼번에 보여주려고 이처럼 파격적으로 구성한 것이다. 서로의 자태를 뽐내는 수많은 봉우리가 한눈에 들어온다.

그림 아래쪽이 산의 입구다. 잣나무숲을 두른 절이 보이는데 그 유명한 장안사다. 나무숲을 왼쪽으로 끼고 돌아 계곡으로 들어서면 오른편에 널찍한 바위가 보이는데, 이것이 만폭동이다. 만폭동 바위에 앉아 오른쪽을 올려다보면 오뚝한 봉우리가 눈에 들어오는데, 향로같이 생겼다 하여 향로봉이라 부른다. 다시 계곡을 따라 올라가면 그림 가운데쯤 이르러 정양사를

만나게 된다.

이 그림에는 당시 문인들이 유람 코스로 꼽았던 명소가 모두 그려져 있다. 보이는 경치를 따라 그린 것이 아니라는 얘기다. 즉 금강산의 이름난 명승지를 한 번에 모두 볼 수 있도록 재구성한 화면인 셈이다. 때문에 〈금강전도〉를 문인들을 위한 금강산 여행 지도 같은 성격의 그림으로 해석하기도 한다. 설득력 있는 시각이다. 그림에 담은 내용은 분명 이런 성격을 지니고 있다. 그러나 이를 조형적으로 재구성하고 자신의 의중까지 담아낸 것은 정선의 천재성에 공을 돌릴 수밖에 없다.

원형 구성으로 이루어진 이 그림은 두 가지 요소를 가지고 있다. 오른쪽은 돌산이고, 왼쪽은 흙산이다. 돌산은 날카로운 선으로 힘찬 기운이 도드라지게끔 그렸다. 색을 넣지 않은 탓에 바위의 뾰족하고 단단한 느낌이 잘 살아난다. 다투듯 일어나는 기운까지 느낄 수 있다. 남성적 성정인 양의 세계를 표현한 것이다.

왼쪽의 흙산은 부드러운 선으로 담백하게 그려냈다. 은은하게 배어든 옅은 청색 덕분에 포근한 깊이감이 감돈다. 돌산의 절반도 되지 않는 규모지만 결코 밀리지 않는다. 오히려 돌산의 딱딱한 분위기를 순화시켜준다. 앞으로 나서지 않으면서도 대세를 끌고 가는 지혜를 보는 것 같다. 여성적 성정인 음의 세계인 것이다.

정선은 돌산과 흙산의 조화로 완벽한 아름다움을 자랑하는 금강산에서 세상을 조화롭게 이끄는 음양의 이치를 보고 그런 생각을 태극의 구성으로 보여주고 있다. 맨 아래 돌산의 첫 번째 봉우리를 의도적으로 진하게 그려 우리의 눈을 이끈다. 그 봉우리의 움직임은 오른쪽으로 약간 틀어져 있고, 덕분에 우리의 눈은 그를 따라 시계 반대 방향으로 움직인다. 봉우리를 쫓아가다가 멈추는 곳이 그림 중앙 가장 윗부분의 불쑥 솟은 봉우리, 비로봉이다. 거기서 꺾인 시선은 흙산과 돌산의 경계를 이루는 'S'자형 계곡을 따라 내려온다. 아랫부분 널찍한 계곡 입구로 내려온 시선은 맨 아래 흙산 능선을 타고 오르는 검은 나무숲을 따라 시계 방향으로 흘러간다. 서로 맞물려 돌아가는 태극의 움직임이다. 이런 움직임을 거드는 또 다른 요소가 서로 대비되는 요소를 부딪침 없이 다루고 있는 것이다. 즉 점과 선, 밝음과 어둠, 큰 것과 작은 것의 조화다. 이 그림에는 이 모든 요소가 적재적소에 고루 포진되어 있다. 그래서 찬찬히 뜯어보면 볼수록 볼거리가 많다.

볼수록 아름답고 신비롭다는 금강산에서 정선은 세상을 아름답게 이끄는 이치를 보았던 것이다.

Artist's view

❶ 화면 왼쪽 엷은 청회색으로 채색한 부분은 흙산으로, 음을 나타낸다.

❷ 오른쪽 선을 위주로 봉우리가 두드러지게 드러나는 부분은 돌산으로, 양의 기운을 나타낸다.

❸ 우리의 시선은 화면 아래 산 입구에서 시계 반대 방향으로 오른쪽 봉우리의 흐름을 따라 산의 가장자리를 훑어 그림 위로 올라가게 구성되어 있다. 화면 맨 윗부분 불쑥 솟은 봉우리에서 골짜기를 따라 그림의 중앙으로 내려오며 'S'자로 흐르게 된다. 산 입구까지 내려온 시선은 다시 시계 방향으로 왼쪽을 따라 오른다. 결국 이 그림은 태극의 운동감을 가지게 되며, 음과 양의 요소가 맞물려 돌아가는 구성을 띠고 있다.

김정희 <세한도>
종이에 수묵, 23×69.2cm, 1844년, 개인 소장

김수철 <송계한담도>
종이에 채색, 33.1×44cm, 19세기, 간송미술관

붓글씨 쓰듯 그린 마음 풍경

● ●

김정희 <세한도>, 김수철 <송계한담도>

19세기 조선 회화는 문인화가 새로운 흐름을 이끌고 있었다. 문인들의 정신세계를 담는 그림은 서예를 중심에 두었다. 동양의 가장 오래된 조형 언어인 서예는 자연 형상이나 이치에서 뜻을 추출해 함축적으로 보여주는 예술이다. 따라서 19세기 조선의 문인 화가들은 이러한 서예의 본질에서 새로운 회화의 길을 찾으려 했다. 즉 글에 담긴 고매한 정신을 그림으로 나타내려고 했던 것이다. 지적 충만함이 보이는 그림, 교양과 인격이 우러나오는 그림을 그리려고 했다는 말이다. 이에 따라 글자의 기운을 회화 속에 담으려는 노력이 나타났는데, 바로 문자의 형상미를 좇거나 서예의 필력으

로 산수화를 그리려는 시도들이다. 이를 두고 미술사가들은 '서권기(書卷氣, 글의 정신)' 혹은 '문자기(文字氣, 글씨의 정신)'라 칭한다. 이러한 미학의 중심에 서 있는 이가 추사 김정희다.

명품 추사체로 그린 명품 문인화 〈세한도〉

조선 말기에 독창적인 글씨와 문인화를 창조해낸 이가 바로 추사 김정희 (1786~1856)다. 그는 추사체라 불리는 자신만의 독자적 글씨로 당대 지식층의 존경을 한 몸에 받던 인물이다. 그의 회화 작품 대부분이 그림으로 보기 어려울 정도로 서예의 비중이 크다. 그의 대표작 〈세한도〉(국보 180호)는 19세기 조선 회화의 미학을 압축한 걸작으로 꼽힌다. 부자연스럽게 뒤틀린 집 한 채와 네 그루의 나무로 이루어진 단출한 구성이다. 풍경을 그린 것은 분명한데 산수화로 보기에는 어색한 그림이다. 나무나 집을 그린 필선은 모두 고르게 힘을 준 서예적 필선이다. 갈필(渴筆) 효과가 주는 긴장미도 서예의 맛을 따르고 있다. 오른쪽 위에 쓴 화제를 보면, 이 그림은 글씨를 쓰던 붓과 먹으로 그렸음을 짐작하게 한다.

제주도에서 유배 생활을 하던 1844년, 그의 나이 쉰여덟 살 때 그린 것으로 추운 세월을 견디는 김정희의 심경을 잘 보여주고 있다. 성균관 대사

성, 이조참판 등에 오르며 승승장구하던 김정희는 1840년 제주도로 유배돼 8년의 모진 세월을 보내게 된다. 끈 떨어진 자신에게 등 돌린 세상 인심을 김정희는 글씨와 그림으로 이겨내야 했다. 그 와중에 태어난 것이 불후의 명작 〈세한도〉다.

유배 중인 스승을 위해 유일하게 의리와 지조를 지키며 마음을 써준 제자 이상적의 인품을 소나무에 비유해 답례로 그려준 것이다.

"날이 추워 다른 나무들이 시든 뒤에야 비로소 소나무의 푸름을 알게 된다"는 《논어》의 구절에서 화제를 취해 그린 것으로, 극도의 절제미가 일품이다. 물기를 뺀 붓으로 짙은 먹을 칠하는 거친 붓질을 이용했는데, 자신의 험한 세월을 보여주기 위함이다. 자신을 볼품없는 집으로, 그 옆에 튼실한 몸체를 뒤틀며 아름답게 서 있는 소나무를 제자 이상적으로 비유하고 있다. 또 겨울 분위기를 자아내는 여백의 배경은 등 돌린 세상 인심을 보여주기 위함이 아닐까.

이 그림은 왼쪽에 김정희의 글씨가 이어지지만 지면상 그림 부분만 소개할 수밖에 없는 것이 아쉽다. 오른쪽 위에는 "먼저 이상적이 감상해야 한다"는 당부의 말까지 써넣어 제자에게 고마움을 전하는 세심함을 보여주고 있다.

신의, 진실 같은 것이 골동품처럼 변해버린 요즘 세상에 선조들의 참다운 인간관계를 보여주는 〈세한도〉가 더욱 간절하게 보고 싶어진다.

글씨의 기운이 담긴 신감각 산수 〈송계한담도〉

19세기 중엽 북산 김수철이 그린 〈송계한담도〉는 개울가 소나무 아래서 한 가로이 얘기를 나누는 선비들의 모습을 담고 있는, 글씨의 기운이 잘 스며 든 걸작이다. 한여름 더위를 피해 한 무리의 선비들이 솔숲 계곡에 모였다. 개울물 소리와 솔향기가 어우러져 맑은 바람이라도 이는 듯한 상큼함이 묻어나는 그림이다. 먹과 옅은 채색으로 그렸지만 전통 산수화 느낌보다는 서양 투명 수채화의 맛이 더 많이 배어나온다. 조선 말에 나타난 이런 흐름 을 '이색 화파' 혹은 '신감각 산수'라 부르는데 가장 눈에 띄는 이가 김수철 이다. 김수철은 살았던 기간이나 집안 내력을 알려줄 만한 구체적 기록이 없다. 대략 19세기 중반에 활동한 중인 출신 화가로만 짐작할 뿐이다.

이 그림에서 현대적 분위기가 나는 것은 우리에게 친근한 수채화의 맑 은 기운 때문이다. 이를 위해 작가는 묽은 먹과 담담한 색채를 엷게 사용했 다. 그러나 이것은 그냥 눈에 띄는 효과일 뿐, 사실은 서예 필치의 효력이 더 중요한 몫을 차지하고 있다. 예서나 전서를 쓰듯 균일하게 힘을 준 중봉 (붓을 똑바로 세워 쓰는 서예의 기본 자세)의 필치 덕분에 김수철의 그림이 이채 롭게 보이는 것이다. 옅은 먹과 색채를 머금은 붓에 부드럽게 힘을 주고 같 은 기운으로 그려낸 선이 이 그림에 사용된 것이다. 그림을 꼼꼼히 살펴보 면 선의 굵기가 거의 비슷하다. 색채의 강약이나 붓의 힘을 주고 뺀 변화가

거의 나타나지 않는다. 붓글씨를 쓰는 기분으로 소나무나 바위 그리고 사람을 그렸다. 그렇게 함으로써 글씨의 기운을 그림 속에 담아낼 수 있다고 믿었던 것이다. 이러한 시도는 이 시대 문인 산수화의 핵심적 미학이었다.

이 그림에는 잔소리가 없다. 사람들이 모여 있는 주변 소나무만 제 모습을 갖추고 있고, 배경의 소나무는 기본만 그리거나 둥치만 슥슥 간단한 선으로 처리하고 있다. 이렇게 설명적이고 장식적인 요소를 철저히 버리고 요체만으로 내용을 전달하려는 방식 역시 서예의 함축적 조형미를 따르는 것이다.

글짓기(詩)와 붓글씨(書)를 그림(畵)보다 앞자리에 두었던 조선시대 예술관은 이 그림에서도 고스란히 묻어나온다. 당시 비양반 계층의 문인 모임인 '여항문인'의 시 모임 활동을 그리고 있는데, 시원한 솔바람이 부는 계곡에 문인들이 모여 시를 주고받고 붓글씨를 쓰면서 고매한 정신세계를 논하는 자리의 분위기를 제대로 그려낼 줄 아는 화가라야 한 자리 꿰찰 수 있었다. 김수철은 그림으로 시와 서를 넘어서는 문자향을 품었고, 새로운 감각의 회화를 일구어낸 화가였다.

왼쪽 **강희안** <고사관수도>
종이에 수묵, 23.4×15.7cm, 15세기, 국립중앙박물관

오른쪽 위 **정선** <독서여가>
비단에 채색, 16×24cm, 18세기, 간송미술관

오른쪽 아래 **심사정** <선유도>
종이에 담채, 27.3×40cm, 1764년, 개인 소장

선비는 이런 사람이다

· ·

강희안 <고사관수도>, 정선 <독서여가>, 심사정 <선유도>

조선시대는 우리가 상상하는 것보다 훨씬 더 도덕적인 국가였다. 특히 사대부로 불리는 사회 지도층에는 더욱더 엄격한 도덕적 가치를 요구했다. 때문에 사대부는 사심 없는 평상심과 청빈한 생활 태도를 기본으로 하고 대의, 지조, 절개 등을 최고의 덕목으로 삼았다. 특히 관직을 이용한 부정부패는 생물학적으로 생명만 유지할 뿐, 사회적 죽음을 선고하는 혹독한 잣대로 다루었다.

우리는 이러한 사실을 역사 기록에서 쉽게 확인할 수 있다.《조선왕조실록》에 기록된 '사화'는 관직에 올랐던 사대부들이 대의를 위해 지조를 지

키려다 화를 당한 사건들이다. 자신의 뜻을 지키기 위해 목숨을 버리거나, 궁핍한 삶 속에서도 대의를 위해 타협하지 않았던 이들의 정신은 조선 왕조를 500년이나 지탱해준 힘이었다.

우리는 이러한 사람들을 '선비'라고 부른다. 그러면 선비는 어떤 모습이었을까.

강희안이 그린 물을 닮은 선비 〈고사관수도〉

조선 초기 세종 때부터 세조 때까지 활동했던 사대부 출신 화가 인재 강희안(1418~1465)의 〈고사관수도〉에 나오는 선비는 높은 뜻을 지닌 사람이다. 바위에 엎드려 흐르는 물을 바라보고 있는 욕심 없는 얼굴의 노인이다. 나이는 지긋해 보이는데, 표정은 어린아이처럼 맑다. 그런데 분위기는 중국 사람을 닮았다. 아마도 조선 초기 중국의 영향인 듯싶다. 실제로 조선 중기까지도 회화의 이상적 모델을 중국(당시 명나라)에서 찾았으니, 이 그림에 나타난 인물 분위기는 당시로선 너무도 지당하고 자연스러운 현상이었을 것이다.

조선 회화사의 걸작으로 꼽히는 이 그림은 중국의 영향을 받은 것이 사실이지만, 과감한 구성과 대담한 먹의 사용, 순식간에 그렸음 직한 인물의

묘사 등으로 볼 때 당시로서는 매우 혁신적인 작품이었을 것이다. 욕심을 버리고 자연에서 인생의 참뜻을 찾으려는 작가의 생각이 인물 표정에 잘 드러나 있다.

세종의 이종 조카였던 강희안은 높은 관직에 여러 차례 기용되었지만, 본인의 뜻은 자연의 이치를 깨닫는 데 있음을 이 그림을 통해 보여주고 있는 것이다. 이러한 생각은 조선 500년을 지탱한 선비 정신의 근본과 맞닿아 있다.

감성과 이성이 어우러진 정선의 참 선비 〈독서여가〉

겸재 정선은 〈독서여가〉라는 작품에서 선비의 참모습을 훌륭하게 담아내고 있다. 정선의 자화상으로 평가되는 이 작품을 보면서 진짜 선비를 만나보자.

정선의 작품 중에 드물게 색채가 많이 들어간 이 그림은 구도에서 매우 현대적인 느낌을 준다. 공부를 잠시 쉬고 툇마루에 나와 앉아 화분의 꽃을 감상하고 있는 한가로운 정경인데도, 질서와 긴장감이 감돈다. 기하학적인 사선과 수직선으로 그림의 기본 구성을 삼았기 때문이다. 딱딱한 직선 속에 주제 격인 인물과 화분 그리고 소나무를 부드러운 곡선으로 처리함으

로써 균형을 꾀하고 있다. 긴장과 이완이 조화를 갖추고 있는 구도다.

그림의 구성은 더욱 치밀하다. 우선 'V'자로 벗어놓은 신발은 인물이 손에 쥔 부채에서 반복되어 책꽂이 기둥으로 이어지며 수직선을 보여준다. 그와 짝을 이루는 수직선은 오른쪽 기둥이다. 이 두 직선을 받쳐주는 직선은 방 안쪽에서 시작하여 인물의 머리 부분을 가로질러 툇마루까지 이어지는 사선, 툇마루의 사선 그리고 그와 평행으로 달리는 처마의 사선 등이다. 이렇듯 딱딱한 직선 골격은 선비가 지켜야 할 규범, 질서, 지조, 절개 등을 상징한다.

이에 비해 인물의 흐트러진 자세, 책꽂이 측면의 부드러운 산수화, 뒷마당 소나무의 리드미컬한 처리는 선비의 또 다른 덕목인 유연함, 자유로운 정신세계, 풍유 등을 담아내려는 작가의 의도로 보인다.

정선의 이런 의도는 인물의 자세를 통해 다시 한번 함축적으로 나타난다. 인물을 보면 매우 여유롭고 편안한 자세로 그렸는데, 부드러운 곡선으로 처리한 옷의 주름이 편안한 느낌을 잘 보여준다. 그러나 머리에 쓴 탕건과 손에 쥔 부채는 아주 딱딱하게 처리돼 있다. 이는 인물이 앉아 있는 툇마루에서 다시 한번 반복되고 있다. 직선 속에 보여주는 나뭇결의 리드미컬한 형태가 바로 그것이다.

이렇듯 선비는 감성과 이성이 적절하게 조화를 이루는 사람을 말한다.

조선시대 훌륭한 정치가들이 대부분 시, 서, 화에 능한 것은 그들이 참 선비였기 때문이다.

꼿꼿한 정신의 힘을 보여주는 심사정의 〈선유도〉

풍경의 낭만성이 물씬 풍기는 현재 심사정(1707~1769)의 〈선유도〉다. 이 그림은 우리에게 익숙한 조선시대 산수화와는 사뭇 다른 느낌을 전해준다. 우선 구성 자체가 매우 파격적이다. 역동적으로 출렁이는 사나운 물결이 화면 전체를 채우고 있다. 화면 위쪽에는 안개까지 그려 넣어 망망대해 한가운데임을 암시하고 있다.

그러나 이러한 배경과는 무관한 듯 놀잇배 한 척이 유유자적 거친 파도 속을 헤쳐나가고 있다. '뱃놀이'라는 제목에 어울리지 않는 분위기가 감돈다. 물결의 움직임이나 배의 모양, 그 안에 앉은 사람과 물건 등의 묘사가 사실적이지만 현실감이 없다.

배 뒤편의 사공은 힘겹게 노를 젓고 있는데, 배가 나아가는 방향과 정반대다. 뱃머리의 두 선비는 느긋한 자세로 험한 파도를 감상이라도 하는 듯 여유롭게 앉아 있다. 책상과 홍매, 고매한 자태를 뽐내는 학까지 등장시켜 배경과는 너무도 동떨어진 상황을 설정해놓았다. 현실에서는 볼 수 없

는 풍경이다.

심사정은 풍경을 그렸지만, 실은 자신의 생각을 표현한 것이다. 어떤 생각일까. 아마도 고고한 선비의 정신세계일 것이다. 거친 풍랑이 몰아 치는 바다 풍경은 현실, 즉 온갖 음모와 술수, 모함과 아부, 편 가르기, 위선, 가짜가 판치는 세상을 표현한 것이다. 이러한 풍파에도 흔들림 없이 원칙과 소신을 갖고 살아가는 선비 정신을 배를 통해 보여주고 싶었던 것이다.

자서전적 생각이 담겨 있는 이 풍경화에 등장한 세 인물 중에서 작가 자신은 누구일까. 개인적인 사견에는 뱃사공으로 보인다. 앞에 앉은 두 인물은 심사정이 평생 추구했던 선비의 자세를, 즉 작가 자신의 정신세계를 그려낸 것이고, 이런 자세를 지키기 위해 힘겨운 삶을 감내했던 심사정 자신은 배의 운항을 책임지는 뱃사공으로 나타낸 것이 아닐까.

심사정은 영조 때를 살다 간 몰락한 가문의 사대부 화가였다. 역모에 연루된 할아버지로 인해 평생 사회로부터 철저히 외면당하며 살아야 했던 그는 예술을 통해 삶을 지탱할 수 있었다. 생애 대부분을 서대문구 안산으로 추정되는 산기슭 옹색한 초가에 칩거하다시피 살며 그림에 몰두했다. 이런 탓에 현재까지 확인된 작품만도 300여 점을 웃돈다.

말년인 쉰여덟에 그린 이 걸작에는 심사정의 평생을 지배했던 불우한

삶(거친 풍랑이 이는 망망대해 같은 삶)과 이를 극복하려는 지혜가 절묘하게 스며들어 있다. 심사정의 이런 자세는 조선시대를 이끌어온 정신세계였지만, 오늘날에도 여전히 필요하다는 생각이다.

김득신 <파적도>
종이에 담채, 22.5×27.1cm, 18세기, 간송미술관

소리까지 들리는 그림

● ●

김득신 <파적도>

"우당탕탕! 꼬꼬댁 꼬꼭, 삐약삐약……. 아유! 저놈의 괭이 새끼!"

이런 소리라도 들리는 것 같다. 한낮 조용하던 시골 농가 안마당에서 약육강식의 소란이 벌어졌다. 주린 배를 채우려고 먹잇감을 노리던 도둑고양이가 순식간에 병아리 한 마리를 물고 달아난 것이다. 졸지에 새끼를 도둑맞은 어미 닭은 날개를 퍼덕이며 고양이에게 달려들고 있다. 운 좋게 목숨을 구한 병아리들은 혼비백산 사방으로 달아나고 있다.

조선 후기 풍속화가 긍재 김득신(1754~1822)의 걸작 <파적도>다. '고요함을 깨는 그림'이라는 제목이 말해주듯, 이 그림은 단순히 풍속만을 주제로

삼은 것은 아니다. 돌발적인 상황을 빌려 극적이고 박진감 넘치는 화면을 연출한 작가의 솜씨는 전통 미술에서는 그 예를 찾기가 쉽지 않다.

단원 김홍도, 혜원 신윤복과 함께 조선 영조 시대 풍속화를 이끌었던 김득신은 화원 집안 출신이다. 출중한 풍속화를 많이 남겨 풍속화가로 알려져 있지만 인물, 산수, 영모에도 뛰어난 재능을 보였다. 1791년에는 김홍도와 함께 영조 어진 작업에도 참여할 정도로 역량을 인정받았다. 풍속화에서는 김홍도의 영향을 많이 받은 것으로 평가되고 있다. 그러나 김홍도의 풍속화에서 한 걸음 더 나아가 단순한 풍속의 기록에만 머무르지 않았다. 특히 풍속을 포함한 배경 연출을 뛰어나게 소화해 현장감을 표현하는 것이 장기였다. 이는 신윤복의 영향으로 볼 수 있다.

이제 그림 속으로 들어가보자. 우리가 그림을 볼 때 가장 먼저 눈에 들어오는 것이 구성이다. 그림의 짜임새를 말하는데, 좋은 그림일수록 구성이 탄탄하다. 작가가 화면에 배치한 여러 가지 짜임새를 읽어나가는 재미가 그림 감상의 묘미인 것이다. 구성에서 가장 중요한 것은 기본 뼈대로, 주제를 읽어내는 틀에 해당된다. 이 그림의 경우 시골 농가의 해프닝을 내세웠지만 극적인 역동성을 강조하고 싶었던 것이 작가의 의도인 듯싶다. 극적 상황, 즉 긴장감을 주는 기본 뼈대는 사선의 움직임이다. 오른쪽 위 뛰어나오는 두 사람에서 시작하여 탕건, 어미 닭 그리고 왼쪽 아래 병아리

로 이어지는 사선의 흐름이 그것이다.

또한 화면 가운데 수직 기둥을 경계로 두 가지 상황이 대비를 이룬다. 왼쪽은 소란의 실체인 병아리 사냥이고, 오른쪽은 주인 내외가 소란을 수습하려는 상황이다. 그런데 우리의 눈은 왼쪽으로 끌린다. 짙은 먹으로 고양이와 어미 닭을 그렸기 때문이다. 그림의 주제인 정적을 깨는 요소를 강조하려는 의도인 것이다.

이 그림에서 가장 정적인 요소인 기둥 바로 앞에 있는 주인의 포즈는 아주 요란하다. 도망치는 고양이와 함께 가장 역동적인 자세다. 맨버선발에 앞으로 고꾸라지듯 튕겨나오는 자세로 탕건은 벗겨지고 자리를 짜던 기구는 나뒹굴고 있다. 고양이를 향해 쭉 뻗은 장죽은 주인의 다급한 마음을 더더욱 역동적으로 보여준다. 이어 뒤따라 나오는 부인의 자세가 주인의 안타까운 심정을 더욱 강조한다.

조용한 농가의 적막을 깨는 소란의 주인공인 고양이를 부각시키기 위한 장치는 또 있다. 뒤뜰에서 비쭉 나온 나뭇가지가 고양이를 향해 내려와 있고, 삼각형의 역동적인 포즈로 그린 어미 닭의 방향 또한 고양이를 쫓고 있다. 또 창문으로 보이는 나무줄기는 부인의 머리로 이어지고, 다시 앞으로 쭉 뻗은 부인의 팔은 주인의 머리, 장죽으로 이어지며 우리의 시선을 끌고 간다.

그리는 방법에서도 소란을 일으킨 쪽과 이를 수습하려는 쪽을 달리 표현했다. 고양이와 닭은 짙은 먹을 사용해 면이나 점 위주로 그렸다. 이를 안타까워하는 부부는 가늘고 섬세한 선으로 그렸는데, 이치에 맞는 움직임을 정확히 그리기 위한 생각으로 보인다. 배경이 되는 집이나 뒤뜰의 나무는 선과 점, 면을 적절히 섞어 그렸다. 두 가지 상반된 상황과 요소를 이어주려는 의도다.

이렇게 해서 우리의 시선이 도달하는 곳은 고양이다. 그런데 정작 고양이는 소란과는 아무 상관 없다는 듯 얄미운 여유까지 보여준다. 비웃는 듯 돌아보는 얼굴 표정과 'S'자로 흔들리는 꼬리가 그것이다. 이것이 바로 해학인 것이다.

 Artist's view

❶ 화면 중심의 기본 뼈대로 기둥을 세우고 왼쪽에는 소란을 일으킨 상황을(Ⓐ), 오른쪽은 이를 수습하려는 모습을(Ⓑ) 대비시켜 역동적인 화면을 연출했다.

❷ 소란의 주인공인 고양이는 작게 그렸지만 눈에 가장 잘 들어온다. 시선을 집중하게 만드는 여러 구성 요소를 동원했기 때문이다.

❸ 1에서 2로 연결되는 흐름은 적막을 깨는 정황을 직접 설명하는 구성이다. 삼각형으로 묘사된 어미 닭의 방향도 고양이를 향해 있다.

• Ⓒ, Ⓓ, Ⓔ는 주인의 다급한 마음과 순발력을 보여주는 구성이다.

전기 <매화초옥도>
종이에 담채, 28×33cm, 19세기, 국립중앙박물관

산수화에는
이렇게 예쁜 그림도 있다

• •

전기 <매화초옥도>

겨울의 끝과 봄의 시작, 그 틈새에서 우리는 매화를 만난다. 자태보다 향으로 먼저 다가온다. 그 향을 내뿜기 위해 추운 시절을 홀로 견디며 겨울의 한가운데를 건너온다. 매화는 한평생을 이처럼 혹독한 추위 속에 머물지만 함부로 향을 내두르지 않는다(梅一生寒不賣香). 우리네 선조들은 매화의 이런 마음을 닮으려고 했다. 청렴과 지조를 지키는 품격 있는 삶을 꿈꿨던 조선 선비들이 찾아낸 매화의 미학이다. 그래서 매화는 사군자의 맨 앞자리를 차지한다.

조선시대 매화 그림 중에서도 빼어나기로 손꼽히는 〈매화초옥도〉를 그

린 이는 고람 전기(1825~1854)다. 추사 김정희가 가장 아끼는 제자였던 그는 스물아홉 살에 짧은 삶을 마쳐 추사의 가슴을 미어지게 했다고 전한다.

이 그림의 이야기는 분명하다. 겨울 한가운데 산골에 초옥을 짓고 묻혀 사는 벗을 찾아간다는 내용이다. 세상으로부터 멀어져서 외롭게 살고 있는 친구를 찾아가는 작가의 따뜻한 마음이 담긴 훈훈한 그림이다. 그래서인지 겨울 풍경임에도 따사롭고 정겹다. 마치 마음 넓은 벗이 보낸 크리스마스 카드 같은 느낌이다.

그림 오른쪽 아래의 '역매인형초옥적중(亦梅仁兄草屋笛中, 역매인형이 초옥에서 피리를 불고 있다)'이라는 글귀에서도 이런 내용을 짐작할 수 있다. 여기서 역매는 전기와 교분이 두터웠던 오경석으로, 조선 말기 통상개화론자로 활약한 인물이다. 따라서 깊은 겨울밤 초옥에 앉아 문을 활짝 열어둔 채 피리를 부는 풍류객은 오경석이고, 거문고를 어깨에 메고 다리를 건너오는 붉은 옷차림의 인물은 작가 자신임을 짐작할 수 있다.

두 인물의 표현에서 이들이 예술이라는 공통의 관심사로 맺어졌음을 알 수 있는데, 실제로 이들은 그림에 대해 깊은 의견을 나누던 사이였다. 특히 역관으로 활동했던 오경석은 청나라의 새로운 문화를 전기에게 전하여 그의 작품이 새로운 감각으로 나아가는 데 큰 도움을 준 것으로 보인다. 물심양면으로 신세를 졌던 전기에게 오경석은 벗 이상 가는 사람이었을

것이다.

이 그림에서도 새로운 감각을 향한 전기의 실험이 돋보이는데, 기존의 산수화와는 사뭇 다른 감각을 엿볼 수 있다. 마치 서양화를 보는 듯한 느낌이다.

우선 화면에 여백이 없다. 눈꽃처럼 흐드러진 백매화는 아련한 서정성을 가득 뿜어낸다. 강물과 밤하늘, 매화밭은 은은한 먹색으로 거의 균일하게 처리했는데, 서양 수채화의 기법을 보는 듯하다. 산과 바위, 다리, 집 등은 전통 수묵 기법으로 그리고 있다. 그런데도 선이 도드라지지 않는다. 선이 드러나는 부분은 다리와 집이 고작인데, 그것도 윤곽선의 성격이 짙다. 전통 수묵화에서 선이 여러 가지 의미를 갖고 그림 전체를 지배하는 것과는 사뭇 다르다. 바위와 산에 나타나 있는 선은 서양화의 붓 터치 같은 인상인데, 이것이 입체감을 주고 있다. 이에 따라 바위와 산에서는 전통 수묵화에서는 볼 수 없는 공간감이 드러난다.

그런가 하면 서양식의 원근법도 보인다. 그림 맨 아랫부분의 바위는 근경으로 붓 터치나 선이 선명하다. 원경인 산에는 옅은 붓 터치만 보일 뿐이다. 이와 함께 전통 회화의 조형법인 여러 각도의 시점이 골고루 쓰이고 있다. 앞부분의 바위는 위에서 내려다본 것이고, 산은 초옥에 앉은 인물이 올려다본 각도다. 그리고 집과 매화나무는 눈높이에서 바로 본 시점이다.

동서양의 기법을 고루 사용하여 새로운 감각의 회화를 시도했던 전기의 정신이야말로 지금 이 시대 예술가들이 받들어야 할 화두가 아닐까.

화가의 숨은 그림 읽기

초판 1쇄 2010년 8월 25일
개정판 1쇄 2020년 8월 25일

지은이 | 전준엽

발행인 | 이상언
제작총괄 | 이정아
편집장 | 손혜린
책임편집 | 유효주
마케팅 | 김주희, 김다은

표지 디자인 | 석윤이
본문 디자인 | 변바희, 김미연

발행처 | 중앙일보플러스(주)
주소 | (04517) 서울시 중구 통일로 86 4층
등록 | 2008년 1월 25일 제2014-000178호
판매 | 1588-0950
제작 | (02) 6416-3922
홈페이지 | jbooks.joins.com
네이버 포스트 | post.naver.com/joongangbooks
인스타그램 | @j__books
ⓒ 전준엽, 2010~2020

ISBN 978-89-278-1143-5 03600